# 室內設計配色事典

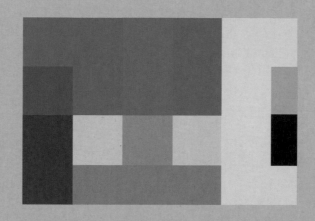

專業設計師必備色彩計畫全書，
配色方案＋實景案例＋色號，提案一次過關

北京普元文化藝術有限公司 PROCO 普洛可時尚、張昕婕 編著

# 前 言

**色彩，是室內設計及相關行業圈子最近才開始關注的話題**

十多年前，筆者剛從大學畢業，進入室內設計行業。因為華人區特有的毛坯屋現象，彼時的家庭裝修需求，基本停留在解決使用功能這一階段。因此，大部分情況下，業主並不認為家居產品是一種時尚消費品，對家居環境的整體色彩搭配概念也幾乎為零。

十多年後的今天，人們的生活方式越來越多樣，主力消費群體在更迭，消費理念和習慣在改變，家居產品品牌店崛起，再加上相關政策的出臺，毛坯房將逐漸退出歷史的舞臺。如今，在家居陳設中，表達品味、彰顯個性的「時尚」功能越來越重要，此時，色彩自然成為人們關注的話題。

**色彩表達情感，塑造風格**

在在室內設計中，恰當的色彩組合最容易出效果，亮麗色彩的介入最容易引起人們的注意，喚起人們的歸屬感。然而看似感性的色彩，背後卻需要經過充分的「設計」，但凡設計，都是極理性的。

**室內設計色彩搭配沒有法則，只有原則**

不管您是設計師還是業主，都肯定聽說過這樣的「色彩搭配法則」：一個房間的顏色不要超過三種；小空間用淺色，大空間用深色；主色、輔助色、點綴色之間的比例為 6：3：1；藍加白就是地中海風格，如此等等，不一而足。

然而這樣的「法則」卻經不起推敲，超過三種顏色但依舊美好的空間比比皆是，遵照這一法則最後效果卻不盡如人意的也是常有，封閉的狹小的空間均勻地使用淺色反而令人感到不安……

**直觀具體解析色彩搭配原則**

本書根據多年的實踐經驗、色彩科學理論，以及國外的室內色彩設計方法，通過大量中外室內色彩搭配實際案例，為讀者帶來這樣一本簡明直觀的室內裝飾色彩工具書，讓色彩不再只是一種單純而抽象的感覺。

全書共分四章，從如何達到室內色彩的和諧、色彩組合的情緒表達、色彩的靈感提煉，以及風格的色彩塑造四個角度入手，與讀者分享更加高效合理的色彩搭配手法。第一章從精煉的室內色彩搭配原理入手，為讀者帶來基於色彩科學理論之上的更為靈活多樣的搭配方案；第二章通過量表，將抽象的情感感受落實到具體的色彩組合之中；第三章從繪畫、自然和生活三個方面為讀者提供色彩靈感的提取示範；第四章則為讀者揭示紛繁複雜的風格本質，總結風格的色彩特徵，同時也讓讀者看到，同樣的色彩組合能夠表達不同的室內風格。

由於每一塊螢幕、每一個列印輸出與輸入裝置的不同，書中印刷的色樣不可避免地存在或多或少的色差，因此本書不僅為讀者提供了大量的色彩組合方案，同時也為每一套色彩組合標明了 NCS、PANTONE、RGB 以及 CMYK 色標，方便讀者尋找更為準確的色彩參考。另外，不同的繪圖軟體，其色彩管理也存在差異，人眼對顏色感知的敏銳程度又遠遠高於設備，因此有可能出現同一色號對應不同色值的情況。同時，本書所採用的 NCS 色卡與 PANTONE 色卡，在色彩數量及豐富程度上本身也有偏差，書中儘量將兩者之間肉眼感知上的差異控制在一定的範圍之內。

2016. 10

張昕婕

法國斯特拉斯堡大學建築／空間色彩學碩士
瑞典 NCS 色彩學院認證學員
《瑞麗家居》瑞麗色欄目色彩專家、特約撰稿人
北京普元文化藝術有限公司 色彩項目主管
普洛可色彩教育體系主要研發者

多年國內外建築及室內空間色彩專業工作經驗，參與和負責中國大陸大中型地產建築外立面、區域計畫、室內色彩標準化、家居流行趨勢研究和發佈專案。

# 本 書 使 用 說 明

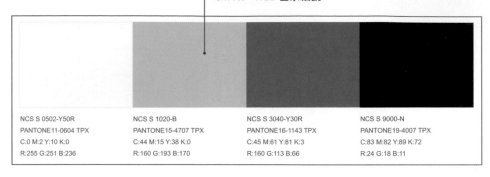

2 空間主要用色的 NCS、PANTONE、
CMYK、RGB 色票編號。

| NCS S 0502-Y50R | NCS S 1020-B | NCS S 3040-Y30R | NCS S 9000-N |
| --- | --- | --- | --- |
| PANTONE11-0604 TPX | PANTONE15-4707 TPX | PANTONE16-1143 TPX | PANTONE19-4007 TPX |
| C:0 M:2 Y:10 K:0 | C:44 M:15 Y:38 K:0 | C:45 M:61 Y:81 K:3 | C:83 M:82 Y:89 K:72 |
| R:255 G:251 B:236 | R:160 G:193 B:170 | R:160 G:113 B:66 | R:24 G:18 B:11 |

1 完成後的空間照，可分析風格及氛圍
對照主次用色比例、色相環及彩度表。

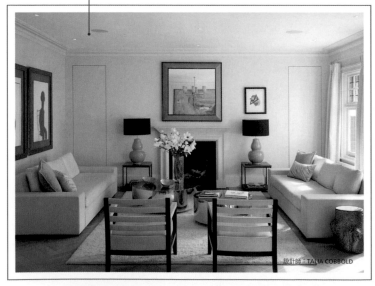

設計師：TALIA COBBOLD

4 色相環：可從角度看
出用色的邏輯，是相
近或對比。

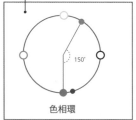

色相環

低彩度　高彩度

彩度表

3 從空間照中提取出該空間主次用色的比例。

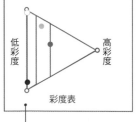

5 彩度表：可從顏色的
落點分部看出用色之
間的明度關係。

**2** 空間主要用色的 NCS、PANTONE、CMYK、RGB 色票編號。

**1** 完成後的空間照，可分析風格及氛圍對照主次用色比例、色相環及彩度表。

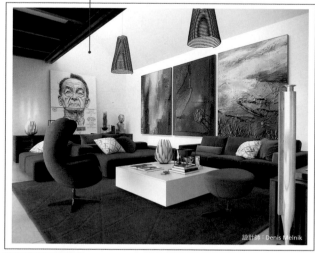

設計師：Denis Melnik

NCS S 0500-N
PANTONE11-4800 TPX
C:0 M:0 Y:1 K:1
R:254 G:253 B:253

NCS S 2565-R80B
PANTONE18-4045 TPX
C:93 M:74 Y:44 K:6
R:23 G:74 B:109

NCS S 2570-Y40R
PANTONE16-1448 TPX
C:36 M:76 Y:100 K:1
R:176 G:89 B:34

NCS S 8500-N
PANTONE19-0303 TPX
C:80 M:73 Y:78 K:53
R:43 G:45 B:40

率真、開放

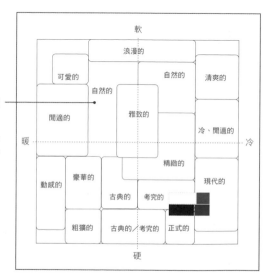

**3** 從空間照中提取出該空間主次用色的比例。

**4** 色彩語言形象座標：以「冷、暖、軟、硬」將顏色歸納在四象限中，對照該象限中的形容詞，找出顏色與情緒感受之間的關係，做為營造空間氛圍的客觀依據。

軟

浪漫的

可愛的　　　自然的　　清爽的

自然的

閒適的　　　雅致的

暖　　　　　　　　　　　　　　　冷、閒適的　冷

精緻的

動感的　豪華的　　　　　　現代的

古典的　考究的

粗獷的　古典的/考究的　正式的

硬

# 目 錄

# 1

## 達到和諧

在空間色彩構圖的整體中，所有要素都是符合
邏輯且互相般配的，鄰近的顏色之間，局部關
係都顯示出同樣令人愉悅的諧調一致。很明顯，
這是一種初級和諧。（引用自《藝術與視知覺》，
【美】魯道夫·阿恩海姆 著）

人對審美的基本標準便是「和諧」二字，簡單來
說就是「看著舒服」。然而如何做到「看著舒服」
卻不是一個簡單的問題。本章就來探討達到「色
彩和諧」的基本要素。

# 1.1 瞭解色彩

## 視覺感知六原色

人眼可以識別 1,000 多萬種色彩，而我們之所以能夠看到這些色彩，是由人類的視覺機制造成的。換句話說，我們看到的「色彩」是一種人類特有的「感知體驗」。根據這種感知體驗原理，我們會發現在這 1,000 多萬種色彩中，有六種基本顏色：紅、黃、藍、綠、黑、白。

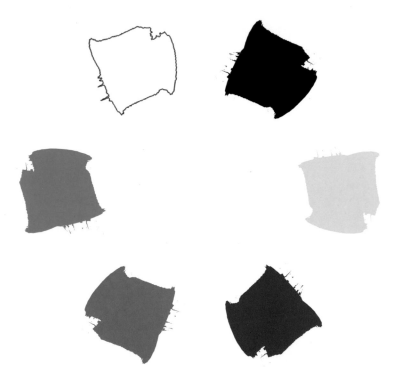

視覺感知六原色

從人類的色覺體驗來說，這六個顏色均為「純粹」之色。為什麼呢？首先，所有顏色都可以用這六個顏色中的某些顏色去描述。舉例來說「橙色」可以形容它為「又黃又紅」的顏色，此時就是在用「紅色」與「黃色」來描述這個顏色。又比如「粉紅色」，其實是一個「又白又紅」的顏色。這裡用來描述「橙色」與「粉紅色」的有紅、黃、白三個顏色概念，但卻沒有辦法用其他顏色來形容紅色，而黃色、白色亦然。

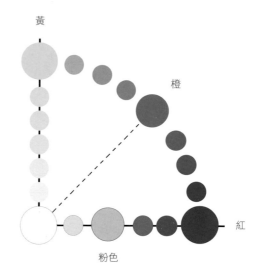

其次，人眼可以識別的 1,000 多萬種顏色，都與這六個顏色有著相似性的關係，正是因為這種相似性，奠定了**色彩和諧的基礎**：色彩與色彩之間讓人感受到某些關聯，這些關聯令色彩元素間相互呼應，產生對話。

**色彩讓人感到和諧，在於配在一起的顏色之間有「關聯」**

當有人說「綠色」的時候，可能是指「墨綠」，也可能是指「嫩綠」。然而，若是不同的綠色與其他顏色搭配時，效果也是天差地別的，因此對於色彩的描述需要更加精確，才能搭配出和諧適切的氛圍。

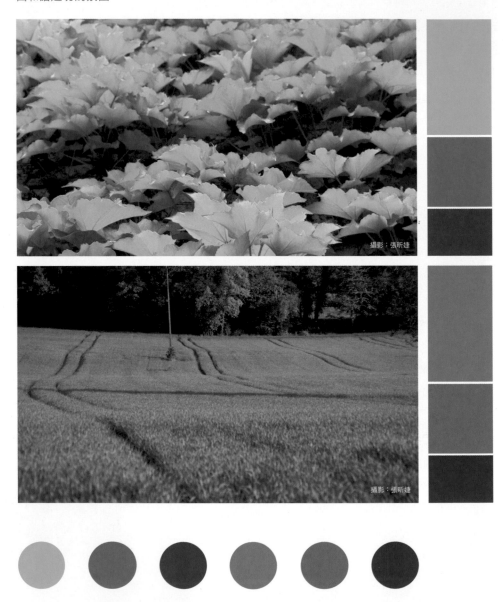

攝影：張昕婕

攝影：張昕婕

# 色彩是立體的

現代色彩學將所有人類可見的顏色都歸納到一個體系中,也就是一個三維立體的空間。不同色彩體系的空間形態略有不同,總體來說大致是一個錐體。錐體的中軸是白色到黑色的漸變,最頂端為白色的極,最底端為黑色的極。

錐體的「橫切面」表達的是「色相」,而錐體的「縱切面」表達的則是「黑色、白色與純彩色」的關係。與白色越相似的顏色越靠近頂端的白極,與黑色越相似的顏色越靠近底端的黑極。

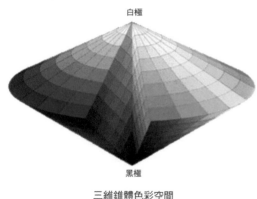

三維錐體色彩空間

錐體橫切面

所謂色相,就是顏色的「有彩色」外相。彩虹中的紅、橙、黃、綠、青、藍、靛紫,就是不同波長的光,經過折射之後,形成的不同色相表達。紅、黃、藍、綠四個有彩色之間,可以形成一個漸變的色相環,從色相環中,我們可以看到色相間的相似性。將鄰近色相的顏色相互搭配,比較容易獲得統一的色彩效果。

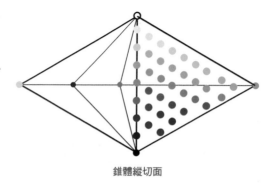

錐體縱切面

# 1.2 室內色彩相似原則

## 色相相似

色相環中，呈 45° 左右的顏色，色相的相似性關係十分明顯，這樣的顏色搭配法，稱為**鄰近色搭配**。

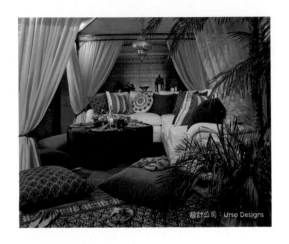

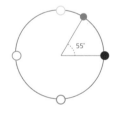

黃、紅色相，極具異域風情的紡織品圖案，加上摩洛哥傳統裝飾物，打造出濃郁的熱帶風情氛圍

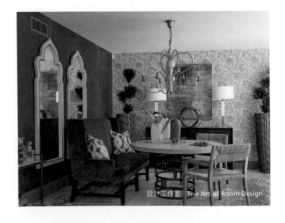

以藍色相做搭配，同樣可以打造出典型的熱帶風情

色相環中，呈 90° 左右的顏色，色相的對比性增強，但依舊呈現明顯的相似關係，這樣的顏色搭配我們稱為**類似色搭配**。在 90° 角的類似色搭配中，紅色至藍色這一區域的顏色關係較為特殊，紅、藍組合並不會讓人感受到相似效果，反而對比的效果更為明顯。

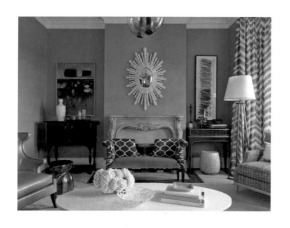

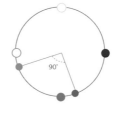

藍色與綠色的搭配，在色相環上跨越了 90°，但色相上的相似性程度依然很高

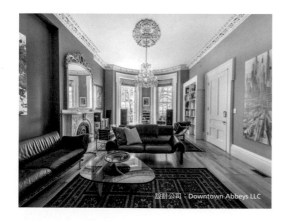

設計公司 · Downtown Abbeys LLC

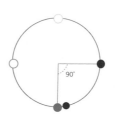

紅色與藍色的搭配，則更具對比效果。紅色的手工地毯和皮質沙發，與典雅的淺藍色牆面搭配，在洛可可式的石膏線映襯下，呈現出既典雅又時尚的對比效果

## 彩度相似

任何一種純彩色與黑色、白色混合，透過混入量的
逐級增減，都會形成一種漸變。在這樣的漸變關係
中，會發現這些顏色將會形成一個三角形（如右圖）。
在這個三角形中，可以發現到白色、黑色與純彩色
的變化關係，還能觀察到顏色的彩度關係。

彩度，即顏色的鮮豔程度。越靠近黑白軸的顏色，
鮮豔程度越低，即彩度越低，反之則彩度越高。無
彩度的顏色即為「無彩色」。

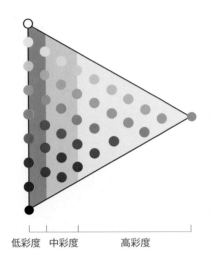

低彩度　中彩度　　　高彩度

對彩度的控制是達到室內色彩和諧的重點之一。低彩度區域的顏色看起來比較灰，略帶彩度的灰色就
是我們通常所說的「質感灰」、「莫蘭迪色」。

中彩度區域的顏色在室內空間中應用十分廣泛。高彩度區域的顏色在室內空間中一般不會大面積出現。

攝影：張昕婕

遠山呈現低彩度的綠色相，而
近處的草場則保持著綠植原
有的高彩度

無彩色

低彩度色

中彩度色

高彩度色

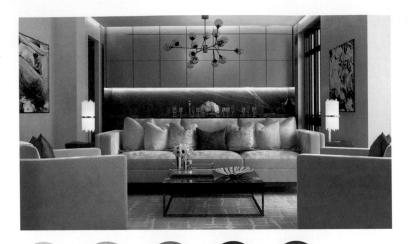

打造低彩度的「質感灰」
室內空間，關鍵在於把握
豐富的深淺層次，以及高
品質質感的材質肌理

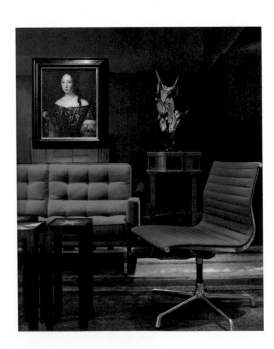

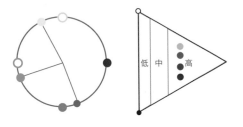

在高彩度的色彩組合空間裡，控制顏色的深淺搭配是
成功的關鍵

# 1.3 室內色彩對比原則

## 色相對比

在色相環中,超過 90° 的色彩搭配,就能夠達到色相對比的效果。在彩度較高的情況下,色相間呈現的角度越大,表達的感情越強烈,色彩的組合越有活力。當兩個色相之間呈現 180° 的關係時,這兩個顏色就形成了視覺補償色,也就是常聽到的「互補色」。

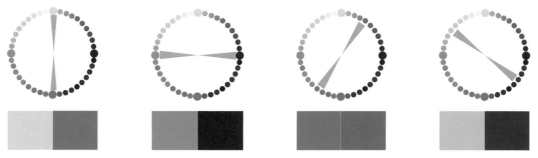

**180° 色相關係舉例**

因為每個人對互補色的感知範圍略有偏差,所以並不是絕對的 180° 才能達到互補色效果,在實際情況中,當兩個顏色的色相,在色相環中達到 135° 時,對比感就已經很強烈了。

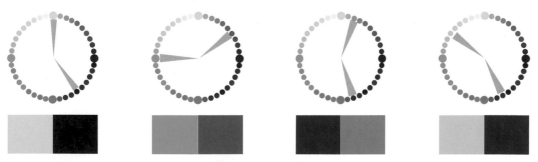

**135° 色相關係舉例**

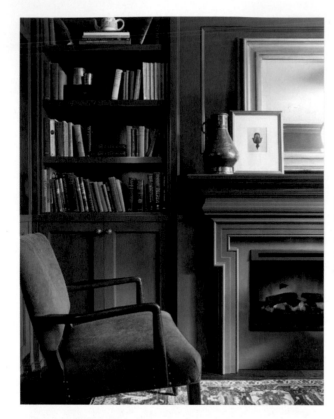

藍色的牆面及櫥櫃形成空間中的主體色，而橙黃色扶手椅則與之形成 135° 角左右的對比色關係。地面斑駁的紅色手工地毯，則是黃藍兩色之間的過渡。在色相上三個顏色的對比關係顯著

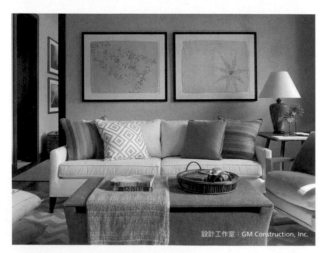

設計工作室：GM Construction, Inc.

米黃色牆面是空間中的主色，與藍色靠枕形成空間中主要的互補色關係，而黃綠色、綠色靠墊，則成為兩者之間的過渡色相

## 彩度對比

如果想要突出空間中的某一元素，體現空間中各個元素間的主從關係，運用「彩度對比」手法是較為有效與常見的手法。在實際的空間設計中，往往以低彩度顏色作主色，以中彩度顏色作輔助色，以高彩度顏色作點綴色和強調色。

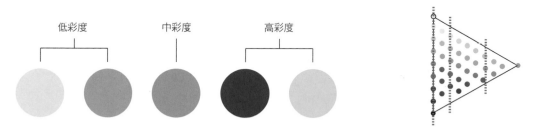

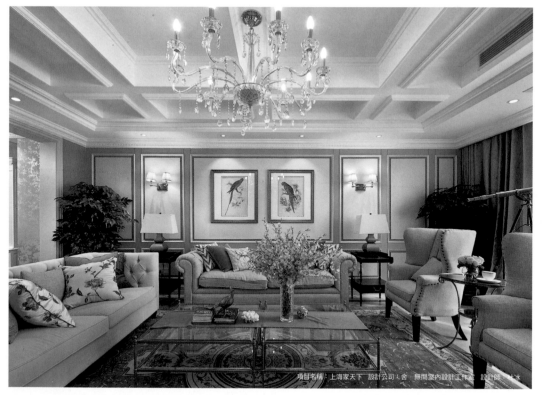

項目名稱：上海家天下 設計公司：舍．無間室內設計工作室 設計師：林冰

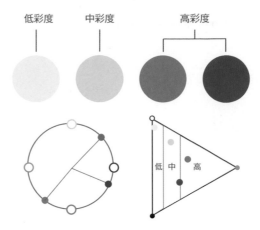

空間色彩搭配印象：淺色 + 彩色。淺灰色的地面及白色的牆面、地毯，構成了畫面的背景色，與高彩度的深翠綠色、橙色沙發形成強烈的對比。在這樣的對比之下，沙發成了視覺的焦點，而中彩度的淺粉色則在高彩度的橙色與綠色之間起到調和的作用，同時也是淺色背景與濃郁的彩色沙發之間的過渡

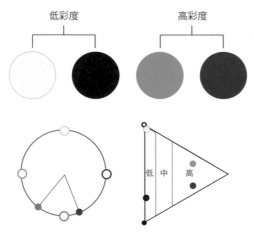

空間色彩搭配印象：深色 + 藍綠色。在散發著金屬光澤的低彩度深色牆面的襯托下，高彩度的孔雀綠和藏青藍顯得愈加濃郁。白色燈罩也是重要的低彩度元素，打破了原本色彩組合給人的濃重、壓抑之感

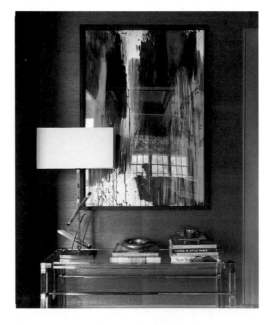

## 明度對比

明度，即顏色的深淺、明暗。

明度是色彩的天然屬性，並沒有特別的規律來框定，將一張彩色照片去掉顏色，就能清楚地看到顏色的深淺關係，明度與顏色的鮮豔程度、色相並沒有必然的聯繫。以莫內的名畫《日出·印象》為例，如果將這幅畫做去色灰階處理，只留下黑白效果，就會發現原本畫面中的一輪紅日消失了，再仔細觀察，其實紅日仍在，只是原本橘紅色的太陽與周圍的藍色明度相近，在去除了色相之後，兩者成了相近的灰色，因此感覺紅日「消失」了。

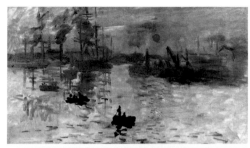

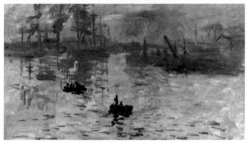

明度對比關係在任何設計中都是重要的設計要素。**在室內設計中，明度對比決定了空間的層次感**。明度對比按照對比程度，大致可以分為：高對比、中對比、弱對比。明度對比越高，顯得越硬朗、現代；明度對比越低，顯得越柔和、古典。與圖案、材料及傢具款式相結合時，這種表達會更加明顯。

強對比

中對比

弱對比

弱對比

弱對比

弱對比

明度對比越強烈，空間顯得越硬朗；對比越弱，空間顯得越柔和。想要打造現代感強烈的空間，明度對比強烈的色彩組合，無疑是明智的選擇。而若想要打造女性的、古典的空間，選擇明度對比弱、淺白的色彩組合，更容易做出效果。

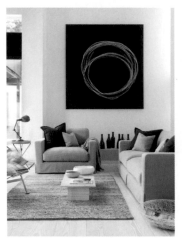

強對比

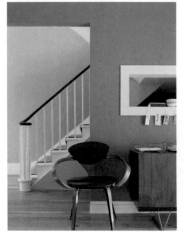

中對比

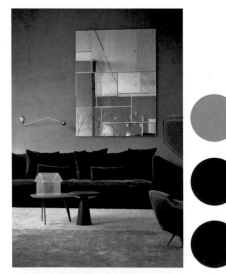

中對比

弱對比

## 材質肌理對比

色彩從來不能脫離於載體而單獨存在，在考慮色彩關係的同時，也不能忽略材料肌理的和諧與對比。在室內設計中，**材質之間的相互呼應與對比，對空間的色彩表情也具有決定性的影響**，在豐富的材質肌理對比之下，即使是平凡普通的灰色，也能表達出豐富的色彩情感。

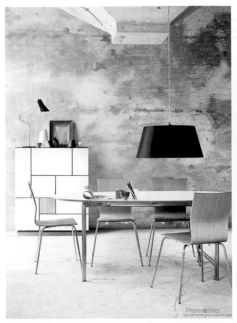

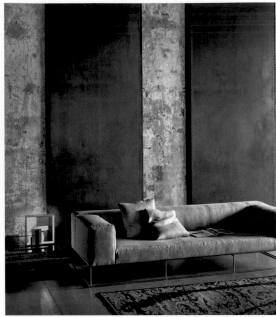

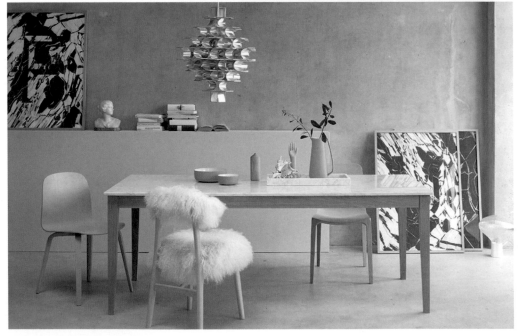

圖中的窗簾、牆紙、地毯、毛毯均為同一種顏色，但窗簾的光澤感與牆紙的消光表面形成完全不同的肌理表達，床上的毛毯則是其中最為粗糙的表面，與之呼應的地毯，在粗糙程度上略有不同。這些細膩的材質肌理對比，令簡單的顏色搭配變得不再簡單，空間層次更加豐富，也顯得更高端，質感更強

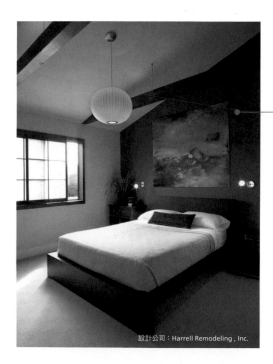

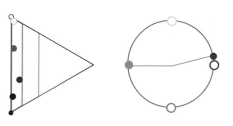

設計公司：Harrell Remodeling , Inc.

這個空間的整體配色與上圖非常相似，只是牆面顏色有所不同。而這個牆面顏色在空間中的材質表達是單一的，因此在空間體驗上，比上圖要單薄許多

# 1.4 室內色彩構成原則

從事室內設計工作的設計師在接受專業訓練時，都應該接觸過「色彩構成」。那麼「色彩構成」訓練，對室內設計師來說有哪些實際的幫助呢？

當我們身處一個靜態的三維空間時，我們的眼睛就好像一個取景框，將眼前的景象定格成二維的畫面反映在大腦中，此時就能夠用「色彩構成法」來分析空間中的色彩平衡關係，比例是否合適？空間感是否足夠？想要強調的部分是否突出？想要弱化的部分又是否消隱了？

想要達到完美的色彩平衡效果，需要對色彩的進退感、輕重感等視覺效果了然於心。

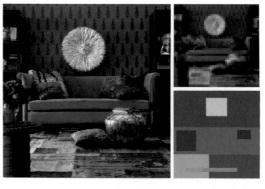

畫面中的色彩極為豐富，但經過色彩概括後，可以看到清晰的色彩關係。有彩色由青色、玫瑰紅色、黃色組成，地毯雖然五彩斑斕，但總體的色彩印象也是玫瑰紅色相。雖然這個空間給人以絢麗多彩的感覺，但主要的色彩載體之間均有色彩呼應，例如：青色的沙發與地毯中的青色元素、抱枕之間的青色元素呼應，玫紅色的靠墊與玫紅色的花藝、地毯中的玫紅色元素呼應等等

透過馬賽克化，能概括分析出圖片中的每個色彩元素之間的關係，以便更清晰地看到每種顏色的面積與所占的比例

## 色彩的進退感

色相為紅、黃區域的顏色，令人聯想到火焰、陽光等溫暖的事物，這類顏色被稱為暖色。藍紫、藍綠區域的顏色，令人聯想到天空、海水等涼爽的事物，這類顏色被稱為冷色。

綠色、黃綠、玫瑰紅區域的顏色，相對於暖色來說偏冷，而相對於冷色來說偏暖。

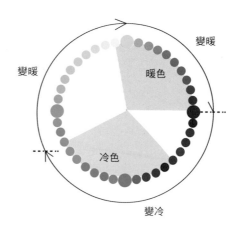

如果從黃色相出發，沿順時針方向至正紅色，溫暖的感覺逐漸增加，從正紅色開始至藍綠色逐漸變冷，隨後又繼續變暖。

總體來說，暖色有前進感，冷色有後退感。另外，低彩度的顏色有後退感，高彩度的顏色有前進感。

雖然蛋椅和茶几都在沙發的前面，但是鮮豔的藏青色沙發似乎更突出

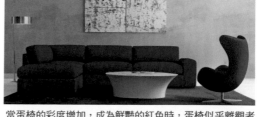

當蛋椅的彩度增加，成為鮮豔的紅色時，蛋椅似乎離觀者更近

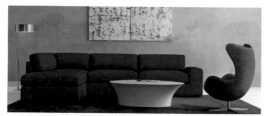

沙發的顏色變成橄欖綠時，似乎比藏青的沙發更靠近觀者一些，沙發和蛋椅好像在同一個面上

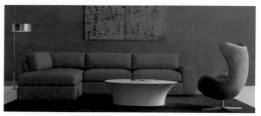

牆面、地面變得鮮豔時，沙發、蛋椅、茶几、燈具似乎都是可以忽略的，感覺離觀者很遙遠

## 色彩的輕重感

在空間中，淺色相對於深色顯得更加輕盈，而深色則更加沉重。

空間整體為淺色時，會給人一種輕飄之感。在室內空間中，天花板往往為淺色，以避免給人頭重腳輕之感

但「上淺下深」也並非絕對，如果空間內的層高過高，可以用相對較深的天花板，從視覺上壓縮空間的高度

## 主色、輔助色、點綴色的控制原則

主色是一個空間中占面積比例最大的顏色，輔助色次之，點綴色最小。主色、輔助色、點綴色的面積比例可以按照 6：3：1 的比例去控制。主色往往以無彩色及彩灰優先，輔助色則多為中彩度顏色，點綴色一般是空間中彩度最高的顏色，或者主色為最淺的顏色，輔助色為略深的顏色，點綴色為最深的顏色。但這樣的比例控制並不是絕對的，有時可能沒有輔助色，只有主色和點綴色，有時幾種主要的顏色沒有明顯的主、輔、點關係。只要在**空間的色彩構成中，色彩之間的力量均衡**，能夠達到一種平衡的效果，就是成功的設計。

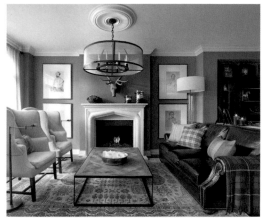

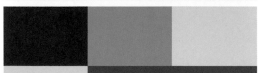

在這個空間中，主要的色彩關係為「主」、「點」關係，並沒有明顯的輔助色。天花板、牆面、石膏線板、壁爐、沙發椅等都是由淺到深的灰色，共同構成了空間的主色，這幾個灰色之間沒有明顯的主次關係。毛毯的紅色與靠枕的亮黃色，共同構成了空間中的點綴色，其中毛毯的紅色面積略大

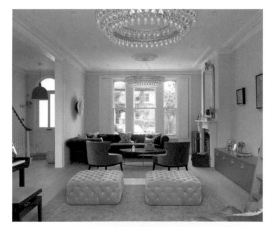

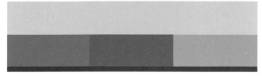

這是用彩度層層遞進的方式來控制色彩面積比例的典型案例。牆面、地面、天花板都是接近白色的淺灰色；灰藍色坐凳、低調的紫色椅子以及幾乎在鏡頭之外的皮質座椅，均為中彩度中的色彩元素；空間中的色彩焦點是窗前的高彩度墨綠沙發，沙發上鮮豔的紫色靠枕更是點睛之筆

# 1.5 室內色彩和諧配色方案集

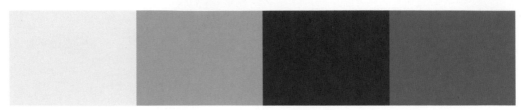

| NCS S 1000-N | NCS S 3020-B10G | NCS S 4550-R80B | NCS S 4030-R90B |
|---|---|---|---|
| PANTONE12-4306 TPX | PANTONE16-4411 TPX | PANTONE19-4056 TPX | PANTONE18-4036 TPX |
| C:0 M:0 Y:2 K:6 | C:48 M:30 Y:33 K:0 | C:91 M:78 Y:50 K:15 | C:77 M:58 Y:44 K:1 |
| R:245 G:245 B:243 | R:149 G:165 B:165 | R:38 G:66 B:96 | R:76 G:106 B:127 |

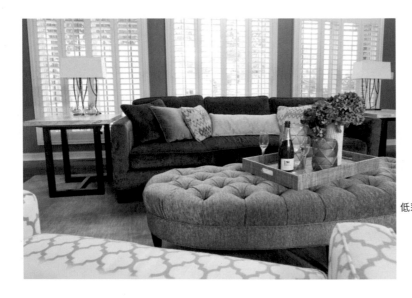

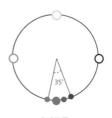

色相環

低彩度　高彩度

彩度表

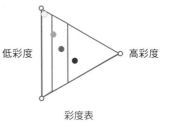

NCS S 1502-Y
PANTONE12-4302 TPX
C:0 M:0 Y:10 K:10
R:239 G:237 B:223

NCS S 2060-R10B
PANTONE18-4247 TPX
C:81 M:52 Y:0 K:0
R:43 G:116 B:196

NCS S 5030-B70G
PANTONE18-5620 TPX
C:85 M:40 Y:69 K:1
R:0 G:127 B:103

NCS S 5040-R80B
PANTONE17-4139 TPX
C:86 M:72 Y:43 K:5
R:53 G:81 B:115

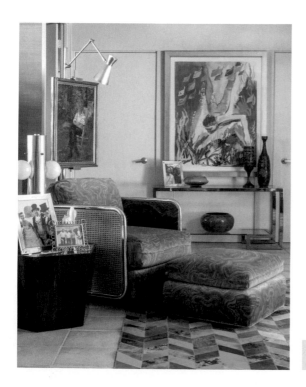

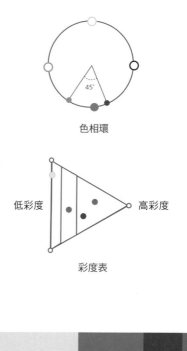

色相環

低彩度　　　　　高彩度

彩度表

NCS S 0500-N
PANTONE11-4800TPX
C:0 M:0 Y:1 K:1
R:254 G:253 B:253

NCS S 3020-R80B
PANTONE16-3911 TPX
C:52 M:40 Y:35 K:0
R:140 G:147 B:153

NCS S 3040-B
PANTONE17-4328 TPX
C:77 M:34 Y:42 K:0
R:50 G:142 B:151

NCS S 3060-R80B
PANTONE19-4050 TPX
C:99 M:89 Y:35 K:2
R:23 G:57 B:118

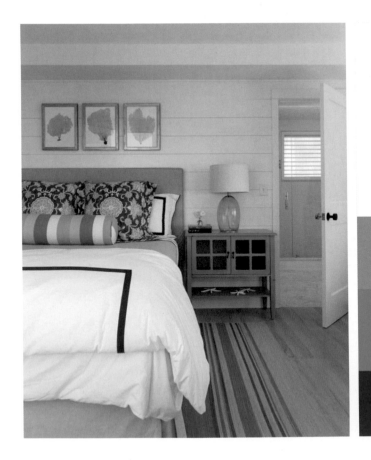

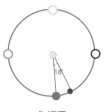

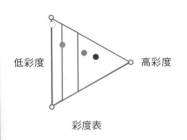

色相環

低彩度                    高彩度

彩度表

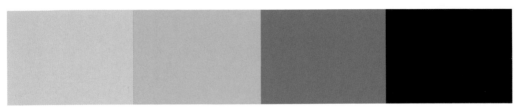

NCS S 1502-Y50R
PANTONE12-0404 TPX
C:0 M:4 Y:10 K:17
R:225 G:220 B:208

NCS S 2020-R40B
PANTONE15-3508 TPX
C:23 M:33 Y:27 K:0
R:206 G:179 B:174

NCS S 3030-R20B
PANTONE17-1512 TPX
C:42 M:64 Y:57 K:0
R:168 G:111 B:101

NCS S 9000-N
PANTONE19-4007 TPX
C:83 M:82 Y:89 K:72
R:24 G:18 B:11

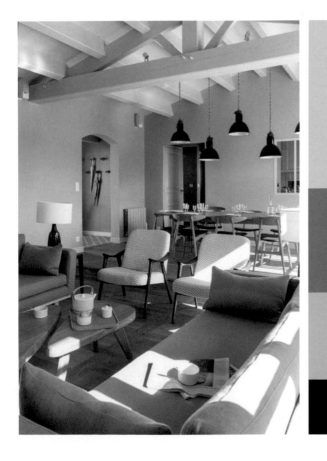

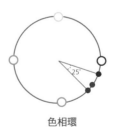

色相環

低彩度　　　　　　高彩度

彩度表

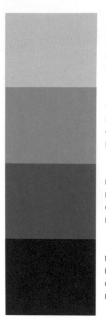

NCS S 1502-Y50R
PANTONE12-0404 TPX
C:0 M:4 Y:10 K:17
R:225 G:220 B:208

NCS S 4010-R40B
PANTONE16-3304 TPX
C:22 M:32 Y:26 K:0
R:206 G:179 B:175

NCS S 2050-Y50R
PANTONE16-1150 TPX
C:33 M:65 Y:89K:0
R:181 G:107 B:48

NCS S 2060-R
PANTONE17-1641 TPX
C:40 M:93 Y:81 K:5
R:170 G:51 B:56

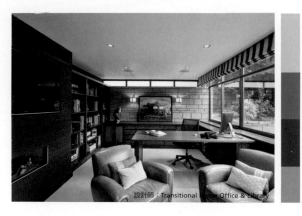

設計師：Transitional Home Office & Library

80°

色相環

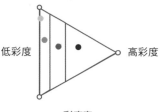

低彩度　　　　　高彩度

彩度表

NCS S 1510-Y
PANTONE13-0611 TPX
C:17 M:15 Y:38 K:0
R:223 G:214 B:171

NCS S 1030-Y
PANTONE12-0722 TPX
C:8 M:6 Y:50 K:0
R:241 G:232 B:149

NCS S 3040-G80Y
PANTONE15-0636 TPX
C:38 M:31 Y:77 K:0
R:174 G:166 B:81

NCS S 0500-N
PANTONE11-4800 TPX
C:0 M:0 Y:1 K:1
R:254 G:253 B:253

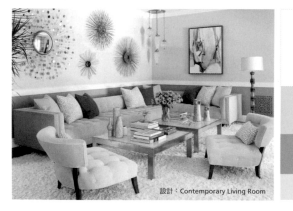

設計：Contemporary Living Room

30°

色相環

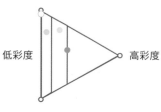

低彩度　　　　　高彩度

彩度表

NCS S 2010-B90G
PANTONE14-4908 TPX
C:34 M:11 Y:27 K:0
R:184 G:209 B:194

NCS S 2040-G40Y
PANTONE15-0326 TPX
C:43 M:18 Y:74 K:0
R:167 G:188 B:91

NCS S 6020-G
PANTONE18-6011 TPX
C70 M:50 Y:77 K:7
R:93 G:114 B:79

NCS S 0500-N
PANTONE11-4800 TPX
C:0 M:0 Y:1 K:1
R:254 G:253 B:253

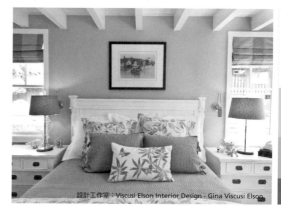

設計工作室：Viscusi Elson Interior Design - Gina Viscusi Elson

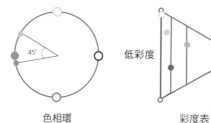

低彩度　　　　　　　　高彩度

色相環　　　　　　彩度表

NCS S 0500-N
PANTONE11-4800 TPX
C:0 M:0 Y:1 K:1
R:254 G:253 B:253

NCS S 0540-Y
PANTONE12-0727 TPX
C:11 M:12 Y:62 K:0
R:242 G:224 B:117

NCS S 5020-Y70R
PANTONE18-1030 TPX
C:51 M:66 Y:81 K:9
R:142 G:97 B:63

NCS S 2502-B
PANTONE14-4503 TPX
C:4 M:0 Y:0 K:35
R:185 G:189 B:191

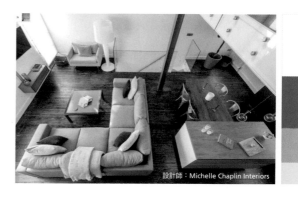

設計師：Michelle Chaplin Interiors

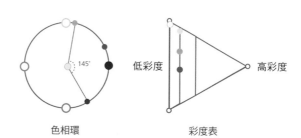

低彩度　　　　　　　　高彩度

色相環　　　　　　彩度表

NCS S 2010-B90G
PANTONE12-5505 TPX
C:24 M:10 Y:20 K:0
R:206 G:219 B:208

NCS S 0500-N
PANTONE11-4800 TPX
C:0 M:0 Y:1 K:1
R:254 G:253 B:253

NCS S 4050-R90B
PANTONE18-4045 TPX
C:92 M:80 Y:44 K:7
R:40 G:67 B:107

NCS S 5030-R60B
PANTONE18-3817 TPX
C:76 M:76 Y:56 K:20
R:77 G:66 B:84

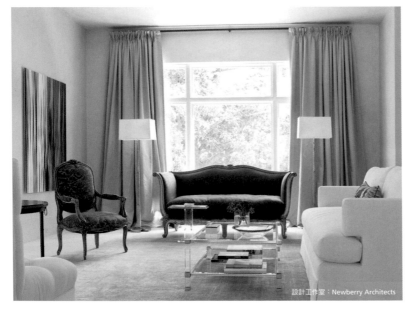

設計工作室：Newberry Architects

215°

色相環

低彩度　　高彩度

彩度表

NCS S 3020-G30Y
PANTONE16-0220 TPX
C:47 M:27 Y:56 K:0
R:153 G:170 B:126

NCS S 0500-N
PANTONE11-4800 TPX
C:0 M:0 Y:1 K:1
R:254 G:253 D:253

NCS S 5030-R80B
PANTONE18-4029 TPX
C:86 M:75 Y:53 K:18
R:50 G:69 B:91

NCS S 3020-Y30R
PANTONE16-0924 TPX
C:44 M:49 Y:66 K:0
R:163 G:135 B:95

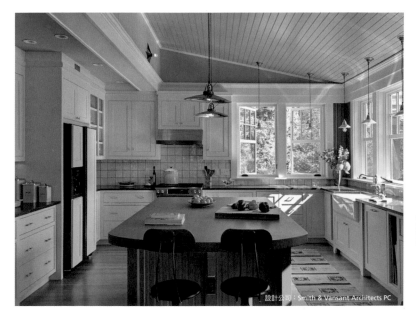

設計公司：Smith & Vansant Architects PC

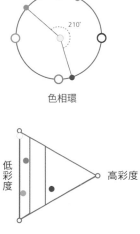

色相環

低彩度　　高彩度

彩度表

NCS S 2002-G
PANTONE13-4303 TPX
C:5 M:0 Y:8 K:25
R:203 G:207 B:199

NCS S 2010-G30Y
PANTONE13-4303 TPX
C:25 M:12 Y:31 K:0
R:205 G:214 B:185

NCS S 4030-B30G
PANTONE16-4612 TPX
C:67 M:36 Y:53 K:0
R:99 G:143 B:128

NCS S 1040-Y10R
PANTONE13-0941 TPX
C:17 M:29 Y:66 K:0
R:224 G:188 B:101

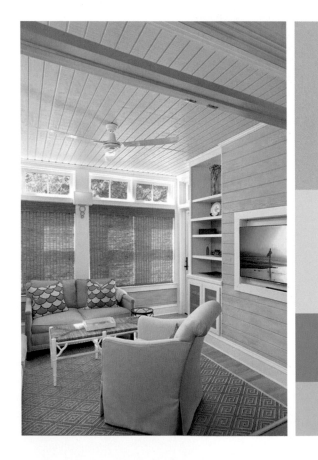

色相環

低彩度　　　　　　高彩度

彩度表

| NCS S 1502-Y50R | NCS S 3030-B10G | NCS S 4050-R10B | NCS S 5020-R60B |
| --- | --- | --- | --- |
| PANTONE12-0404 TPX | PANTONE16-4421 TPX | PANTONE18-2027 TPX | PANTONE17-3922 TPX |
| C:0 M:4 Y:10 K:17 | C:61 M:25 Y:40 K:0 | C:59 M:92 Y:78 K:45 | C:72 M:69 Y:59 K:17 |
| R:225 G:220 B:208 | R:173 G:164 B:158 | R:89 G:30 B:38 | R:87 G:80 B:86 |

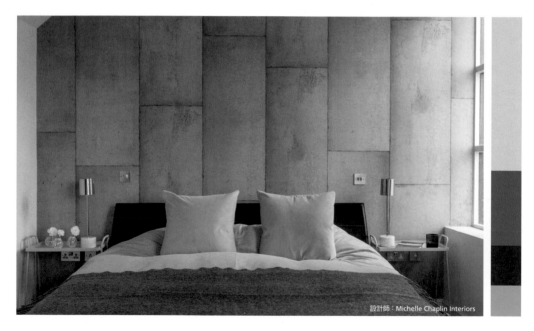

設計師：Michelle Chaplin Interiors

色相環

低彩度　　　　　　高彩度

彩度表

NCS S 4030-R50B
PANTONE17-3612 TPX
C:63 M:62 Y:35 K:2
R:120 G:105 B:134

NCS S 1030-R50B
PANTONE14-3206 TPX
C:32 0 M:36 Y:14 K:0
R:188 G:169 B:192

NCS S 2502-B
PANTONE14-4503 TPX
C:4 M:0 Y:0 K:35
R:185 G:189 B:191

NCS S 5005-R50B
PANTONE17-3906 TPX
C:5 M:7 Y:0 K:60
R:130 G:128 B:132

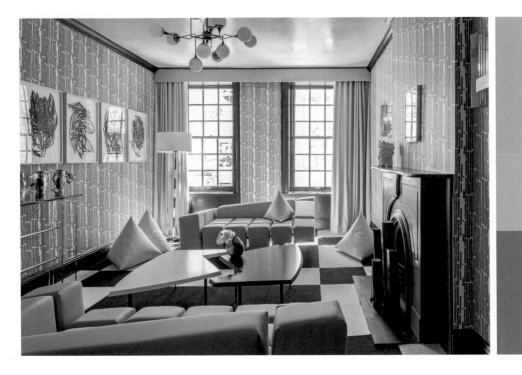

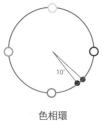

色相環

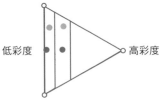

低彩度　　高彩度

彩度表

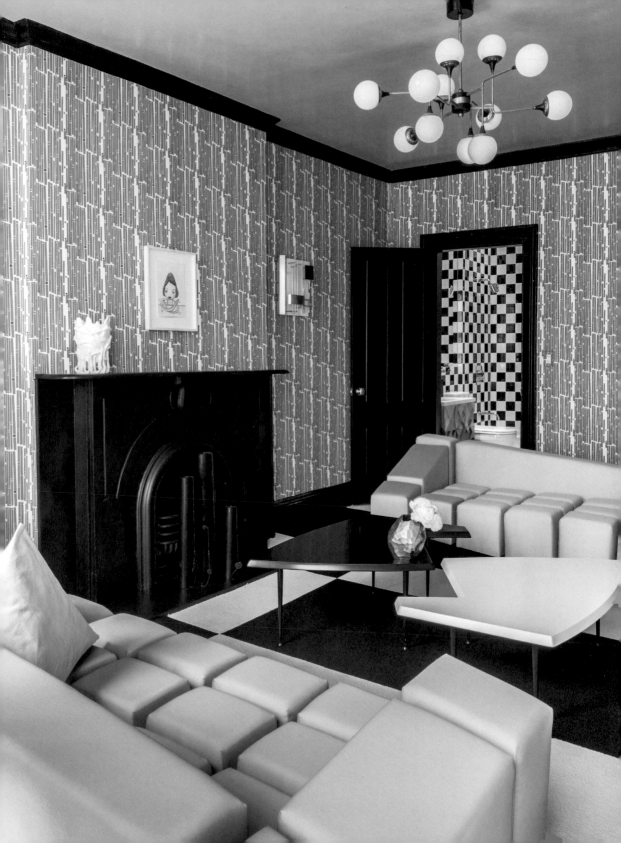

NCS S 2050-Y60R
PANTONE15-1242 TPX
C:29 M:64 Y:79 K:0
R:196 G:115 B:64

NCS S 0520-Y70R
PANTONE13-1021 TPX
C:2 M:28 Y:39 K:0
R:251 G:202 B:158

NCS S 0603-Y80R
PANTONE12-1106 TPX
C:5 M:7 Y:8 K:0
R:245 G:239 B:234

NCS S 1000-N
PANTONE12-4306 TPX
C:0 M:0 Y:2 K:6
R:245 G:245 B:243

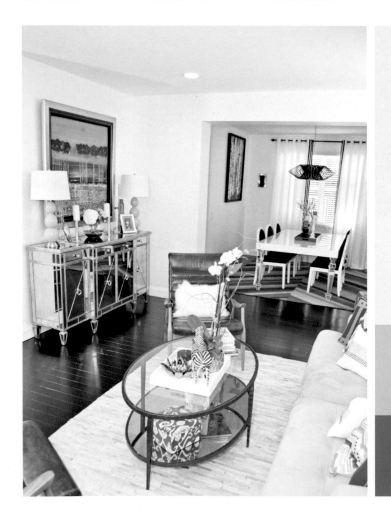

色相環

低彩度 高彩度

彩度表

NCS S 8010-Y90R
PANTONE19-1518 TPX
C:69 M:78 Y:83 K:53
R:63 G:42 B:33

NCS S 4030-R70B
PANTONE18-3930 TPX
C:77 M:69 Y:50 K:9
R:78 G:84 B:94

NCS S 1515-R
PANTONE12-1206 TPX
C:20 M:26 Y:24 K:0
R:213 G:193 B:185

NCS S 1000-N
PANTONE12-4306 TPX
C:0 M:0 Y:2 K:6
R:245 G:245 B:243

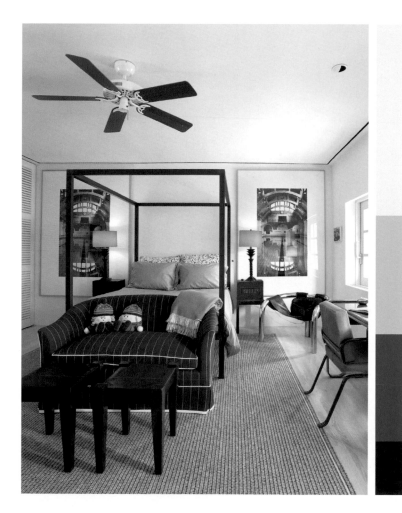

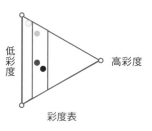

色相環

低彩度　高彩度

彩度表

NCS S 0502-R
PANTONE11-2511 TPX
C:9 M:10 Y:8 K:0
R:237 G:231 B:230

NCS S 6020-B90G
PANTONE17-6212 TPX
C:78 M:59 Y:82 K:26
R:62 G:84 B:60

NCS S 1050-R10B
PANTONE16-1723 TPX
C:15 M:71 Y:54 K:0
R:224 G:105 B:99

NCS S 9000-N
PANTONE19-4007 TPX
C:83 M:82 Y:89 K:72
R:24 G:18 B:11

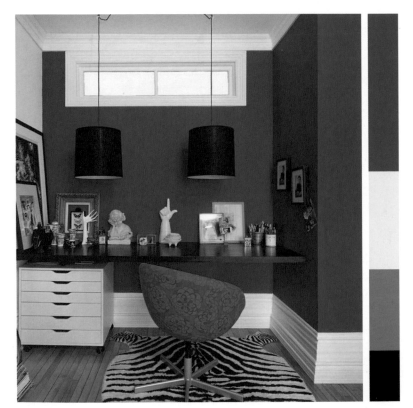

色相環

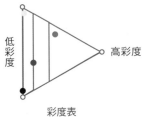

低彩度

高彩度

彩度表

NCS S 0500-N
PANTONE11-4800 TPX
C:0 M:0 Y:1 K:1
R:254 G:253 B:253

NCS S 2020-R80B
PANTONE15-4312 TPX
C:30 M:5 Y:0 K:23
R:157 G:186 B:206

NCS S 5030-Y70R
PANTONE17-1147 TPX
C:47 M.75 Y:05 K:11
R:147 G:82 B:54

NCS S 1060-Y10R
PANTONE15-0850 TPX
C:19 M:38 Y:95 K:0
R:221 G:169 B:4

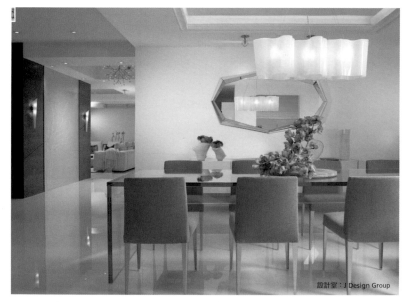

設計室：J Design Group

色相環

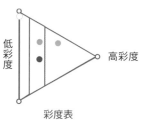

低彩度

高彩度

彩度表

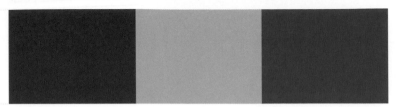

NCS S 0500-N
PANTONE11-4800 TPX
C:0 M:0 Y:1 K:1
R:254 G:253 B:253

NCS S 6030-R
PANTONE19-1331 TPX
C:60 M:80 Y:80 K:38
R:94 G:53 B:45

NCS S 2020-R80B
PANTONE15-4312 TPX
C:30 M:5 Y:0 K:23
R:157 G:186 B:206

NCS S 4040-R80B
PANTONE19-4037 TPX
C:84 M:74 Y:56 K:22
R:56 G:68 B:85

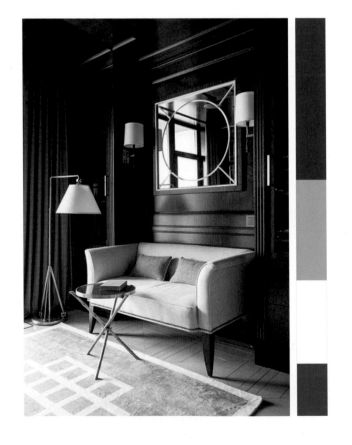

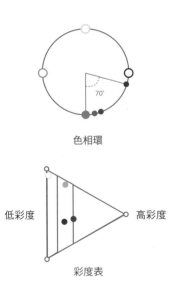

色相環

低彩度 — 高彩度

彩度表

NCS S 0500-N
PANTONE11-4800 TPX
C:0 M:0 Y:1 K:1
R:254 G:253 B:253

NCS S 3030-R80B
PANTONE16-4021 TPX
C:82 M:66 Y:50 K:8
R:62 G:87 B:107

NCS S 9000-N
PANTONE19-4007 TPX
C:83 M:82 Y:89 K:72
R:24 G:18 B:11

NCS S 4030-Y10R
PANTONE16-1326 TPX
C:47 M:56 Y:99 K:2
R:158 G:120 B:39

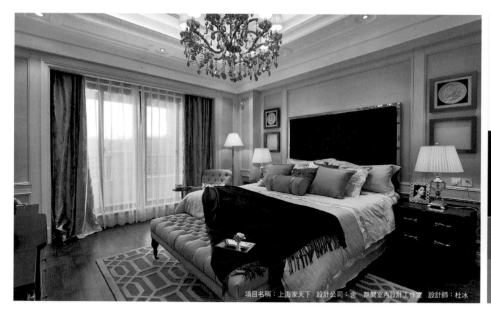

項目名稱：上海家天下　設計公司：舍．無間室內設計工作室　設計師：杜冰

160°

色相環

低彩度　　　　　　　高彩度

彩度表

NCS S 0500-N
PANTONE11-4800 TPX
C:0 M:0 Y:1 K:1
R:254 G:253 B:253

NCS S 1030-B10G
PANTONE13-4809 TPX
C:41 M:8 Y:22 K:0
R:165 G:210 B:206

NCS S 7020-R40B
PANTONE19-3714 TPX
C:75 M:87 Y:73 K:58
R:50 G:26 B:35

NCS S 1502-Y50R
PANTONE12-0404 TPX
C:0 M:4 Y:10 K:17
R:225 G:220 B:208

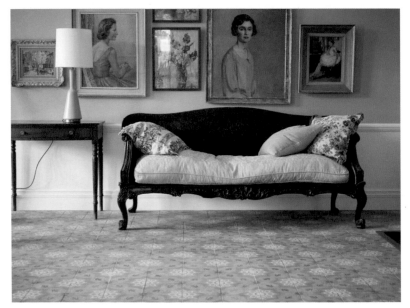

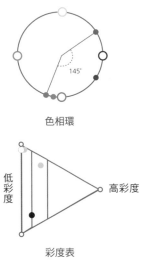

色相環

低彩度　高彩度

彩度表

NCS S 2002-R
PANTONE14-4002 TPX
C:0 M:5 Y:5 K:27
R:206 G:200 B:197

NCS S 5020-Y70R
PANTONE18-1030 TPX
C:51 M:66 Y:81 K:9
R:142 G:97 B:63

NCS S 7020-R40B
PANTONE19-3714 TPX
C:75 M:87 Y:73 K:58
R:50 G:26 B:35

NCS S 9000-N
PANTONE19-4007 TPX
C:83 M:82 Y:89 K:72
R:24 G:18 B:11

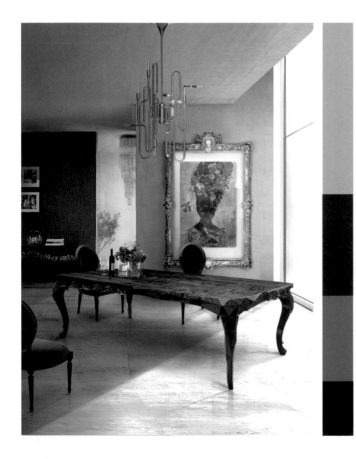

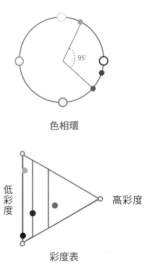

色相環

低彩度　　　　　　　　　高彩度

彩度表

NCS S 0500-N
PANTONE11-4800 TPX
C:0 M:0 Y:1 K:1
R:254 G:253 B:253

NCS S 2020-Y80R
PANTONE14-1310 TPX
C:33 M:40 Y:49 K:0
R:186 G:159 B:129

NCS S 8505-R20B
PANTONE18-4728 TPX
C:92 M:59 Y:79 K:31
R:0 G:76 B:62

NCS S 9000-N
PANTONE19-4007 TPX
C:83 M:82 Y:89 K:72
R:24 G:18 B:11

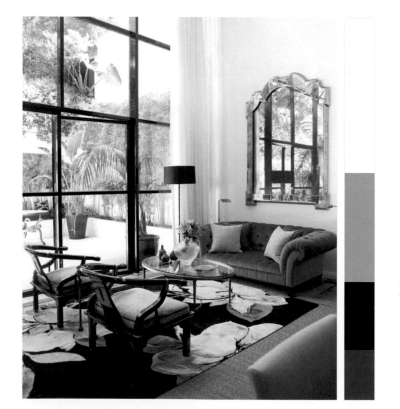

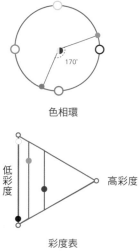

170°

色相環

低彩度　　　高彩度

彩度表

| NCS S 0502-Y50R | NCS S 1020-B | NCS S 3040-Y30R | NCS S 9000-N |
|---|---|---|---|
| PANTONE11-0604 TPX | PANTONE15-4707 TPX | PANTONE16-1143 TPX | PANTONE19-4007 TPX |
| C:0 M:2 Y:10 K:0 | C:44 M:15 Y:38 K:0 | C:45 M:61 Y:81 K:3 | C:83 M:82 Y:89 K:72 |
| R:255 G:251 B:236 | R:160 G:193 B:170 | R:160 G:113 B:66 | R:24 G:18 B:11 |

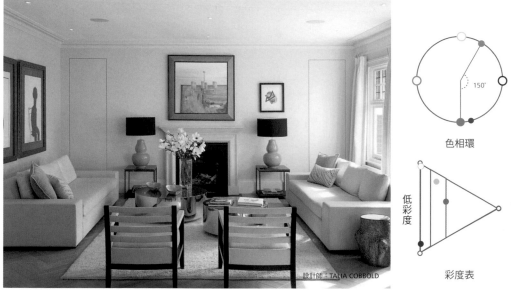

設計師：TALIA COBBOLD

色相環

低彩度　高彩度

彩度表

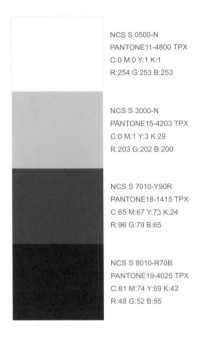

NCS S 0500-N
PANTONE11-4800 TPX
C:0 M:0 Y:1 K:1
R:254 G:253 B:253

NCS S 3000-N
PANTONE15-4203 TPX
C:0 M:1 Y:3 K:29
R:203 G:202 B:200

NCS S 7010-Y90R
PANTONE18-1415 TPX
C:65 M:67 Y:73 K:24
R:96 G:79 B:65

NCS S 8010-R70B
PANTONE19-4025 TPX
C:81 M:74 Y:69 K:42
R:48 G:52 B:55

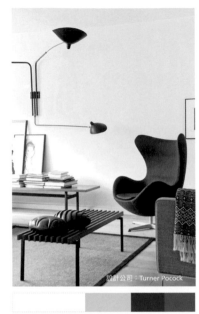

設計公司：Turner Pocock

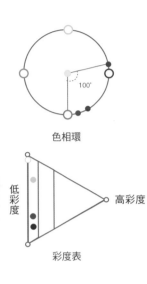

色相環

低彩度 高彩度

彩度表

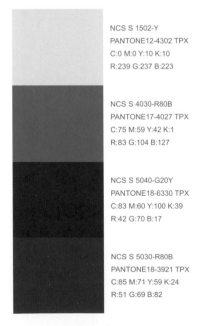

NCS S 1502-Y
PANTONE12-4302 TPX
C:0 M:0 Y:10 K:10
R:239 G:237 B:223

NCS S 4030-R80B
PANTONE17-4027 TPX
C:75 M:59 Y:42 K:1
R:83 G:104 B:127

NCS S 5040-G20Y
PANTONE18-6330 TPX
C:83 M:60 Y:100 K:39
R:42 G:70 B:17

NCS S 5030-R80B
PANTONE18-3921 TPX
C:85 M:71 Y:59 K:24
R:51 G:69 B:82

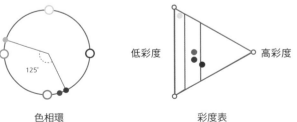

色相環

低彩度 高彩度

彩度表

NCS S 3050-G10Y
PANTONE17-6229 TPX
C:88 M:54 Y:100 K:24
R:22 G:89 B:31

NCS S 0500-N
PANTONE11-4800 TPX
C:0 M:0 Y:1 K:1
R:254 G:253 B:253

NCS S 3010-G90Y
PANTONE15-0513 TPX
C:42 M:36 Y:57 K:0
R:168 G:160 B:119

NCS S 3040-Y10R
PANTONE16-1133 TPX
C:43 M:54 Y:91 K:1
R:168 G:126 B:51

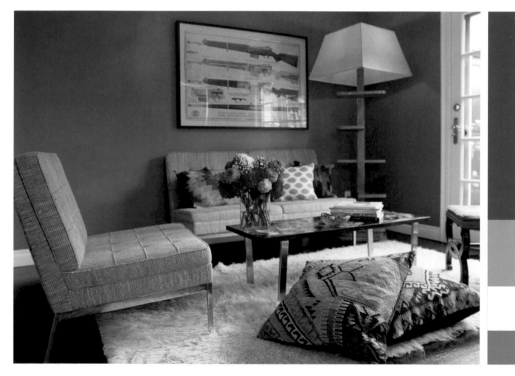

色相環

彩度表

低彩度　高彩度

NCS S 1515-R80B
PANTONE13-4110 TPX
C:30 M:18 Y:20 K:0
R:192 G:199 B:199

NCS S 4040-B20G
PANTONE18-4726 TPX
C:88 M:49 Y:67 K:7
R:1 G:109 B:97

NCS S 5040-R90B
PANTONE19-4044 TPX
C:92 M:78 Y:52 K:17
R:34 G:64 B:90

NCS S 2060-G80Y
PANTONE15-0543 TPX
C:31 M:26 Y:94 K:0
R:198 G:183 B:23

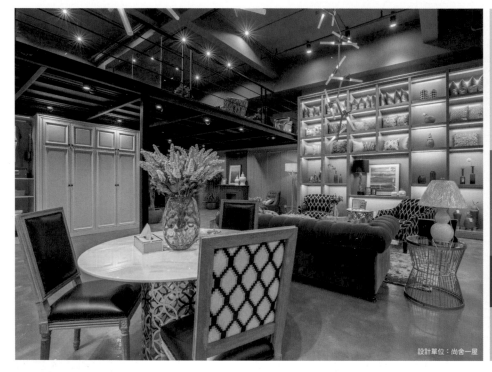

設計單位：尚舍一屋

色相環

低彩度　　　高彩度

彩度表

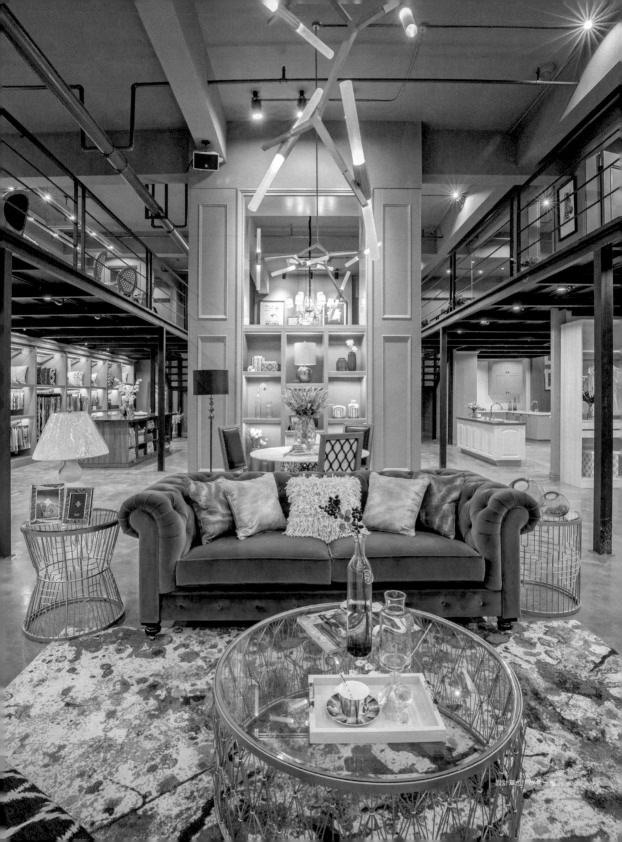

設計單位 / 尚舍一隅

NCS S 5040-R80B
PANTONE19-4057 TPX
C:100 M:90 Y:55 K:28
R:13 G:44 B:77

NCS S 4005-R50B
PANTONE16-3803 TPX
C:67 M:56 Y:50 K:2
R:104 G:111 B:116

NCS S 3065-G60Y
PANTONE16-0540 TPX
C:71 M:50 Y:100 K:10
R:93 G:111 B:1

NCS S 2060-G80Y
PANTONE15-0543 TPX
C:31 M:26 Y:94 K:0
R:198 G:183 B:23

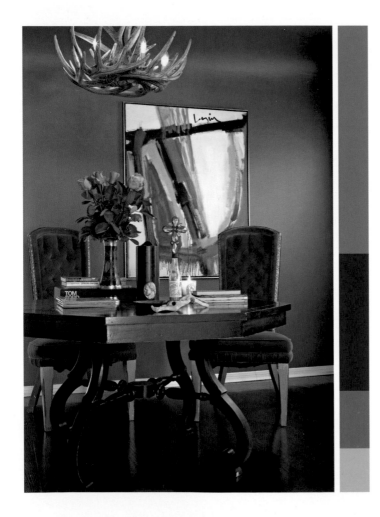

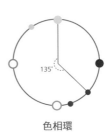

色相環

低彩度　　　　　　高彩度

彩度表

NCS S 8505-R20B
PANTONE19-3903 TPX
C:85 M:89 Y:83 K:75
R:19 G:5 B:10

NCS S 4020-Y90R
PANTONE16-1118 TPX
C:64 M:59 Y:78 K:15
R:107 G:98 B:68

NCS S 1050-Y90R
PANTONE16-1632 TPX
C:24 M:62 Y:58 K:0
R:206 G:122 B:100

NCS S 1020-Y30R
PANTONE12-0822 TPX
C:0 M:20 Y:43 K:0
R:251 G:214 B:155

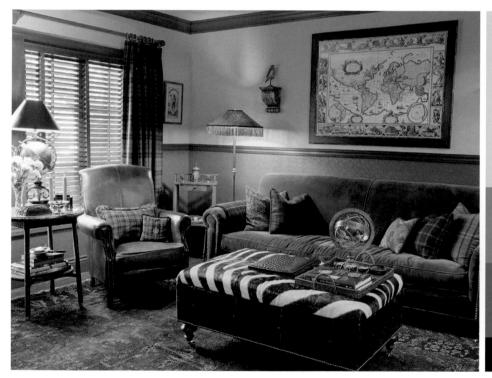

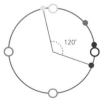

色相環

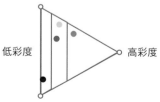

低彩度　　　高彩度

彩度表

NCS S 1005-R
PANTONE13-0002 TPX
C:13 M:14 Y:17 K:0
R:229 G:220 B:210

NCS S 6030-B90G
PANTONE19-6311 TPX
C:84 M:60 Y:90 K:36
R:39 G:72 B:46

NCS S 1050-Y10R
PANTONE14-1036 TPX
C:14 M:36 Y:88 K:0
R:233 G:177 B:35

NCS S 2030-R30B
PANTONE15-3214 TPX
C:24 M:61 Y:37 K:0
R:207 G:125 B:133

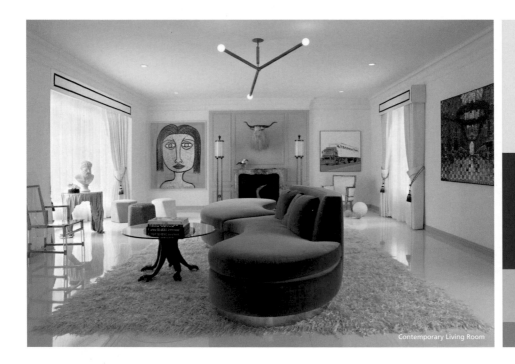

Contemporary Living Room

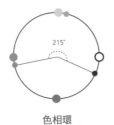

215°

色相環

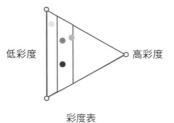

低彩度          高彩度

彩度表

| | | | |
|---|---|---|---|
| NCS S 0540-Y | NCS S 0520-R30B | NCS S 2040-R20B | NCS S 9000-N |
| PANTONE12-0727 TPX | PANTONE12-2906 TPX | PANTONE18-1635 TPX | PANTONE19-4007 TPX |
| C:11 M:12 Y:62 K:0 | C:8 M:32 Y:18 K:0 | C:21 M:73 Y:54 K:0 | C:83 M:82 Y:89 K:72 |
| R:242 G:224 B:117 | R:237 G:192 B:192 | R:212 G:99 B:97 | R:24 G:18 B:11 |

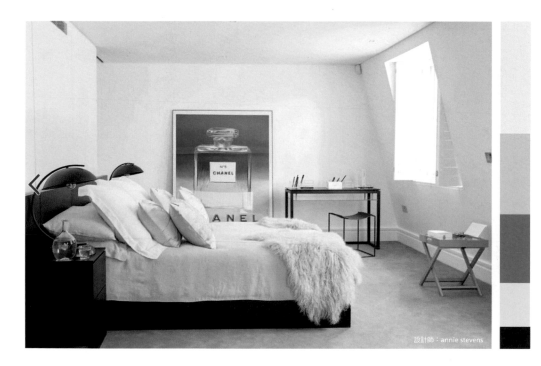

設計師：annie stevens

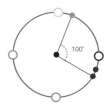

100°

色相環

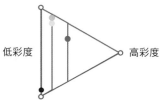

低彩度　　高彩度

彩度表

NCS S 0500-N
PANTONE11-4800 TPX
C:0 M:0 Y:1 K:1
R:254 G:253 B:253

NCS S 1030-Y
PANTONE13-0715 TPX
C:10 M:15 Y:54 K:0
R:242 G:221 B:136

NCS S 2060-R40B
PANTONE18-3027 TPX
C:35 M:99 Y:35 K:0
R:187 G:15 B:107

NCS S 1040-B
PANTONE15-4421 TPX
C:53 M:10 Y:15 K:0
R:128 G:197 B:219

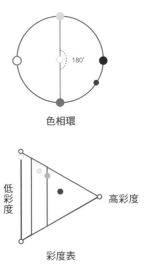

色相環

彩度表

低彩度

高彩度

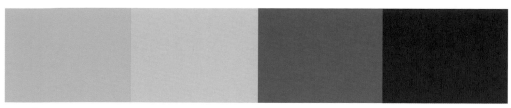

NCS S 1040-B
PANTONE15-4421 TPX
C:53 M:10 Y:15 K:0
R:128 G:197 B:219

NCS S 1040-Y10R
PANTONE13-0941 TPX
C:17 M:29 Y:66 K:0
R:224 G:188 B:101

NCS S 3050-Y90R
PANTONE18-1444 TPX
C:30 M:81 Y:81 K:0
R:195 G:81 B:58

NCS S 6030-R80B
PANTONE19-3938 TPX
C:89 M:83 Y:58 K:33
R:39 G:49 B:71

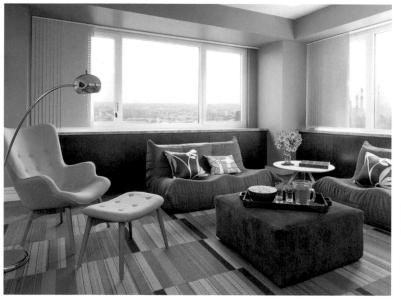

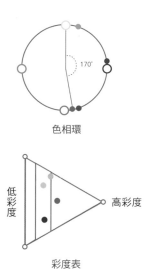

色相環

低彩度　高彩度

彩度表

NCS S 1500-N
PANTONE12-4306 TPX
C:0 M:1 Y:2 K:14
R:231 G:230 B:229

NCS S 0540-Y
PANTONE12-0727 TPX
C:11 M:12 Y:62 K:0
R:242 G:224 B:117

NCS S 1040-B
PANTONE15-4421 TPX
C:53 M:10 Y:15 K:0
R:128 G:197 B:219

NCS S 8010-R80B
PANTONE19-4025 TPX
C:79 M:74 Y:68 K:40
R:55 G:55 B:58

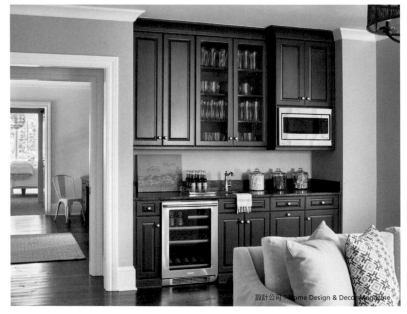

設計公司 / Home Design & Decor Magazine

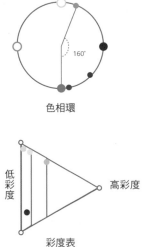

色相環

低彩度　高彩度

彩度表

NCS S 0500-N
PANTONE11-4800 TPX
C:0 M:0 Y:1 K:1
R:254 G:253 B:253

NCS S 7010-Y90R
PANTONE18-1415 TPX
C:65 M:67 Y:73 K:24
R:96 G:79 B:65

NCS S 7010-R70B
PANTONE19-3928 TPX
C:79 M:73 Y:62 K:29
R:64 G:64 B:73

NCS S 2050-Y40R
PANTONE15-1237 TPX
C:18 M:58 Y:80 K:0
R:218 G:131 B:60

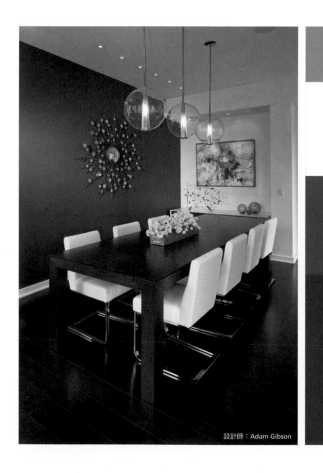

設計師：Adam Gibson

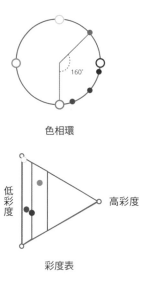

色相環

低彩度　高彩度

彩度表

NCS S 1510-Y10R
PANTONE13-0613 TPX
C:12 M:11 Y:34 K:0
R:234 G:227 B:183

NCS S 3020-Y30R
PANTONE16-0924 TPX
C:44 M:49 Y:66 K:0
R:163 G:135 B:95

NCS S 1515-Y90R
PANTONE14-1309 TPX
C:14 M:34 Y:29 K:0
R:226 G:183 B:170

NCS S 4010-G10Y
PANTONE16-5807 TPX
C:65 M:50 Y:65 K:4
R:110 G:119 B:97

設計師：Liz Levin

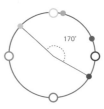

色相環

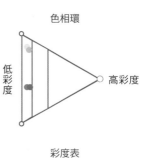

低彩度　高彩度

彩度表

NCS S 2002-G
PANTONE13-4303 TPX
C:5 M:0 Y:8 K:25
R:203 G:207 B:199

NCS S 4020-G30Y
PANTONE17-0115 TPX
C:53 M:38 Y:76 K:0
R:141 G:147 B:85

NCS S 1515-Y90R
PANTONE14-1309 TPX
C:14 M:34 Y:29 K:0
R:226 G:183 B:170

NCS S 9000-N
PANTONE19-4007 TPX
C:83 M:82 Y:89 K:72
R:24 G:18 B:11

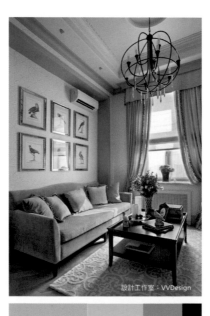

設計工作室：VVDesign

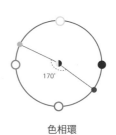

色相環

低彩度　高彩度

彩度表

NCS S 0500-N
PANTONE11-4800TPX
C:0 M:0 Y:1 K:1
R:254 G:253 B:253

NCS S 2020-R60B
PANTONE17-3906 TPX
C:48 M:46 Y:47 K:0
R:150 G:138 B:128

NCS S 4030-R30B
PANTONE17-1710 TPX
C:58 M:72 Y:46 K:2
R:132 G:89 B:110

NCS S 6020-R40B
PANTONE19-1606 TPX
C:71 M:82 Y:82 K:60
R:54 G:31 B:27

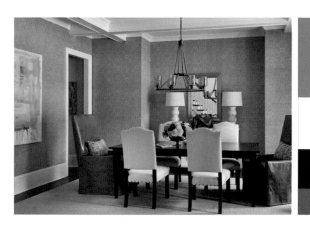

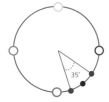

35°

色相環

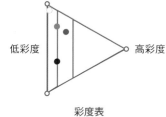

低彩度          高彩度

彩度表

NCS S 1010-R50B
PANTONE13-0000 TPX
C:22 M:23 Y:35 K:0
R:211 G:197 B:169

NCS S 3050-G70Y
PANTONE16-0540 TPX
C:54 M:46 Y:99 K:2
R:142 G:133 B:43

NCS S 2030-R60B
PANTONE17-3410 TPX
C:44 M:62 Y:44 K:0
R:165 G:114 B:122

NCS S 3020-Y30R
PANTONE16-0924 TPX
C:44 M:49 Y:66 K:0
R:163 G:135 B:95

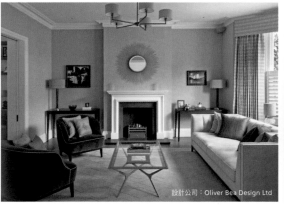

設計公司：Oliver Bea Design Ltd

160°

色相環

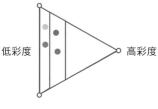

低彩度          高彩度

彩度表

NCS S 2010-Y90R
PANTONE13-0002 TPX
C:15 M:22 Y:27 K:0
R:225 G:205 B:186

NCS S 3020-Y30R
PANTONE16-0924 TPX
C:44 M:49 Y:66 K:0
R:163 G:135 B:95

NCS S 1040-B
PANTONE15-4421 TPX
C:53 M:10 Y:15 K:0
R:128 G:197 B:219

NCS S 4030-R50B
PANTONE17-3612 TPX
C:75 M:78 Y:53 K:17
R:83 G:67 B:89

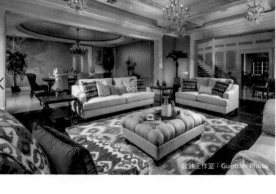

設計工作室：Guettler Photo

145°

色相環

低彩度    高彩度

彩度表

---

NCS S 0500-N
PANTONE11-4800 TPX
C:0 M:0 Y:1 K:1
R:254 G:253 B:253

NCS S1040-B30G
PANTONE14-4816 TPX
C:50 M:7 Y:28 K:0
R:140 G:202 B:196

NCS S 1050-R30B
PANTONE16-3118 TPX
C:6 M:53 Y:11 K:0
R:240 G:153 B:182

NCS S 2010-Y40R
PANTONE14-4002 TPX
C:17 M:24 Y:37 K:0
R:222 G:200 B:166

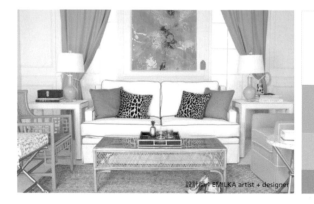

設計師：EMILKA artist + designer

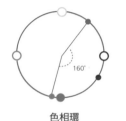

160°

色相環

低彩度    高彩度

彩度表

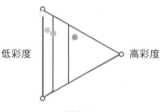

NCS S 4550-Y80R
PANTONE18-1142 TPX
C:60 M:82 Y:100 K:47
R:83 G:43 B:20

NCS S 0500-N
PANTONE11-4800 TPX
C:0 M:0 Y:1 K:1
R:254 G:253 B:253

NCS S 1005-R90B
PANTONE14-4102 TPX
C:27 M:20 Y:14 K:0
R:196 G:198 B:207

NCS S 3040-Y30R
PANTONE16-1143 TPX
C:38 M:61 Y:88 K:1
R:177 G:116 B:53

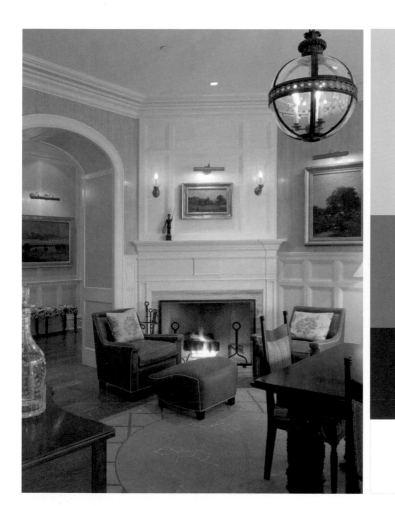

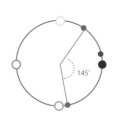

色相環

低彩度　高彩度

彩度表

NCS S 0500-N
PANTONE11-4800 TPX
C:0 M:0 Y:1 K:1
R:254 G:253 B:253

NCS S 2040-Y10R
PANTONE14-0837 TPX
C:31 M:41 Y:81 K:0
R:194 G:157 B:68

NCS S 3010-R40B
PANTONE14-3805 TPX
C:36 M:38 Y:30 K:0
R:177 G:161 B:163

NCS S 3060-Y40R
PANTONE16-1443 TPX
C:45 M:68 Y:90 K:6
R:156 G:98 B:51

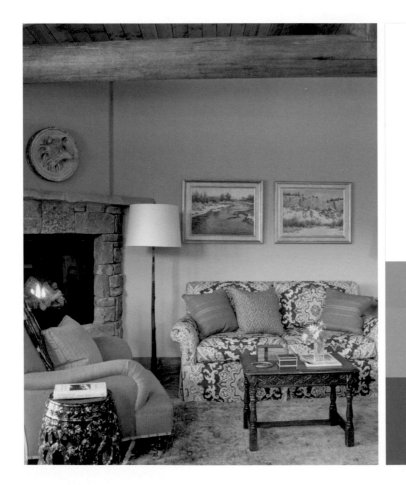

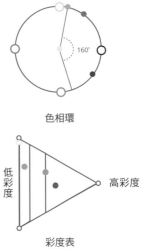

色相環

低彩度　高彩度

彩度表

160°

NCS S 2020-R20B
PANTONE15-1906 TPX
C:32 M:41 Y:37 K:0
R:187 G:158 B:149

NCS S 3040-Y30R
PANTONE16-1143 TPX
C:38 M:61 Y:88 K:1
R:177 G:116 B:53

NCS S 0907-Y50R
PANTONE12-1108 TPX
C:0 M:8 Y:18 K:3
R:250 G:235 B:212

NCS S 0560-Y
PANTONE13-0755 TPX
C:14 M:26 Y:89 K:0
R:234 G:195 B:28

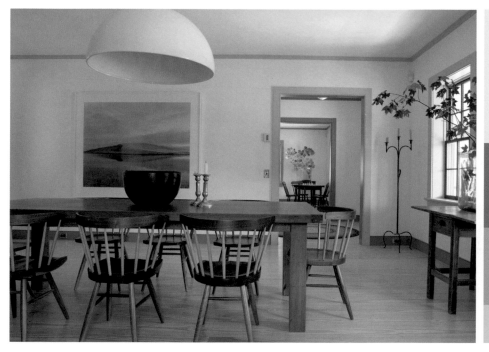

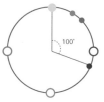

色相環

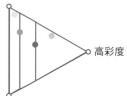

低彩度　高彩度

彩度表

NCS S 1010-B80G
PANTONE13-4804 TPX
C:10 M:1 Y:0 K:10
R:219 G:230 B:236

NCS S 3010-R20B
PANTONE15-1314 TPX
C:26 M:31 Y:45 K:0
R:201 G:180 B:144

NCS S 1515-B20G
PANTONE14-4112 TPX
C:32 M:17 Y:18 K:0
R:186 G:200 B:204

NCS S 2030-Y10R
PANTONE14-0837 TPX
C:23 M:28 Y:65 K:0
R:212 G:186 B:105

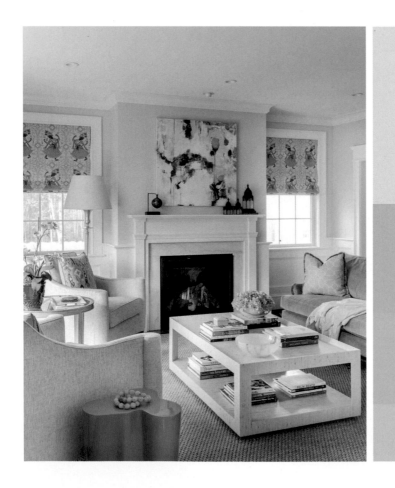

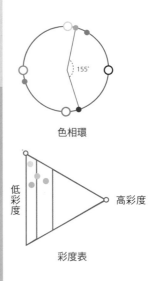

色相環

低彩度    高彩度

彩度表

NCS S 1010-R80B
PANTONE13-4103 TPX
C:10 M:1 Y:0 K:10
R:219 G:230 B:236

NCS S 1010-Y50R
PANTONE12-1206 TPX
C:0 M:8 Y:15 K:10
R:238 G:226 B:208

NCS S 1020-R90B
PANTONE15-4105 TPX
C:25 M:8 Y:0 K:0
R:190 G:220 B:242

NCS S 1005-R90B
PANTONE14-4102 TPX
C:27 M:20 Y:14 K:0
R:196 G:198 B:207

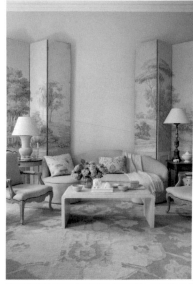

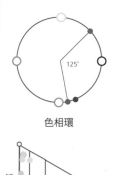

色相環

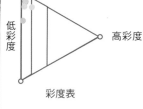

低彩度　高彩度

彩度表

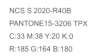

NCS S 2020-R40B
PANTONE15-3206 TPX
C:33 M:38 Y:20 K:0
R:185 G:164 B:180

NCS S 2005-Y50R
PANTONE14-0000 TPX
C:0 M:10 Y:15K:20
R:218 G:205 B:190

NCS S 4020-R10B
PANTONE17-1511 TPX
C:0 M:27 Y:15 K:50
R:155 G:127 B:126

NCS S 4030-R60B
PANTONE18-3718 TPX
C:67 M:62 Y:49 K:3
R:105 G:101 B:112

色相環

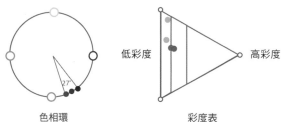

低彩度　高彩度

彩度表

| NCS S 1510-Y60R | NCS S 4010-G50Y | NCS S 1030-R90B | NCS S 7010-R50B |
|---|---|---|---|
| PANTONE13-1405 TPX | PANTONE15-4305 TPX | PANTONE14-4318 TPX | PANTONE17-5107 TPX |
| C:4 M:17 Y:21 K:0 | C:35 M:25 Y:42 K:0 | C:40 M:9 Y:20 K:0 | C:72 M:74 Y:74 K:40 |
| R:247 G:223 B:201 | R:182 G:183 B:154 | R:166 G:207 B:209 | R:68 G:55 B:51 |

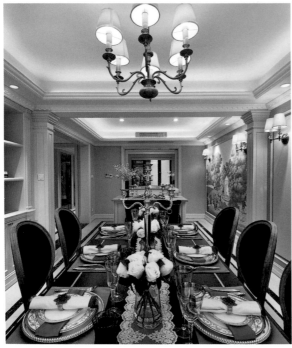

項目名稱：上海家天下
設計公司：舍‧無間室內設計工作室　設計師：杜冰

色相環

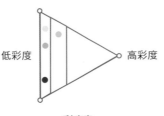

低彩度　　　高彩度

彩度表

NCS S 4040-R80B
PANTONE18-3932 TPX
C:86 M:81 Y:58 K:30
R:49 G:53 B:74

NCS S 3030-B10G
PANTONE15-5210 TPX
C:74 M:45 Y:45 K:0
R:79 G:126 B:136

NCS S 2060-Y
PANTONE15-0751 TPX
C:30 M:42 Y:92 K:0
R:198 G:156 B:38

NCS S 0500-N
PANTONE11-4800 TPX
C:0 M:0 Y:1 K:1
R:254 G:253 B:253

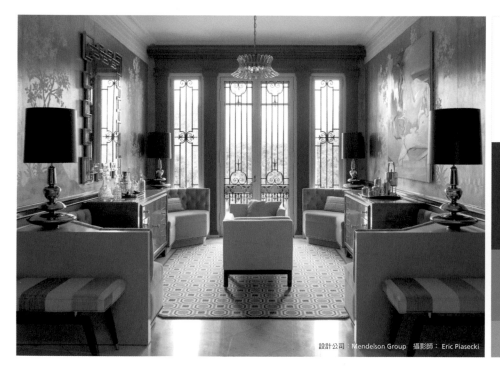

設計公司：Mendelson Group　攝影師：Eric Piasecki

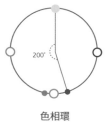

色相環

彩度表

低彩度

高彩度

NCS S 7020-R80B
PANTONE19-3964 TPX
C:92 M:91 Y:64 K:51
R:27 G:28 B:49

NCS S 2010-R90B
PANTONE14-4206 TPX
C:34 M:18 Y:20 K:0
R:182 G:196 B:199

NCS S 1040-G90Y
PANTONE15-0646 TPX
C:28 M:23 Y:70 K:0
R:203 G:192 B:97

NCS S 0500-N
PANTONE11-4800 TPX
C:0 M:0 Y:1 K:1
R:254 G:253 B:253

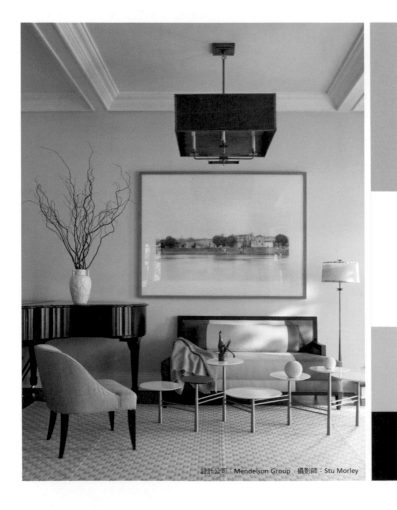

設計公司：Mendelson Group　攝影師：Stu Morley

190°

色相環

低彩度　　　　　　高彩度

彩度表

NCS S 4030-Y70R
PANTONE18-1235 TPX
C:59 M:71 Y:77 K:24
R:110 G:76 B:59

NCS S 2020-R10B
PANTONE14-1307 TPX
C:40 M:46 Y:45 K:0
R:171 G:144 B:131

NCS S 1502-B
PANTONE14-4502 TPX
C:31 M:18 Y:27 K:0
R:188 G:197 B:187

NCS S 0500-N
PANTONE11-4800 TPX
C:0 M:0 Y:1 K:1
R:254 G:253 B:253

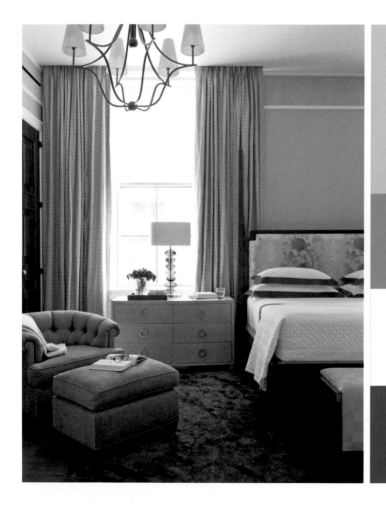

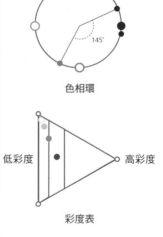

色相環

低彩度　　　高彩度

彩度表

NCS S 2002-Y
PANTONE14-4500 TPX
C:0 M:0 Y:10 K:33
R:195 G:194 B:183

NCS S 2050-B
PANTONE18-4334 TPX
C:74 M:27 Y:28 K:0
R:57 G:155 B:179

NCS S 3030-R70B
PANTONE18-3910 TPX
C:51 M:46 Y:39 K:0
R:142 G:136 B:141

NCS S 1080-Y
PANTONE14-0852 TPX
C:0 M:20 Y:100 K:5
R:245 G:202 B:0

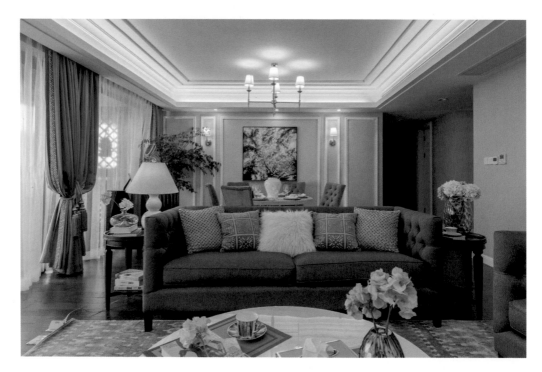

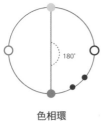

色相環

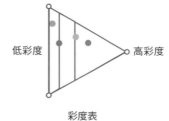

低彩度　　　　高彩度

彩度表

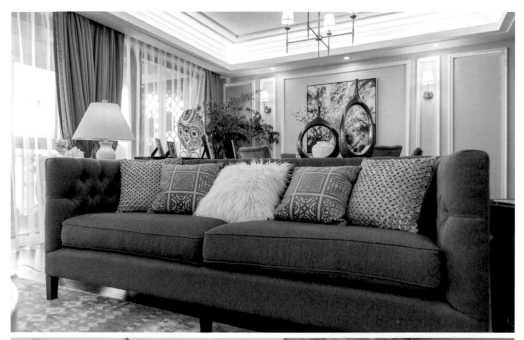

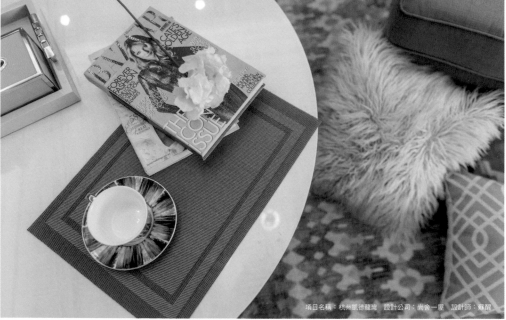

項目名稱：杭州凱德龍灣　設計公司：尚舍一屋　設計師：蘇醒

# 2

## 色彩組合的
## 情緒表達

色彩是衡量人的喜好與情感的尺規。然而，人們
對色彩的喜好往往與某種社會因素或個性因素有
關，一位喜歡紅色的男士，未必會選擇紅色的汽
車，同樣也不一定會選擇以紅色為主題的房間。

你一定聽過「紅色表達熱情，藍色表達冷靜」等
將顏色與心理感受聯繫起來的說法，然而，在實
際的設計中，某一種顏色永遠不可能孤立存在，
在我們所處的環境中，總是某些顏色的組合。

# 2.1 色彩語言形象座標圖解

在實際的設計工作中，你往往需要根據客戶的需求，用色彩來營造空間的氛圍，而客戶一般會透過語言向設計師描述某種抽象的感受。最為常見的空間氛圍描述語言有：古典的、奢華的、浪漫的、自然的、雅致的、閒適的、豪華的、可愛的、清爽的、現代的、活力動感的、考究的、正式的……

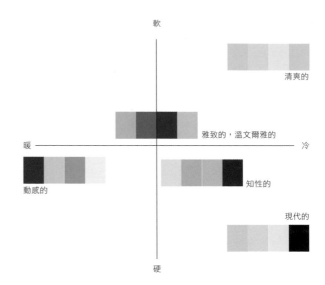

如何將這些描述人類情感感受的形容詞與具體的顏色聯繫起來呢？你可能會看到一些關於這類色彩表達的「公式」或「固定配色」，這當然是比較「保險」的一種做法，但若你每次都按照這樣的「公式」或「固定配色」做方案，那麼做出來的設計必然千篇一律，套路用多了，自然難以打動人心。

本節向讀者介紹的「色彩語言形象座標」源於日本。在一個十字座標中，縱向的軸線表示在色彩感受上「由硬到軟」的程度，橫向的軸線則表示「由暖到冷」的程度。如果一個顏色組合給人的整體感受是即冷又軟，那麼它應該處於十字座標的右上方。

色彩組合的具體位置就以這種方式決定，而這一具體位置，又恰好能夠體現某一特定的形容詞（詳見右頁）。通過上一章，我們已經知道，明度對比越強的色彩組合看起來越硬朗，明度對比越弱的淺色組合看起來越柔軟。

# 色彩語言形象座標

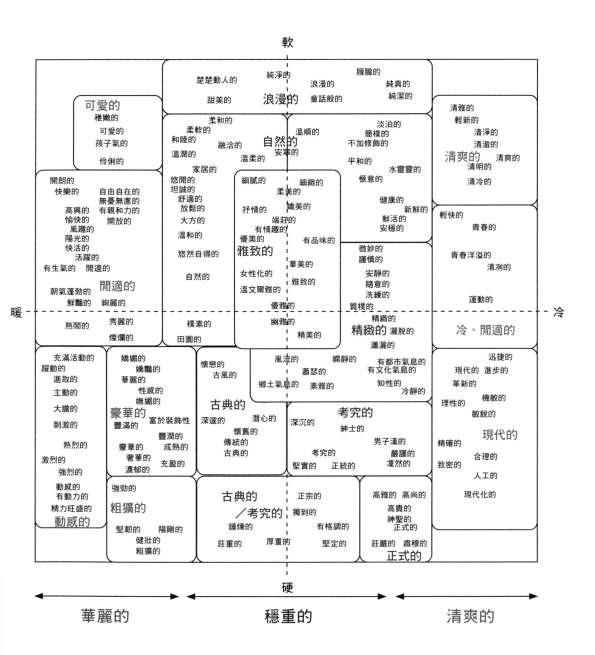

# 2.2 古典、奢華的色彩表達

色彩組合處於十字座標中陰影部分所示的象限時，古典、考究的感受便自然顯現。這樣的色彩組合關鍵在於深色、低彩度、高明度形成的對比帶來的「硬朗」感。這樣的顏色組合越偏冷越現代，越偏暖則越古典。在實際的方案設計中，想要將這一區域的情緒表達呈現得更有說服力，「材質的選擇」非常重要。

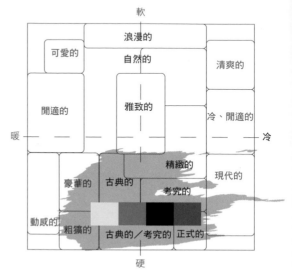

**古典、奢華**。同樣的色彩組合，以不同的材質表達，感受上也會產生微妙的變化。以閃耀著金屬光澤的材質和精緻繁複的圖案來表達，色彩組合傳達的感受更趨向於古典和奢華

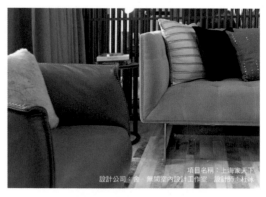

項目名稱：上海家天下
設計公司：舍．無間室內設計工作室　設計師：杜冰

**考究、現代**。以簡潔、精緻的皮革和幾何圖案來表達，則更容易打造考究的現代感

| | | | |
|---|---|---|---|
| NCS S 0907-Y50R | NCS S 5005-R80B | NCS S 8505-R20B | NCS S 5030-Y70R |
| PANTONE12-1108 TPX | PANTONE17-0000 TPX | PANTONE19-1102 TPX | PANTONE17-1147 TPX |
| C:0 M:8 Y:18 K:3 | C:62 M:51 Y:52 K:1 | C:87 M:85 Y:82 K:73 | C:51 M:72 Y:84 K:15 |
| R:250 G:235 B:212 | R:117 G:121 B:118 | R:16 G:12 B:14 | R:135 G:82 B:54 |

同樣的色彩組合，色彩的面積比例不同，在色彩形象座標上的位置也會發生變化，因此色彩組合的情緒也會發生微妙的變化。

組合 1 　　　　組合 2 　　　　組合 3 　　　　組合 4

組合 1 與組合 2 分別以棕色和米色為主色，這兩個顏色均為暖色，因此色彩組合更偏暖。組合 3 與組合 4 分別以黑色和中灰色為主色，色彩組合整體偏冷，若以這樣的面積比例做室內色彩搭配，整體的色彩氛圍看起來必然更硬朗、正式。

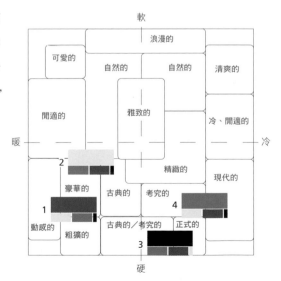

# 2.3 清新、浪漫的色彩表達

色彩組合處於十字座標中陰影部分所示的象限時，便是浪漫、清新的色彩組合。這樣的色彩組合關鍵在於弱明度對比、淺色、粉彩色。當這樣的顏色組合偏冷時，看起來更為清爽，當顏色組合偏暖時，看起來更為可愛。

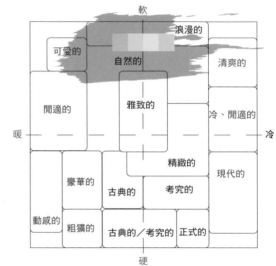

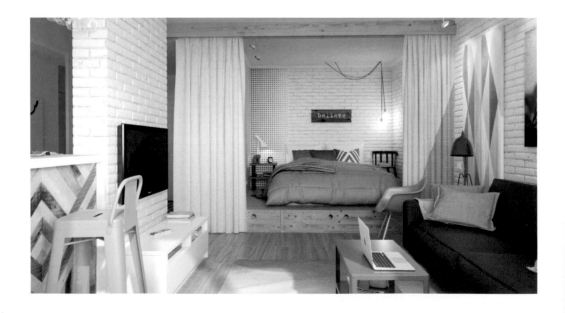

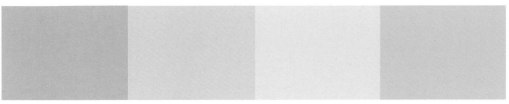

NCS S 1502-B
PANTONE14-4102 TPX
C:4 M:0 Y:0 K:18
R:217 G:221 B:224

NCS S 1020-R20B
PANTONE14-4313 TPX
C:5 M:24 Y:15 K:0
R:244 G:209 B:206

NCS S 1030-Y10R
PANTONE14-1036 TPX
C:8 M:10 Y:50 K:0
R:247 G:231 B:148

NCS S 0530-R80B
PANTONE14-4110 TPX
C:27 M:14 Y:7 K:0
R:198 G:211 B:217

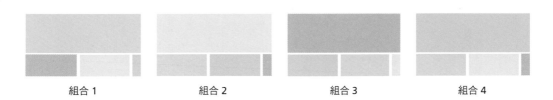

組合 1　　　　　　組合 2　　　　　　組合 3　　　　　　組合 4

組合 1 和組合 2 分別以粉紅和淺黃色為主色，這
兩個顏色均為暖色，色彩組合更偏暖。組合 2 的
主色為淺黃色，比粉紅色更暖，因此也更顯可愛。
組合 3 的主色彩度更低，因此色彩組合對比更弱，
整體感覺更柔和，看起來更為清爽、浪漫。

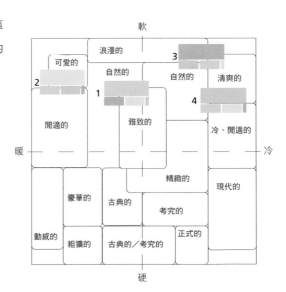

# 2.4 活力、前衛的色彩表達

色彩組合處於十字座標中陰影部分所示的象限時，
動感、活力是主要的色彩印象。這樣的色彩組合
關鍵在於高彩度、整體偏暖色、高明度對比。

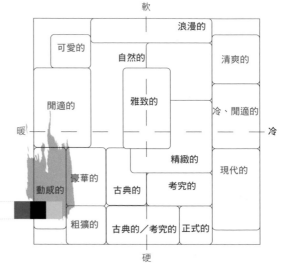

NCS S 0502-Y50R
PANTONE11-0604 TPX
C:0 M:2 Y:10 K:0
R:255 G:251 B:236

NCS S 0570-Y80R
PANTONE14-4313 TPX
C:27 M:83 Y:91 K:0
R:200 G:76 B:42

NCS S 8500-N
PANTONE14-1036 TPX
C:96 M:90 Y:76 K:68
R:4 C:14 B:25

NCS S 0560-Y
PANTONE13-0755 TPX
C:14 M:26 Y:89 K:0
R:234 G:195 B:28

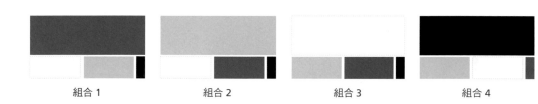

組合 1　　　　　　組合 2　　　　　　組合 3　　　　　　組合 4

組合 1 和組合 2 分別以橙紅色和亮黃色為主色，
整體視覺感受更顯得動感、熱烈。而以亮黃色為
主色的組合 2，因為色彩對比比組合 1 略弱，因
此顯得更閒適一些。組合 3 以米色為主色，熱烈
之感有所下降，但氣氛依舊活躍，色彩的組合比
較中性。組合 4 以黑色為主色，氣氛變得硬朗起
來，色彩組合就變得比較男性化。

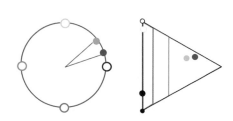

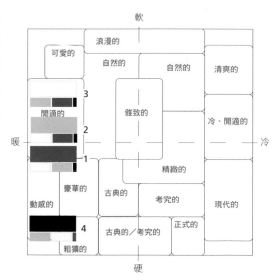

# 2.5 優雅、精緻的色彩表達

色彩組合處於十字座標中陰影部分所示的象限時，色彩組合的感覺較為雅致。這樣的色彩組合關鍵在於平和、中庸。彩度、明度對比適中，不會有明顯的冷暖感，色彩組合的軟硬感也較為適中，但大多數情況下稍微偏軟一些。

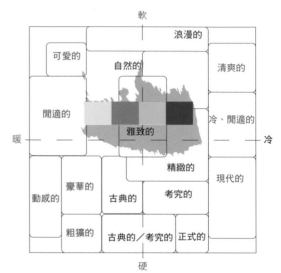

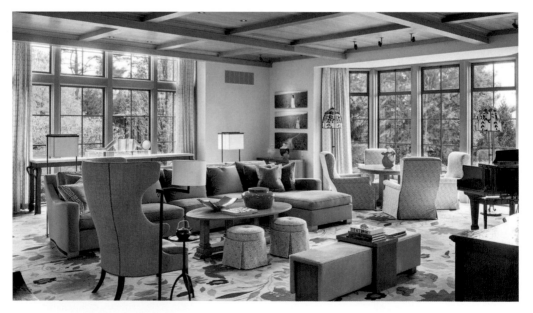

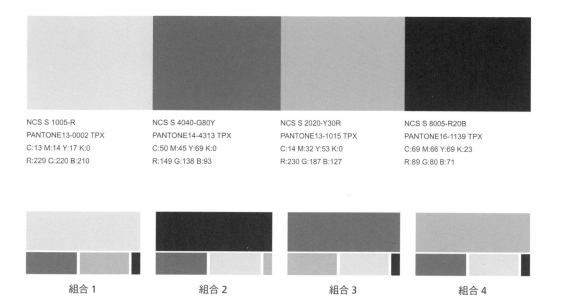

NCS S 1005-R
PANTONE13-0002 TPX
C:13 M:14 Y:17 K:0
R:229 C:220 B:210

NCS S 4040-G80Y
PANTONE14-4313 TPX
C:50 M:45 Y:69 K:0
R:149 G:138 B:93

NCS S 2020-Y30R
PANTONE13-1015 TPX
C:14 M:32 Y:53 K:0
R:230 G:187 B:127

NCS S 8005-R20B
PANTONE16-1139 TPX
C:69 M:66 Y:69 K:23
R:89 G:80 B:71

組合 1　　　　　　組合 2　　　　　　組合 3　　　　　　組合 4

組合 1 和組合 3，因為軟、硬、冷、暖的感覺適中，因此雅致、適中之感油然而生。組合 1 以米白色為主色，色彩組合更顯女性化和溫文爾雅，對比更柔和略偏暖，也顯得更自然一些。組合 3 以綠色為主色，色彩組合顯得更加質樸、安靜。

組合 4 以木色為主色，色彩組合整體偏暖，顯得自然、樸素、大方，看起來更休閒。組合 2 以深色為主色，對比更強烈，顯得知性、冷靜，更男性化一些，兼具古典、考究和精緻。

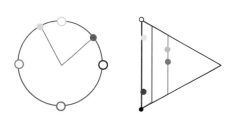

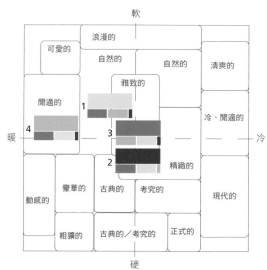

# 2.6 情緒表達色彩搭配方案集

NCS S 1020-R80B
PANTONE14-4206 TPX
C:34 M:19 Y:26 K:0
R:182 G:194 B:188

NCS S 5020-Y30R
PANTONE17-1336 TPX
C:54 M:68 Y:98 K:17
R:128 G:86 B:38

NCS S 3060-R10B
PANTONE18-1655 TPX
C:49 M:100 Y:100 K:26
R:130 G:5 B:19

NCS S 2030-R90B
PANTONE16-4519 TPX
C:66 M:37 Y:54 K:0
R:104 G:142 B:125

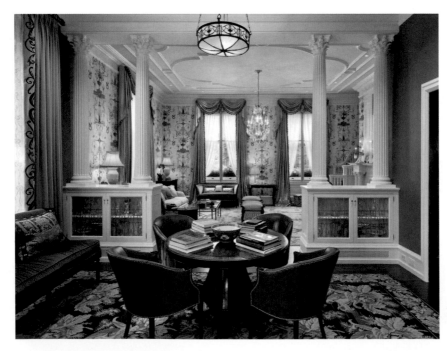

古典、懷舊

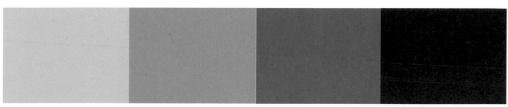

| NCS S 1515-R60B | NCS S 2030-Y40R | NCS S 5020-R80B | NCS S 6020-R50B |
|---|---|---|---|
| PANTONE13-3804 TPX | PANTONE16-1331 TPX | PANTONE18-3013 TPX | PANTONE19-1627 TPX |
| C:25 M:26 Y:27 K:0 | C:24 M:51 Y:63 K:2 | C:75 M:68 Y:65 K:26 | C:68 M:83 Y:80 K:55 |
| R:202 G:190 B:181 | R:206 G:144 B:97 | R:73 G:73 B:73 | R:63 G:34 B:32 |

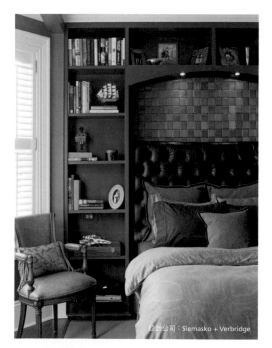

設計公司：Siemasko + Verbridge

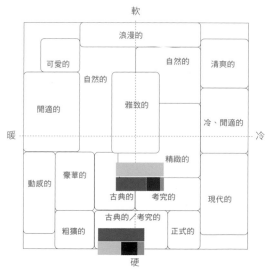

踏實、穩定

NCS S 2030-Y30R
PANTONE14-0941 TPX
C:18 M:45 Y:77 K:0
R:220 G:158 B:71

NCS S 5030-R
PANTONE18-1547 TPX
C:52 M:87 Y:92 K:28
R:120 G:50 B:37

NCS S 3010-Y30R
PANTONE15-1215 TPX
C:26 M:31 Y:45 K:0
R:201 G:180 B:144

NCS S 6020-R30B
PANTONE18-1426 TPX
C:61 M:78 Y:78 K:37
R:93 G:56 B:48

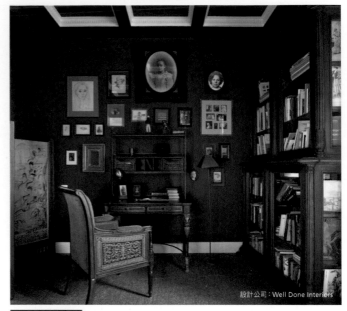

設計公司：Well Done Interiors

歷史、復古

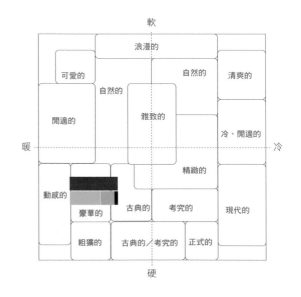

NCS S 5020-R50B
PANTONE18-1709 TPX
C:63 M:71 Y:64 K:18
R:107 G:79 B:78

NCS S 2030-R30B
PANTONE15-1621 TPX
C:20 M:53 Y:48 K:0
R:214 G:142 B:122

NCS S  8010-R30B
PANTONE19-1213 TPX
C:74 M:82 Y:91 K:66
R:43 G:25 B:15

NCS S 4020-Y70R
PANTONE17-1336 TPX
C:49 M:70 Y:91 K:12
R:143 G:89 B:48

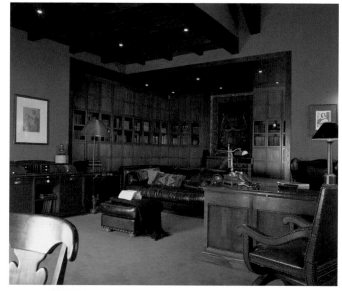

沉思、迷人

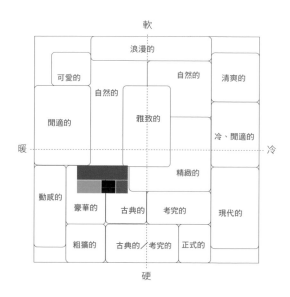

NCS S 0907-Y50R
PANTONE12-1108 TPX
C:0 M:8 Y:18 K:3
R:250 G:235 B:212

NCS S 5005-R80B
PANTONE17-0000 TPX
C:62 M:51 Y:52 K:1
R:117 G:121 B:116

NCS S 8505-R20B
PANTONE19-1102 TPX
C:87 M:85 Y:82 K:73
R:16 G:12 B:14

NCS S 5030-Y70R
PANTONE17-1147 TPX
C:51 M:72 Y:84 K:15
R:135 G:82 B:54

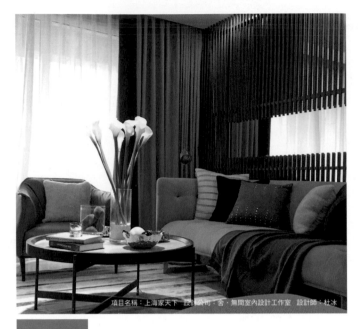

項目名稱：上海家天下　設計公司：舍·無間室內設計工作室　設計師：杜冰

永恆、典雅

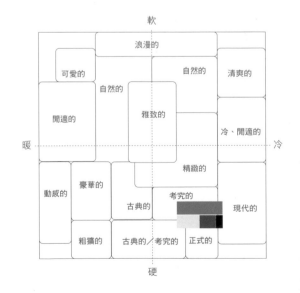

軟

浪漫的

可愛的

自然的

清爽的

自然的

雅致的

開適的

冷、開適的

暖　　　　　　　　　　　　　　　　　　冷

精緻的

動感的

豪華的

考究的

古典的

現代的

粗獷的

古典的／考究的

正式的

硬

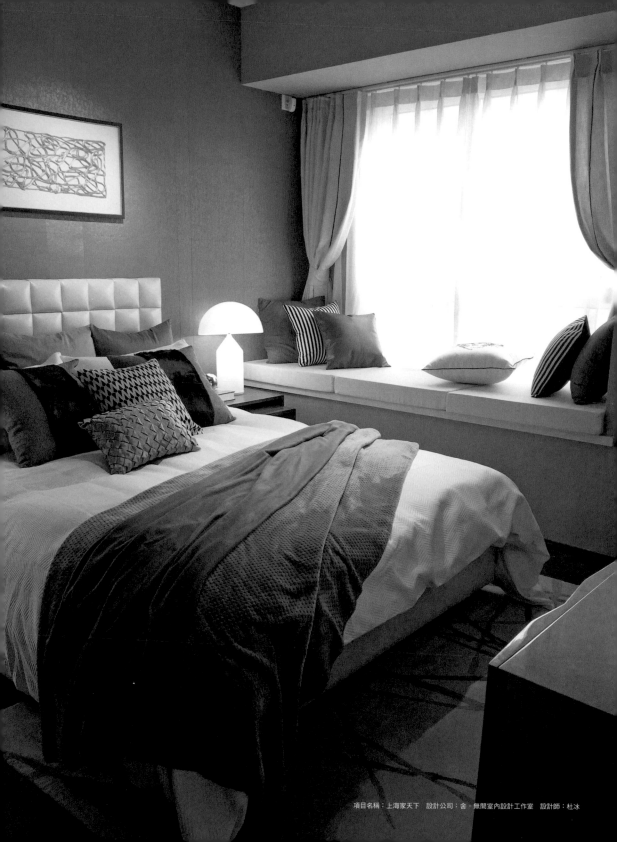

項目名稱：上海家天下　設計公司：舍·無間室內設計工作室　設計師：杜冰

NCS S 1010-R40B
PANTONE13-3802 TPX
C:19 M:24 Y:25 K:0
R:214 G:198 B:187

NCS S 4020-Y30R
PANTONE16-0946 TPX
C:43 M:52 Y:86 K:0
R:167 G:131 B:61

NCS S 4010-G50Y
PANTONE16-0213 TPX
C:13 M:0 Y:35 K:50
R:142 G:149 B:116

NCS S 5030-R10B
PANTONE19-1540 TPX
C:58 M:83 Y:88 K:41
R:94 G:46 B:34

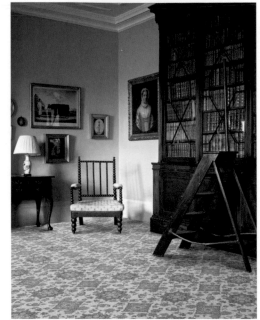

經典、寧靜

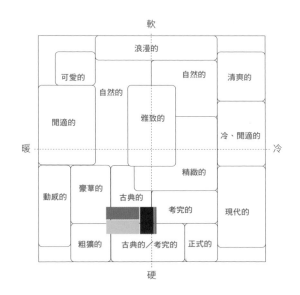

NCS S 5020-R70B
PANTONE17-4015 TPX
C:70 M:58 Y:52 K:3
R:98 G:105 B:111

NCS S 2502-Y
PANTONE14-4500 TPX
C:0 M:0 Y:10 K:33
R:197 G:190 B:171

NCS S 6020-Y50R
PANTONE17-1128 TPX
C:55 M:74 Y:100 K:28
R:114 G:68 B:28

NCS S 5040-R80B
PANTONE19-4057 TPX
C:90 M:80 Y:61 K:35
R:34 G:51 B:68

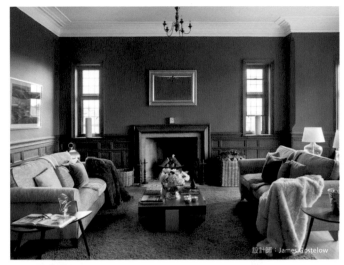

設計師：James Gostelow

紳士、自律

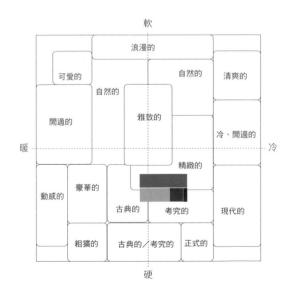

NCS S 3000-N
PANTONE14-4203 TPX
C:0 M:1 Y:3 K:29
R:203 G:202 B:200

NCS S 8010-R70B
PANTONE19-4025 TPX
C:81 M:74 Y:69 K:42
R:48 G:52 B:55

NCS S 4030-B90G
PANTONE18-6018 TPX
C:80 M:49 Y:90 K:11
R:62 G:109 B:64

NCS S 6020-Y70R
PANTONE19-1325 TPX
C:62 M:78 Y:79 K:45
R:82 G:49 B:32

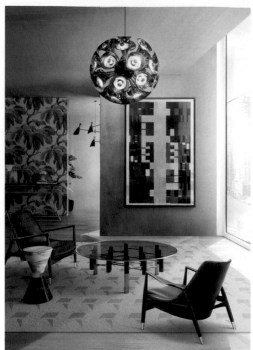

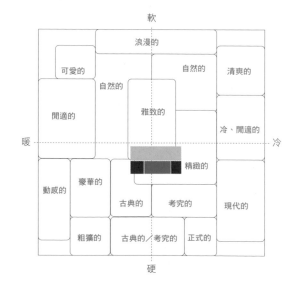

城市叢林

軟

浪漫的

可愛的　　　自然的　　清爽的

自然的

舒適的　　　雅致的　　　冷、舒適的

暖　　　　　　　　　　　　　　　　　冷

精緻的

動感的　　豪華的

　　　　　古典的　　考究的　　現代的

粗獷的　　古典的／考究的　正式的

硬

100

NCS S 5020-R70B
PANTONE19-3928 TPX
C:77 M:66 Y:56 K:13
R:76 G:85 B:94

NCS S 4040-B20G
PANTONE17-4724 TPX
C:81 M:31 Y:59 K:0
R:16 G:141 B:124

NCS S 4040-B90G
PANTONE17-5722 TPX
C:84 M:38 Y:90 K:1
R:62 G:129 B:73

NCS S 5040-Y10R
PANTONE18-0933 TPX
C:51 M:64 Y:100 K:11
R:141 G:98 B:12

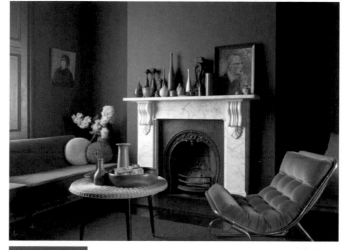

摩登、情調

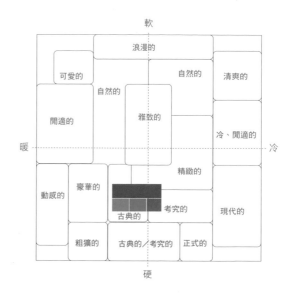

NCS S 3000-N
PANTONE14-4203 TPX
C:0 M:1 Y:3 K:29
R:203 G:202 B:200

NCS S 8010-R70B
PANTONE19-4025 TPX
C:81 M:74 Y:69 K:42
R:48 G:52 B:55

NCS S 4030-B90G
PANTONE18-6018 TPX
C:80 M:49 Y:90 K:11
R:62 G:109 B:64

NCS S 6020-Y70R
PANTONE19-1325 TPX
C:62 M:78 Y:79 K:45
R:82 G:49 B:32

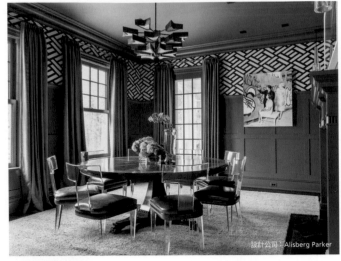

設計公司：Alisberg Parker

輕奢、雅智

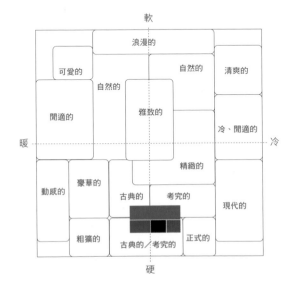

軟

浪漫的

可愛的　　自然的　　　自然的　　清爽的

閒適的　　　　雅致的

暖　　　　　　　　　　　　　　　　　冷

精緻的

動感的　豪華的　古典的　考究的　　現代的

粗獷的　古典的／考究的　正式的

硬

NCS S 5020-R70B
PANTONE19-3928 TPX
C:77 M:66 Y:56 K:13
R:76 G:85 B:94

NCS S 4040-B20G
PANTONE17-4724 TPX
C:81 M:31 Y:59 K:0
R:16 G:141 B:124

NCS S 4040-B90G
PANTONE17-5722 TPX
C:84 M:38 Y:90 K:1
R:62 G:129 B:73

NCS S 5040-Y10R
PANTONE18-0933 TPX
C:51 M:64 Y:100 K:11
R:141 G:98 B:12

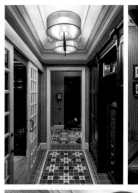
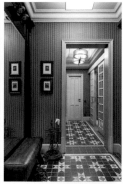
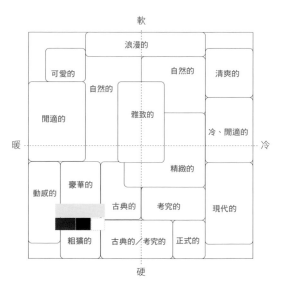

設計公司：P.S.pierreswatch

都會貴族

軟

浪漫的

可愛的　　　　　自然的

自然的　　　　　　清爽的

雅致的

舒適的

暖　　　　　　　　　　　　　　　　　　冷、舒適的　　冷

精緻的

動感的　　豪華的

古典的　　考究的　　現代的

粗獷的　　古典的／考究的　　正式的

硬

NCS S 0500-N
PANTONE11-4800 TPX
C:0 M:0 Y:1 K:1
R:254 G:253 B:253

NCS S 0907-Y50R
PANTONE12-1108 TPX
C:0 M:8 Y:18 K:3
R:250 G:235 B:212

NCS S 3060-R10B
PANTONE18-1655 TPX
C:49 M:100 Y:100 K:26
R:130 G:5 B:19

NCS S 9000-N
PANTONE19-4007 TPX
C:84 M:83 Y:90 K:74
R:20 G:13 B:5

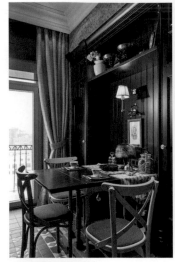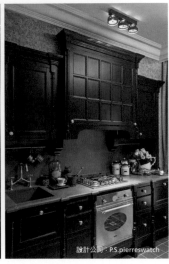

設計公司：P.S.pierreswatch

古典、摩登

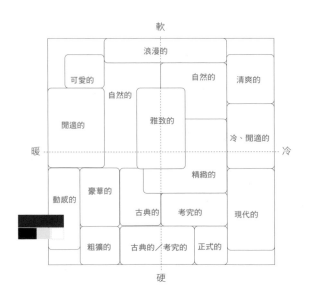

104

NCS S 0500-N
PANTONE11-4800 TPX
C:0 M:0 Y:1 K:1
R:254 G:253 B:253

NCS S 6030-R80B
PANTONE19-4057 TPX
C:90 M:80 Y:61 K:35
R:34 G:51 B:68

NCS S 6020-Y70R
PANTONE19-1325 TPX
C:62 M:78 Y:88 K:45
R:82 G:49 B:32

NCS S 2030-R60B
PANTONE17-3935 TPX
C:62 M:60 Y:47 K:1
R:119 G:107 B:118

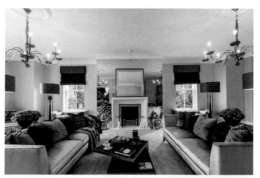

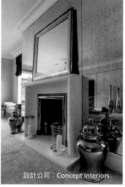

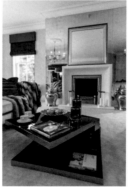

設計公司：Concept Interiors

奢華、精緻

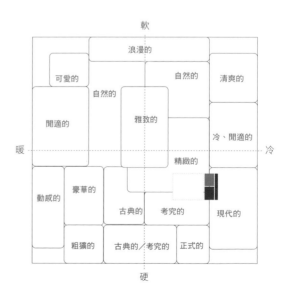

軟

浪漫的

可愛的　　　自然的　　清爽的

自然的

舒適的　　雅致的　　　冷、舒適的

暖　　　　　　　　　　　精緻的　　　　　冷

動感的　豪華的

古典的　考究的　　現代的

粗獷的　古典的／考究的　正式的

硬

NCS S 7020-R80B
PANTONE18-4027 TPX
C:77 M:64 Y:63 K:19
R:71 G:83 B:83

NCS S 3005-B20G
PANTONE15-4305 TPX
C:44 M:31 Y:30 K:0
R:158 G:167 B:169

NCS S 4010-Y30R
PANTONE16-1212 TPX
C:0 M:23 Y:45 K:45
R:166 G:139 B:98

NCS S 2060-Y90R
PANTONE18-1447 TPX
C:20 M:80 Y:80 K:0
R:214 G:82 B:55

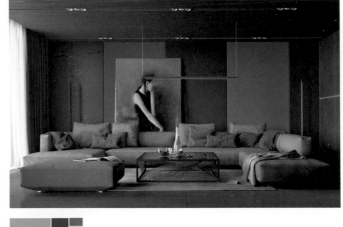

前衛、簡潔

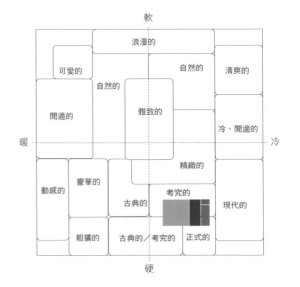

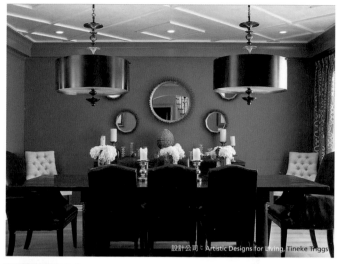

設計公司：Artistic Designs for Living, Tineke Triggs

NCS S 0500-N
PANTONE11-4800 TPX
C:0 M:0 Y:1 K:1
R:254 G:253 B:253

NCS S 7010-R50B
PANTONE19-2311 TPX
C:70 M:73 Y:71 K:35
R:78 G:62 B:59

NCS S 5005-Y50R
PANTONE17-1212 TPX
C:57 M:53 Y:59 K:2
R:130 G:119 B:104

NCS S 5040-R20B
PANTONE18-1718 TPX
C:54 M:84 Y:74 K:23
R:122 G:58 B:58

優雅、華典

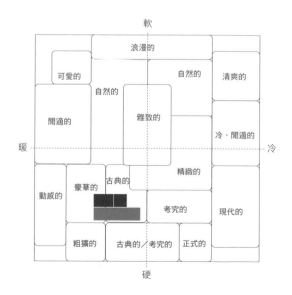

NCS S 4010-Y50R
PANTONE16-1707 TPX
C:42 M:42 Y:51 K:0
R:165 G:148 B:124

NCS S 8010-R90B
PANTONE19-4205 TPX
C:85 M:82 Y:75 K:63
R:28 G:27 B:31

NCS S 5502-B
PANTONE17-5102 TPX
C:64 M:52 Y:50 K:0
R:112 G:119 B:119

NCS S 7010-Y90R
PANTONE18-1415TPX
C:65 M:67 Y:73 K:24
R:96 G:79 B:65

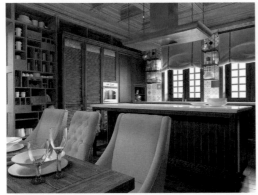

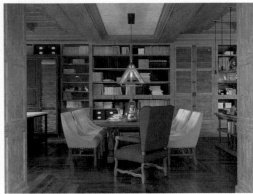

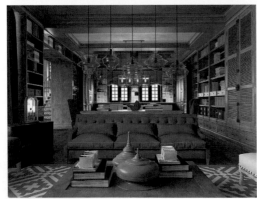

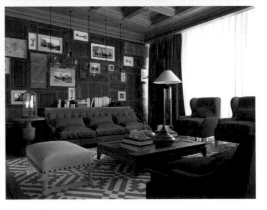

冷峻、精緻

NCS S 7020-R80B
PANTONE18-4027 TPX
C:84 M:78 Y:62 K:36
R:47 G:53 B:66

NCS S 3020-Y50R
PANTONE15-1317 TPX
C:47 M:56 Y:59 K:0
R:156 G:121 B:102

NCS S 4020-R70B
PANTONE17-0510 TPX
C:70 M:62 Y:58 K:10
R:95 G:95 B:96

NCS S 0540-R
PANTONE15-1621 TPX
C:9 M:41 Y:27 K:0
R:235 G:173 B:169

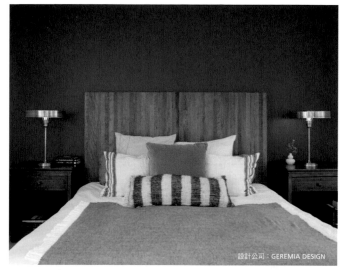

設計公司：GEREMIA DESIGN

**精緻、俐落**

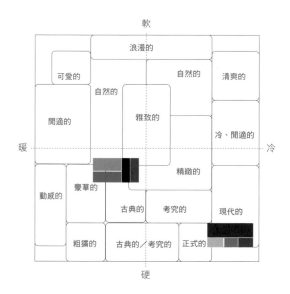

軟

浪漫的

可愛的　　　自然的　　清爽的

自然的

閒適的　　　雅致的

暖　　　　　　　　　　　　　　　冷

冷、閒適的

精緻的

豪華的

動感的

現代的

古典的　考究的

粗獷的　　古典的／考究的　正式的

硬

NCS S 0500-N
PANTONE11-4800 TPX
C:0 M:0 Y:1 K:1
R:254 G:253 B:253

NCS S 0515-R60B
PANTONE14-3911 TPX
C:16 M:22 Y:11 K:0
R:221 G:204 B:212

NCS S 0520-R
PANTONE13-1409 TPX
C:8 M:33 Y:19 K:0
R:237 G:190 B:190

NCS S 2030-Y40R
PANTONE16-1331 TPX
C:24 M:51 Y:63 K:2
R:206 G:144 B:97

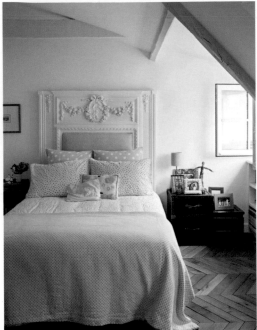

少女、關懷

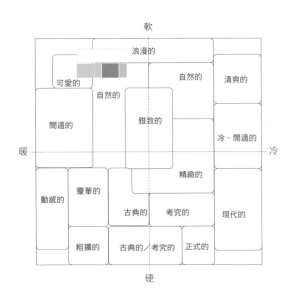

軟

浪漫的

可愛的　　自然的　　清爽的

自然的

開適的　　雅致的

暖　　　　　　　　　　　　　冷、閒適的　　冷

精緻的

動感的　　豪華的

古典的　　考究的　　現代的

粗獷的　　古典的／考究的　　正式的

硬

NCS S 0507-R60B
PANTONE14-4206 TPX
C:2 M:11 Y:9 K:0
R:250 G:236 B:231

NCS S 2040-R50B
PANTONE18-3418 TPX
C:40 M:62 Y:38 K:0
R:172 G:116 B:131

NCS S 1530-Y90R
PANTONE15-1415 TPX
C:21 M:43 Y:34 K:0
R:211 G:161 B:153

NCS S 0907-Y70R
PANTONE11-1305 TPX
C:9 M:22 Y:22 K:0
R:237 G:210 B:196

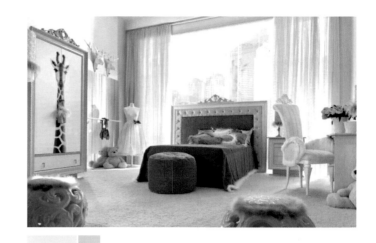

公主、甜美

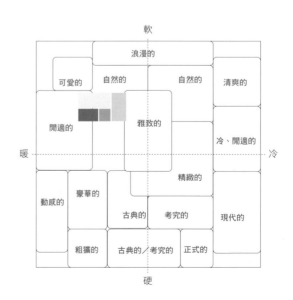

NCS S 0500-N
PANTONE11-4800 TPX
C:0 M:0 Y:1 K:1
R:254 G:253 B:253

NCS S 2005-R60B
PANTONE14-4210 TPX
C:25 M:22 Y:15 K:0
R:200 G:197 B:204

NCS S 1020-R60B
PANTONE16-3810 TPX
C:33 M:38 Y:20 K:0
R:185 G:164 B:180

NCS S 4020-R50B
PANTONE18-3712 TPX
C:56 M:61 Y:42 K:0
R:136 G:109 B:125

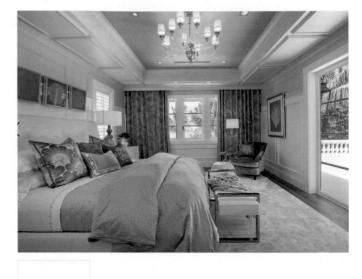

夢幻、浪漫

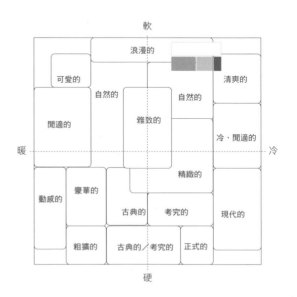

NCS S 0500-N
PANTONE11-4800 TPX
C:0 M:0 Y:1 K:1
R:254 G:253 B:253

NCS S 2005-Y50R
PANTONE14-0000 TPX
C:18 M:21 Y:24 K:0
R:218 G:205 B:190

NCS S 2020-R80B
PANTONE14-4214 TPX
C:34 M:22 Y:25 K:0
R:182 G:190 B:186

NCS S 2005-R30B
PANTONE14-1108 TPX
C:25 M:26 Y:42 K:0
R:205 G:189 B:154

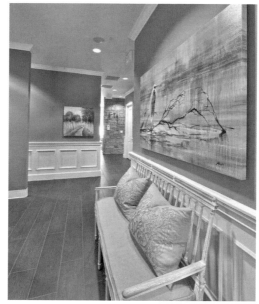

清雅、自然

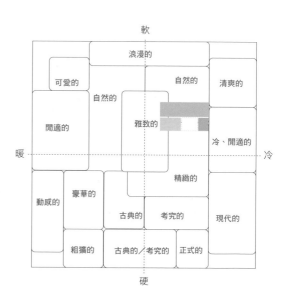

NCS S 1010-B80G
PANTONE13-4804 TPX
C:10 M:1 Y:0 K:10
R:219 G:230 B:236

NCS S 0500-N
PANTONE11-4800 TPX
C:0 M:0 Y:1 K:1
R:254 G:253 B:253

NCS S 1030-R60B
PANTONE14-3612 TPX
C:15 M:31 Y:9 K:0
R:223 G:190 B:208

NCS S 1005-R90B
PANTONE14-4102 TPX
C:27 M:20 Y:14 K:0
R:196 G:198 B:207

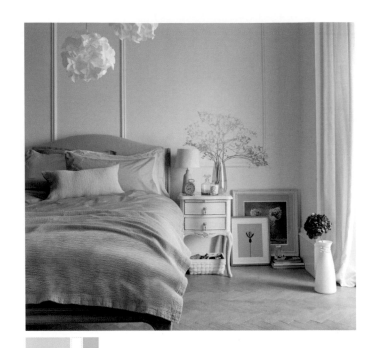

幽蘭素白

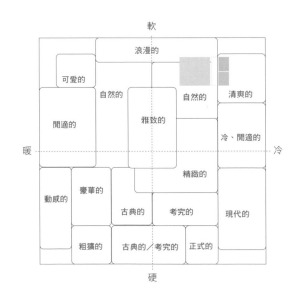

114

NCS S 0500-N
PANTONE11-4800 TPX
C:0 M:0 Y:1 K:1
R:254 G:253 B:253

NCS S 2010-Y60R
PANTONE15-1309 TPX
C:26 M:26 Y:33 K:0
R:201 G:183 B:167

NCS S 2030-R80B
PANTONE13-4804 TPX
C:10 M:1 Y:0 K:10
R:219 G:230 B:236

NCS S 1020-Y70R
PANTONE13-1405 TPX
C:10 M:27 Y:25 K:0
R:235 G:199 B:185

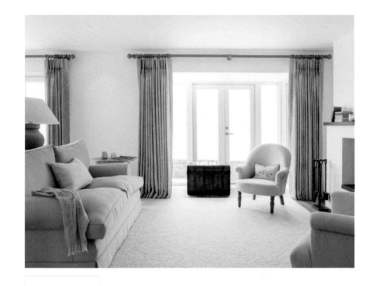

素淨、閒逸

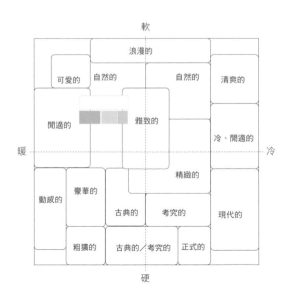

115

NCS S 0510-Y10R
PANTONE12-0713 TPX
C:5 M:6 Y:22 K:0
R:248 G:241 B:211

NCS S 3000-N
PANTONE15-4203 TPX
C:24 M:19 Y:20 K:0
R:203 G:202 B:200

NCS S 0520-R80B
PANTONE14-4313 TPX
C:23 M:12 Y:10 K:0
R:206 G:217 B:224

NCS S 1515-B80G
PANTONE12-5406 TPX
C:23 M:4 Y:19 K:0
R:209 G:229 B:216

NCS S 1500-N
PANTONE12-4306 TPX
C:11 M:10 Y:9 K:0
R:231 G:230 B:229

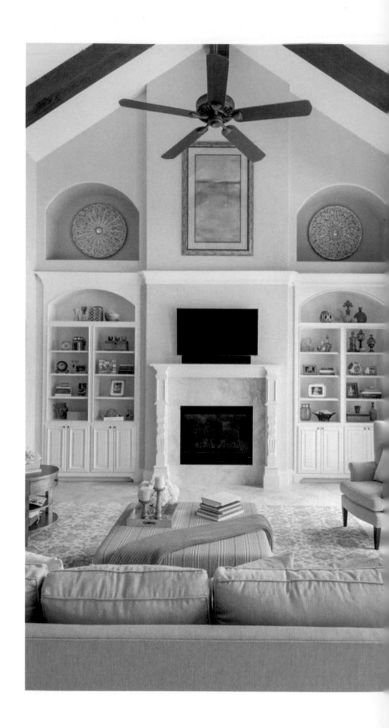

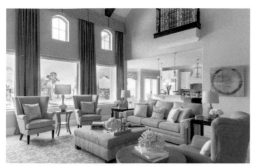

田園、安寧

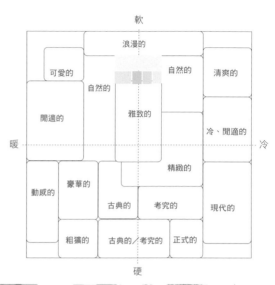

軟

浪漫的

可愛的　　　　　　　　自然的　　清爽的

自然的

閒適的　　　　雅致的

暖 · · · · · · · · · · · · · · · · · · · · · · · · · · 冷

冷、閒適的

精緻的

動感的　豪華的

古典的　考究的　　現代的

粗獷的　古典的／考究的　正式的

硬

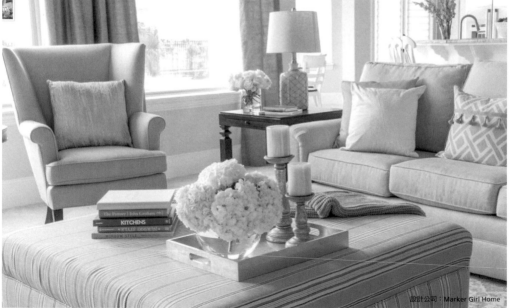

設計公司：Marker Girl Home

117

NCS S 1500-N
PANTONE12-4306 TPX
C:11 M:10 Y:9 K:0
R:231 G:230 B:229

NCS S 0530-B10G
PANTONE13-4809 TPX
C:36 M:0 Y:8 K:0
R:172 G:234 B:249

NCS S1030-G50Y
PANTONE13-0317 TPX
C:24 M:8 Y:52 K:0
R:211 G:221 B:146

NCS S 1030-Y10R
PANTONE13-0941 TPX
C:10 M:16 Y:64 K:0
R:244 G:218 B:110

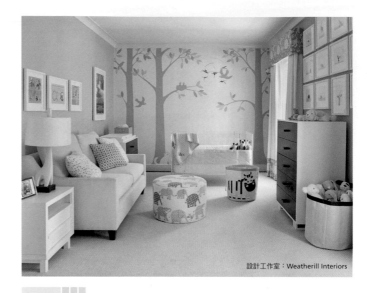

設計工作室：Weatherill Interiors

森林霧靄

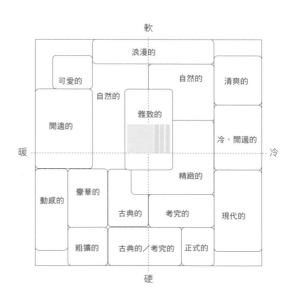

NCS S 0515-B80G
PANTONE12-5408 TPX
C:17 M:2 Y:16 K:0
R:221 G:237 B:224

NCS S 1050-B
PANTONE16-4421 TPX
C:55 M:13 Y:25 K:0
R:123 G:190 B:198

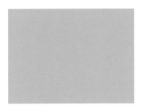

NCS S 1040-B20G
PANTONE15-5217 TPX
C:53 M:0 Y:33 K:0
R:124 G:215 B:197

NCS S 0500-N
PANTONE11-4800 TPX
C:0 M:0 Y:1 K:1
R:254 G:253 B:253

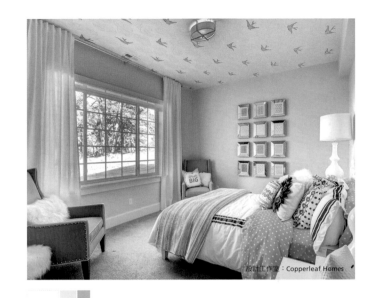

設計工作室：Copperleaf Homes

薄荷、清涼

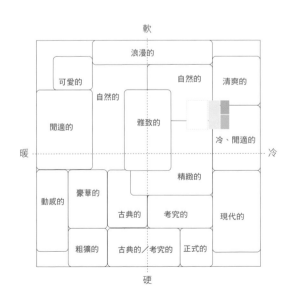

119

NCS S 0530-R30B
PANTONE14-2808 TPX
C:0 M:35 Y:26 K:0
R:246 G:187 B:173

NCS S 0530-R80B
PANTONE16-3931 TPX
C:19 M:9 Y:0 K:22
R:181 G:190 B:206

NCS S 0530-B
PANTONE14-4318 TPX
C:35 M:0 Y:15 K:0
R:175 G:220 B:222

NCS S 0500-N
PANTONE11-4800 TPX
C:0 M:0 Y:1 K:1
R:254 G:253 B:253

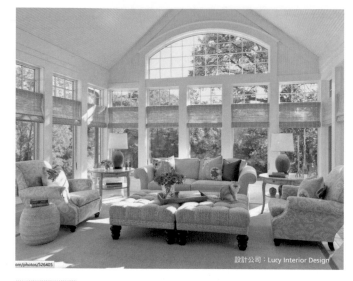

設計公司：Lucy Interior Design

春光明媚

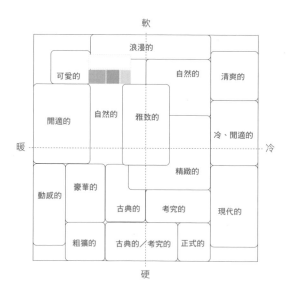

NCS S 0500-N
PANTONE11-4800 TPX
C:0 M:0 Y:1 K:1
R:254 G:253 B:253

NCS S 1040-B
PANTONE14-4522 TPX
C:52 M:11 Y:30 K:0
R:133 G:193 B:189

NCS S 1510-G
PANTONE12-1708 TPX
C:30 M:5 Y:46 K:0
R:198 G:221 B:161

NCS S 2030-R30B
PANTONE15-3214 TPX
C:24 M:61 Y:37 K:0
R:207 G:125 B:133

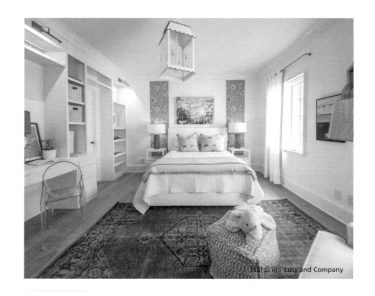

設計公司：Lucy and Company

草長鶯飛

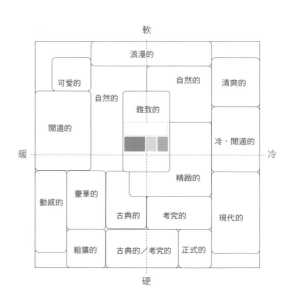

軟

浪漫的

可愛的　　自然的　　清爽的

自然的

雅致的

閒適的　　　　　　　　　冷、閒適的

暖　　　　　　　　　　　　　　　　　冷

精緻的

動感的　豪華的

古典的　考究的　現代的

粗獷的　古典的／考究的　正式的

硬

NCS S 1030-B70G
PANTONE13-5409 TPX
C:37 M:3 Y:25 K:0
R:176 G:220 B:206

NCS S 4030-R60B
PANTONE18-3718 TPX
C:67 M:62 Y:49 K:3
R:105 G:101 B:112

NCS S 1015-Y50R
PANTONE12-0911 TPX
C:1 M:25 Y:29 K:0
R:252 G:210 B:181

NCS S 1040-R
PANTONE15-1621 TPX
C:9 M:41 Y:27 K:0
R:235G:173 B:169

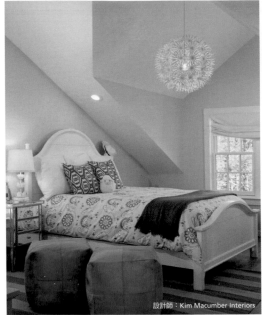

設計師：Kim Macumber Interiors

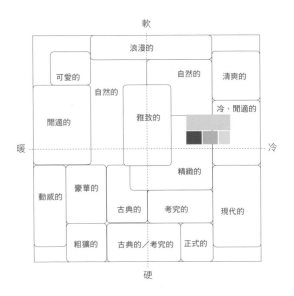

碧波、繁花

軟

浪漫的

可愛的    自然的
         自然的        清爽的

開適的        雅致的        冷、閒適的

暖 - - - - - - - - - - - - - - - - - - - - - - 冷

                        精緻的

動感的  豪華的
            古典的   考究的    現代的

      粗獷的  古典的／考究的  正式的

硬

NCS S 1005-R80B
PANTONE14-4002 TPX
C:11 M:8 Y:0 K:0
R:232 G:232 B:232

NCS S 1020-R90B
PANTONE15-4225 TPX
C:25 M:8 Y:0 K:0
R:199 G:220 B:242

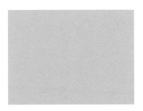

NCS S 1020-R40B
PANTONE14-2305 TPX
C:5 M:29 Y:22 K:0
R:243 G:199 B:188

NCS S 2020-G80Y
PANTONE11-4300 TPX
C:21 M:8 Y:51 K:0
R:219 G:221 B:147

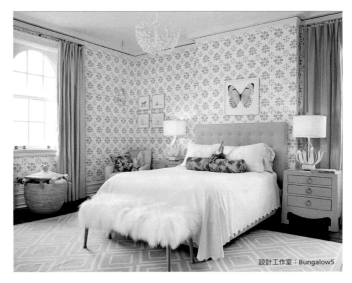

設計工作室：Bungalow5

少女、初心

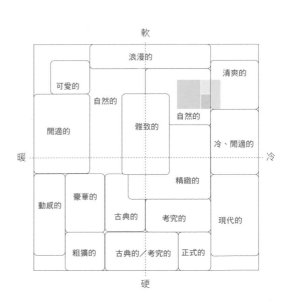

NCS S 0500-N
PANTONE11-4800 TPX
C:0 M:0 Y:1 K:1
R:254 G:253 B:253

NCS S 1030-R80B
PANTONE13-4304 TPX
C:20 M:6 Y:0 K:0
R:210 G:228 B:245

NCS S 0907-Y30R
PANTONE12-0807 TPX
C:7 M:13 Y:34 K:0
R:244 G:226 B:181

NCS S 0520-R50B
PANTONE13-2805 TPX
C:6 M:26 Y:11 K:0
R:242 G:206 B:211

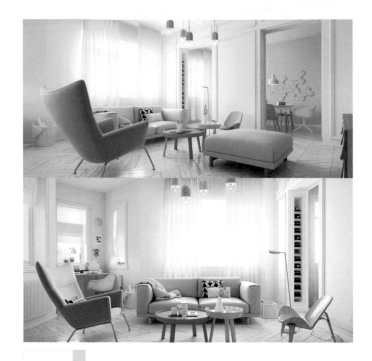

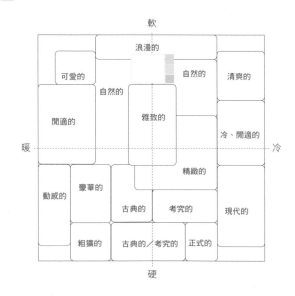

純真、無邪

軟

浪漫的

可愛的　　　　　　　　　　自然的　　清爽的

自然的

閒適的　　　雅致的

冷、閒適的

暖　　　　　　　　　　　　　　　　　　　　　　冷

精緻的

動感的　　豪華的

古典的　　考究的　　現代的

粗獷的　　古典的／考究的　正式的

硬

NCS S 1040-B20G
PANTONE15-4421 TPX
C:37 M:5 Y:17 K:0
R:173 G:220 B:219

NCS S 1020-Y10R
PANTONE14-0936 TPX
C:9 M:13 Y:51 K:0
R:244 G:225 B:144

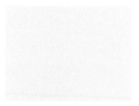

NCS S 0515-R90B
PANTONE11-4601 TPX
C:9 M:4 Y:0 K:0
R:236 G:242 B:250

NCS S 1005-R
PANTONE13-0002 TPX
C:13 M:14 Y:17 K:0
R:229 G:220 B:210

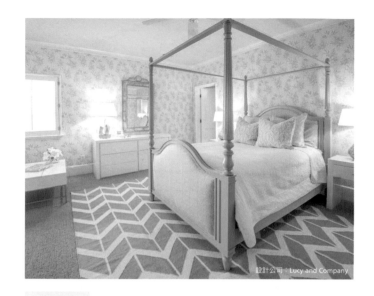

設計公司：Lucy and Company

**寧靜、撫慰**

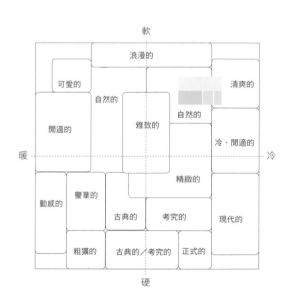

NCS S 0500-N
PANTONE11-4800 TPX
C:0 M:0 Y:1 K:1
R:254 G:253 B:253

NCS S 1015-R80B
PANTONE13-4304 TPX
C:20 M:6 Y:0 K:0
R:210 G:228 B:245

NCS S 0515-R80B
PANTONE12-5408 TPX
C:17 M:2 Y:16 K:0
R:221 G:237 B:224

NCS S 2020-Y30R
PANTONE13-1015 TPX
C:14 M:32 Y:53 K:0
R:230 G:187 B:127

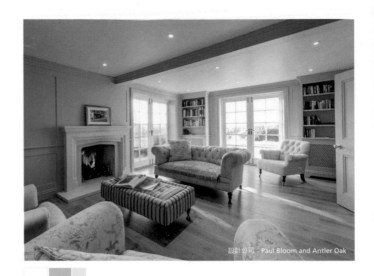

設計公司：Paul Bloom and Antler Oak

典雅、安心

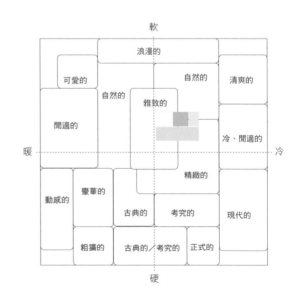

軟

浪漫的

可愛的　　　　　　自然的　　清爽的

　　　　自然的
　　　　　　　雅致的
開適的

　　　　　　　　　　　冷、開適的

暖　　　　　　　　　　　　　　　　冷

　　　　　　　　　　精緻的

動感的　豪華的

　　　　　古典的　考究的　　現代的

　　粗獷的　古典的／考究的　正式的

硬

NCS S 1050-B
PANTONE16-4421 TPX
C:55 M:13 Y:25 K:0
R:123 G:190 B:198

NCS S 2030-G80Y
PANTONE13-0532 TPX
C:24 M:5 Y:61 K:0
R:213 G:225 B:127

NCS S 2020-G
PANTONE13-5907 TPX
C:37 M:16 Y:41 K:0
R:176 G:196 B:163

NCS S 0500-N
PANTONE11-4800 TPX
C:0 M:0 Y:1 K:1
R:254 G:253 B:253

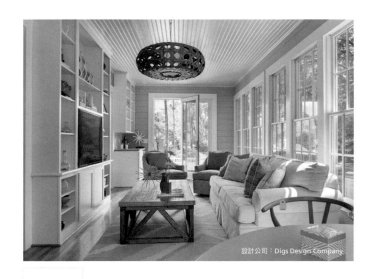

設計公司：Digs Design Company

假日野餐

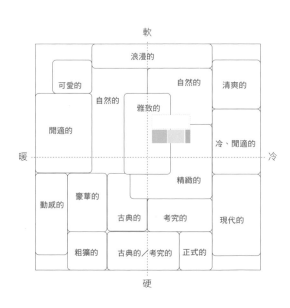

NCS S 1515-B80G
PANTONE12-5406 TPX
C:23 M:4 Y:19 K:0
R:209 G:229 B:216

NCS S 1005-R80B
PANTONE14-4002 TPX
C:11 M:8 Y:8 K:0
R:232 G:232 B:232

NCS S 0500-N
PANTONE11-4800 TPX
C:0 M:0 Y:1 K:1
R:254 G:253 B:253

NCS S 1010-B80G
PANTONE13-4804 TPX
C:10 M:1 Y:0 K:10
R:219 G:230 B:236

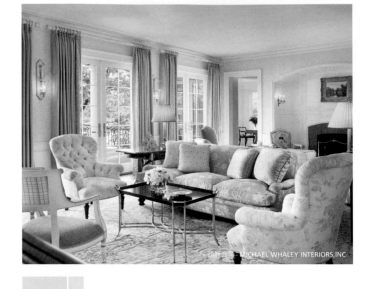

設計公司：MICHAEL WHALEY INTERIORS,INC

放鬆、修復

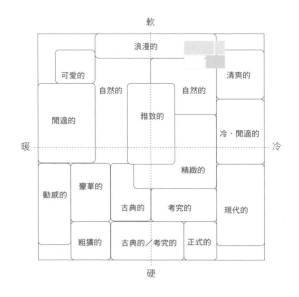

軟

浪漫的

可愛的　　　　　　　　　　　　　清爽的

自然的　　　　自然的

開適的　　　　雅致的

暖 ---------------------------- 冷

精緻的

動感的　豪華的

古典的　考究的　　現代的

粗獷的　古典的／考究的　正式的

硬

NCS S 1020-R40B
PANTONE14-1508 TPX
C:12 M:26 Y:30 K:0
R:231 G:199 B:177

NCS S 1020-R50B
PANTONE15-3412 TPX
C:14 M:30 Y:20 K:0
R:226 G:191 B:191

NCS S 2040-Y80R
PANTONE16-1337 TPX
C:11 M:51 Y:60 K:0
R:233 G:150 B:101

NCS S 1005-R80B
PANTONE14-4002 TPX
C:11 M:8 Y:8 K:0
R:232 G:232 B:232

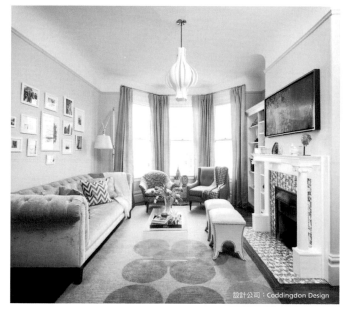

設計公司：Coddingdon Design

**滋養、新生**

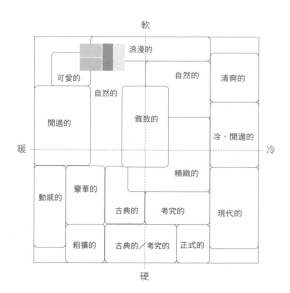

NCS S 2010-Y30R
PANTONE14-1108 TPX
C:25 M:26 Y:42 K:0
R:205 G:189 B:154

NCS S 2010-R10B
PANTONE15-2706 TPX
C:32 M:29 Y:29 K:0
R:185 G:178 B:173

NCS S 1070-Y
PANTONE13-0752 TPX
C:14 M:35 Y:89 K:0
R:224 G:174 B:40

NCS S 8505-R20B
PANTONE19-1102 TPX
C:91 M:88 Y:87 K:79
R:4 G:0 B:1

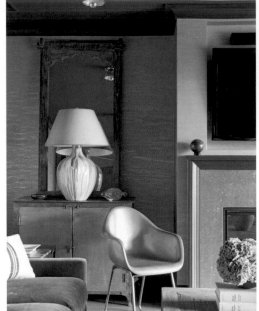

現代、活力

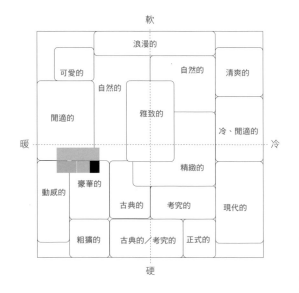

NCS S 1502-Y50R
PANTONE12-0404 TPX
C:0 M:4 Y:10 K:17
R:225 G:220 B:208

NCS S 2002-R
PANTONE14-4002 TPX
C:0 M:5 Y:5 K27
R:206 G:200 B:197

NCS S 1070-Y40R
PANTONE15-1157 TPX
C:1 M:63 Y:91 K:0
R:249 G:126 B:28

NCS S 8005-Y50R
PANTONE19-1314 TPX
C:74 M:82 Y:91 K:66
R:43 G:25 B:15

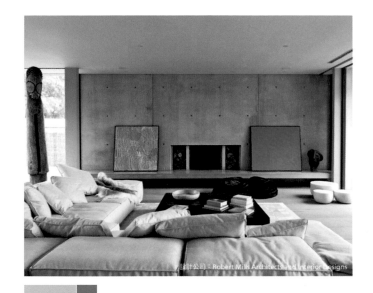

時尚、節奏

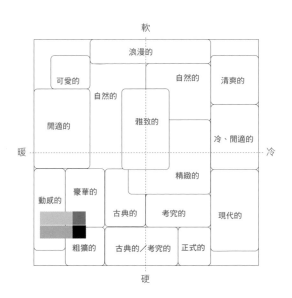

NCS S 8005-Y80R
PANTONE19-1102 TPX
C:74 M:82 Y:91 K:66
R:43 G:25 B:15

NCS S 4040-B10G
PANTONE18-4528 TPX
C:82 M:50 Y:55 K:2
R:49 G:114 B:113

NCS S 3050-R30B
PANTONE17-1723 TPX
C:46 M:76 Y:49 K:1
R:155 G:84 B:105

NCS S 0560-G90Y
PANTONE12-0752 TPX
C:18 M:17 Y:90 K:0
R:220 G:201 B:36

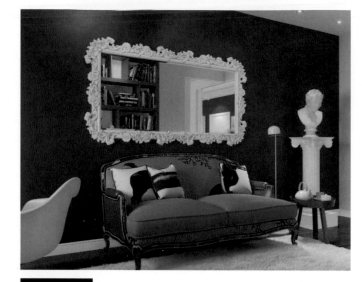

潮流、先鋒

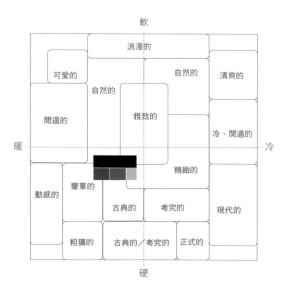

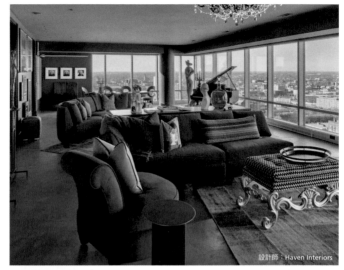

設計師：Haven Interiors

NCS S 6030-R80B
PANTONE19-4044 TPX
C:92 M:78 Y:53 K:19
R:34 G:64 B:90

沉靜、灑脫

NCS S 0550-Y40R
PANTONE14-1050 TPX
C:12 M:52 Y:73 K:0
R:230 G:147 B:73

NCS S 3055-R50B
PANTONE18-3324 TPX
C:65 M:83 Y:39 K:1
R:119 G:70 B:113

NCS S 2040-R10B
PANTONE16-1610 TPX
C:42 M:64 Y:57 K:0
R:167 G:111 B:101

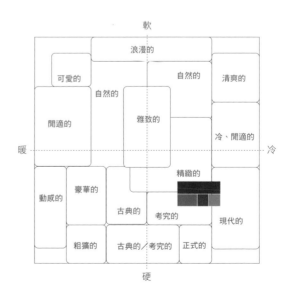

133

NCS S 4040-B10G
PANTONE16-4535 TPX
C:69 M:3 Y:33 K:0
R:53 G:181 B:181

NCS S 9000-N
PANTONE19-4007 TPX
C:83 M:82 Y:89 K:72
R:24 G:18 B:11

NCS S 0500-N
PANTONE11-4800 TPX
C:0 M:0 Y:1 K:1
R:254 G:253 B:253

NCS S 2030-G50Y
PANTONE15-0336 TPX
C:35 M:11 Y:95 K:0
R:190 G:209 B:13

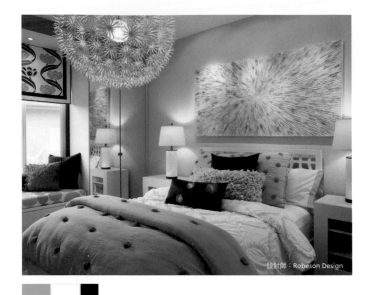

設計師：Robeson Design

清涼、靈動

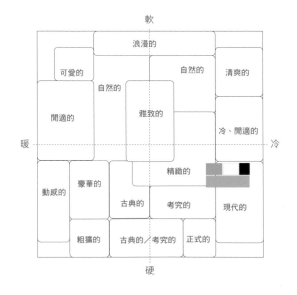

軟

浪漫的

可愛的　　　　　自然的　　清爽的

　　　自然的

舒適的　　雅致的

　　　　　　　　　　　　　　冷、舒適的

暖　　　　　　　　　　　　　　　　　冷

　　　　　　　精緻的

動感的　豪華的

　　　古典的　考究的　　現代的

　　粗獷的　古典的／考究的　正式的

硬

NCS S 0550-Y40R
PANTONE14-1045 TPX
C:13 M:33 Y:75 K:0
R:226 G:179 B:78

NCS S 6030-R80B
PANTONE19-3864 TPX
C:100 M:94 Y:57 K:30
R:15 G:37 B:69

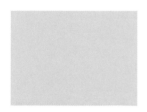

NCS S 1500-N
PANTONE12-4306 TPX
C:0 M:1 Y:2 K:14
R:231 G:230 B:229

NCS S 5040-B90G
PANTONE18-5424 TPX
C:100 M:0 Y:80 K:70
R:0 G:71 B:39

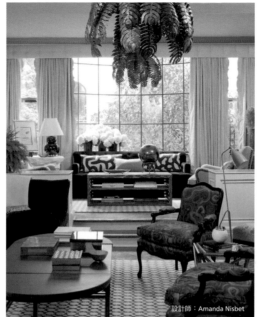

設計師：Amanda Nisbet

**熱帶、野趣**

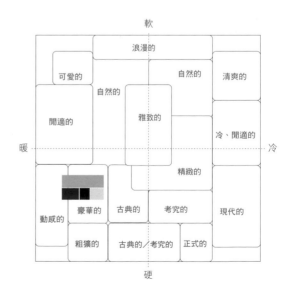

軟

浪漫的

可愛的　　　自然的　　清爽的

自然的

　　舒適的　　雅致的

冷、舒適的

暖 ——————————————————— 冷

精緻的

動感的　豪華的　古典的　考究的　現代的

粗獷的　古典的／考究的　正式的

硬

NCS S 0500-N
PANTONE11-4800 TPX
C:0 M:0 Y:1 K:1
R:254 G:253 B:253

NCS S 2020-R80B
PANTONE15-4312 TPX
C:30 M:5 Y:0 K:23
R:157 G:186 B:206

NCS S 2060-Y50R
PANTONE16-1350 TPX
C:22 M:62 Y:87 K:0
R:211 G:121 B:47

NCS S 2565-R80B
PANTONE18-3945 TPX
C:85 M:74 Y:28 K:0
R:61 G:81 B:137

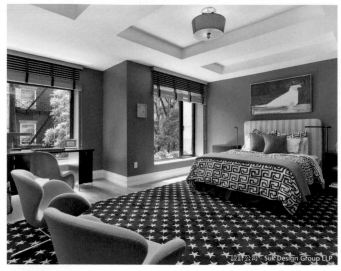

設計公司：Suk Design Group LLP

休閒、友好

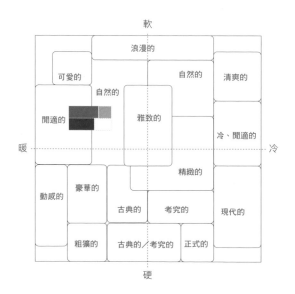

NCS S 0500-N
PANTONE11-4800 TPX
C:0 M:0 Y:1 K:1
R:254 G:253 B:253

NCS S 2565-R80B
PANTONE18-4045 TPX
C:93 M:74 Y:44 K:6
R:23 G:74 B:109

NCS S 2570-Y40R
PANTONE16-1448 TPX
C:36 M:76 Y:100 K:1
R:176 G:89 B:34

NCS S 8500-N
PANTONE19-0303 TPX
C:80 M:73 Y:78 K:53
R:43 G:45 B:40

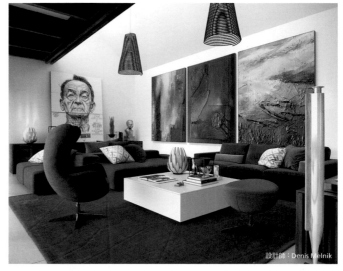

設計師：Denis Melnik

率真、開放

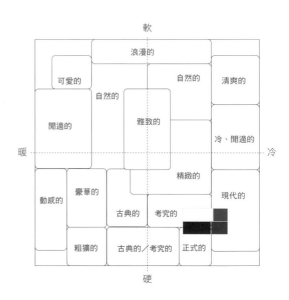

軟

浪漫的

可愛的　　　　　自然的　　　清爽的

　　　　自然的

開適的　　　　雅緻的　　　冷、開適的

暖　　　　　　　　　　　　　　　　　冷

　　　　　　　　精緻的

　　　豪華的　　　　　　　現代的

動感的　　　　　　　　考究的

　　　古典的　考究的

粗獷的　　古典的／考究的　正式的

硬

NCS S 5040-B
PANTONE19-4340 TPX
C:92 M:69 Y:57 K:18
R:17 G:75 B:91

NCS S 2070-Y50R
PANTONE16-1454 TPX
C:21 M:73 Y:85 K:0
R:203 G:98 B:49

NCS S 2030-Y40R
PANTONE14-1127 TPX
C:20 M:44 Y:72 K:0
R:210 G:155 B:83

NCS S2010-R70B
PANTONE14-4106 TPX
C:19 M:9 Y:0 K:22
R:181 G:190 B:206

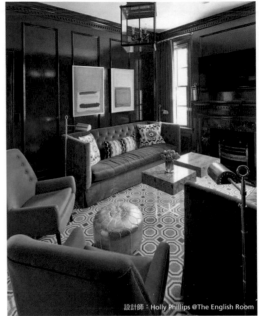

設計師：Holly Phillips @The English Room

自由、藝術

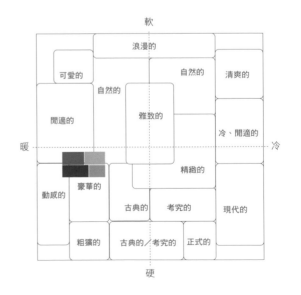

軟

浪漫的
可愛的　　　　自然的　　清爽的
　　　自然的
　　　　　　雅致的
舒適的
　　　　　　　　　　　冷、閒適的
暖　　　　　　　　　　　　　　　　　冷
　　　　　　　　精緻的
動威的　豪華的
　　　　古典的　考究的　現代的
　　　粗獷的　古典的／考究的　正式的

硬

138

NCS S 0500-N
PANTONE11-4800 TPX
C:0 M:0 Y:1 K:1
R:254 G:253 B:253

NCS S 2060-R30B
PANTONE17-2227 TPX
C:50 M:99 Y:55 K:6
R:150 G:33 B:83

NCS S 0585-Y40R
PANTONE11-1564 TPX
C:1 M:63 Y:91 K:0
R:249 G:126 B:13

NCS S 1560-R90B
PANTONE17-4435 TPX
C:80 M:45 Y:30 K:0
R:50 G:125 B:159

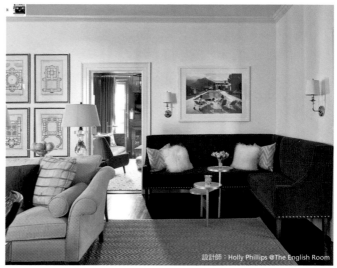

設計師：Holly Phillips @The English Room

馨恬、溫柔

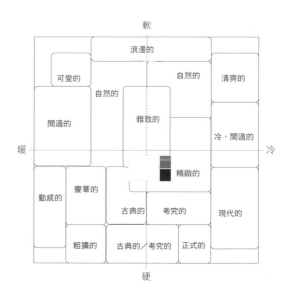

NCS S 1050-Y10R
PANTONE14-10362 TPX
C:14 M:36 Y:88 K:0
R:233 G:177 B:35

NCS S 1030-G80Y
PANTONE12-0426 TPX
C:17 M:0 Y:60 K:2
R:221 G:228 B:126

NCS S 4030-R50B
PANTONE17-3612 TPX
C:75 M:78 Y:53 K:17
R:83 G:67 B:89

NCS S 1050-B30G
PANTONE15-4825 TPX
C:72 M:7 Y:36 K:0
R:21 G:183 B:183

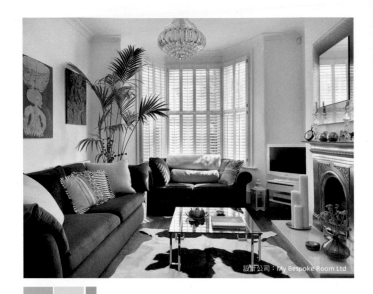

設計公司：My Bespoke Room Ltd

馥郁、明媚

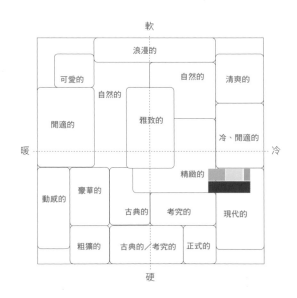

軟

浪漫的

可愛的　　自然的　　　清爽的

自然的

閒適的　　　雅致的　　　　　冷、閒適的

暖　　　　　　　　　　　　　　　　　冷

精緻的

動感的　豪華的

古典的　考究的　　現代的

粗獷的　古典的／考究的　正式的

硬

NCS S 2040-R20B
PANTONE16-1715 TPX
C:0 M:60 Y:15 K:18
R:209 G:118 B:143

NCS S 5020-R
PANTONE18-1612 TPX
C:65 M:71 Y:69 K:27
R:94 G:71 B:66

NCS S 2030-G10Y
PANTONE14-6319 TPX
C:52 M:0 Y:52 K:0
R:126 G:192 B:143

NCS S 1030-Y60R
PANTONE14-1225 TPX
C:8 M:38 Y:39 K:0
R:239 G:179 B:149

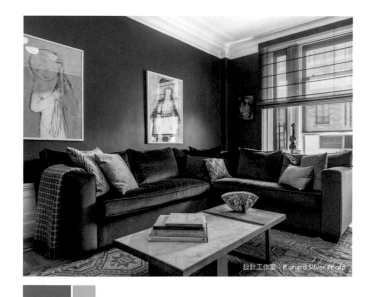

設計工作室：Richard Silver Photo

隨性、灑脫

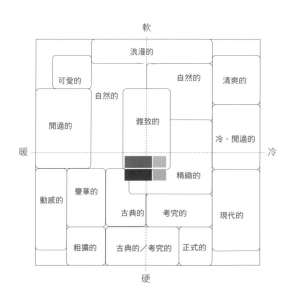

NCS S 8005-R80B
PANTONE19-4014 TPX
C:35 M:10 Y:0 K:92
R:31 G:38 B:49

NCS S 2050-Y20R
PANTONE15-1050 TPX
C:31 M:46 Y:81 K:0
R:193 G:148 B:68

NCS S 1070-R20B
PANTONE18-2043 TPX
C:0 M:90 Y:20 K:5
R:224 G:47 B:116

NCS S3055-R50B
PANTONE18-3533 TPX
C:81 M:100 Y:51 K:22
R:73 G:32 B:79

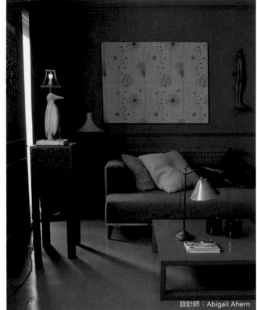

設計師：Abigail Ahern

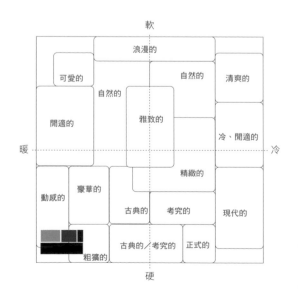

叛逆、驚豔

<br>

軟

浪漫的

可愛的　　自然的　　清爽的

自然的

暖　　開適的　　雅致的　　冷、開適的　　冷

精緻的

動感的　豪華的

古典的　考究的　現代的

古典的／考究的　正式的

粗獷的

硬

NCS S 2060-B
PANTONE17-4433 TPX
C:90 M:8 Y:0 K:25
R:0 G:133 B:190

NCS S 4040-R20B
PANTONE17-1723 TPX
C:54 M:91 Y:53 K:7
R:140 G:52 B:88

NCS S 7005-R80B
PANTONE18-0221 TPX
C:73 M:62 Y:57 K:10
R:87 G:94 B:98

NCS S 5030-Y50R
PANTONE17-1230 TPX
C:31 M:60 Y:67 K:0
R:193 G:123 B:87

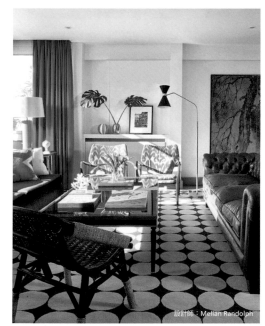

設計師：Melian Randolph

自在、異域

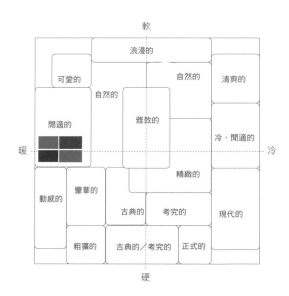

NCS S 1502-Y50R
PANTONE12-0404 TPX
C:0 M:4 Y:10 K:17
R:225 G:220 B:208

NCS S 1010-R30B
PANTONE13-1904 TPX
C:11 M:21 Y:30 K:0
R:233 G:209 B:182

NCS S 2040-R60B
PANTONE18-3418 TPX
C:68 M:75 Y:45 K:4
R:108 G:81 B:109

NCS S 0520-Y10R
PANTONE12-0736 TPX
C:17 M:19 Y:68 K:0
R:229 G:207 B:101

NCS S 4050-B50G
PANTONE19-4922 TPX
C:89 M:59 Y:85 K:33
R:18 G:76 B:55

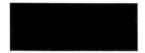

NCS S 4040-R10B
PANTONE19-1532 TPX
C:56 M:92 Y:91 K:46
R:91 G:29 B:26

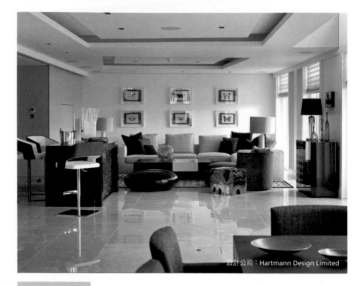

設計公司：Hartmann Design Limited

精巧、別緻

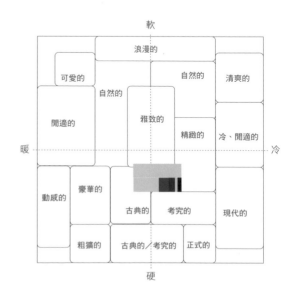

軟

浪漫的
可愛的　　　　自然的　清爽的
　　自然的
開適的　　雅致的
　　　　　　精緻的　冷、開適的
暖　　　　　　　　　　　　　　冷
　　豪華的
動威的　　　　　　　　現代的
　　　古典的　考究的
粗獷的　古典的／考究的　正式的

硬

NCS S 3050-R90B
PANTONE19-4245 TPX
C:89 M:67 Y:43 K:3
R:38 G:88 B:120

NCS S 2050-R40B
PANTONE17-1723 TPX
C:38 M:85 Y:38 K:0
R:180 G:68 B:113

NCS S 0500-N
PANTONE11-4800 TPX
C:0 M:0 Y:1 K:1
R:254 G:253 B:253

NCS S 3040-B10G
PANTONE17-4728 TPX
C:84 M:43 Y:54 K:0
R:23 G:125 B:124

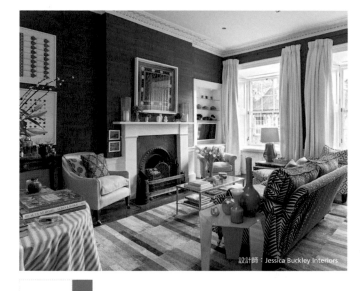

設計師：Jessica Buckley Interiors

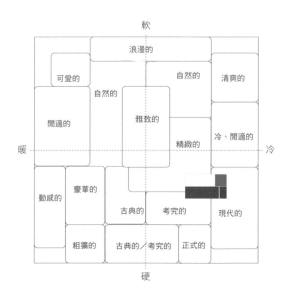

清秀、明麗

軟

浪漫的
可愛的　　　自然的　　清爽的
　　　自然的
開適的　　　雅致的
　　　　　　　　精緻的　　冷、開適的
暖　　　　　　　　　　　　　　　　冷
動威的　豪華的
　　　　古典的　考究的　　現代的
粗獷的　古典的／考究的　正式的

硬

NCS S 2020-B10G
PANTONE14-4508 TPX
C:46 M:21 Y:28 K:0
R:154 G:182 B:183

NCS S 1070-Y10R
PANTONE15-1054 TPX
C:13 M:43 Y:93 K:0
R:233 G:164 B:11

NCS S 2060-R
PANTONE18-1663 TPX
C:37 M:97 Y:100 K:3
R:179 G:37 B:32

NCS S 0500-N
PANTONE11-4800 TPX
C:0 M:0 Y:1 K:1
R:254 G:253 B:253

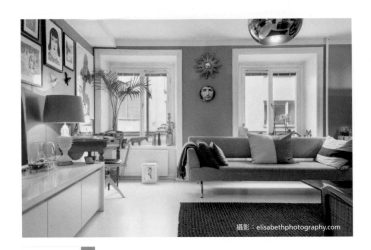

攝影：elisabethphotography.com

童趣、幽默

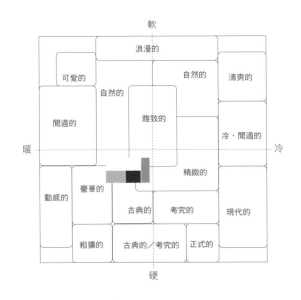

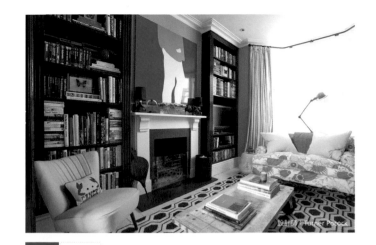

NCS S 0500-N
PANTONE11-4800 TPX
C:0 M:0 Y:1 K:1
R:254 G:253 B:253

NCS S 2060-Y80R
PANTONE16-1451 TPX
C:0 M:88 Y:82 K:0
R:255 G:58 B:38

NCS S 2030-G10Y
PANTONE19-1934 TPX
C:61 M:14 Y:73 K:0
R:112 G:178 B:102

NCS S 9000-N
PANTONE19-4007 TPX
C:83 M:82 Y:89 K:72
R:24 G:18 B:11

玩酷、引人注目

軟

浪漫的

可愛的 　　　　自然的 　清爽的

自然的

舒適的 　　雅致的

冷、舒適的

暖 ————————————————— 冷

精緻的

動感的 　豪華的

古典的 　考究的 　現代的

粗獷的 　古典的／考究的 　正式的

硬

NCS S 1000-N
PANTONE12-4306 TPX
C:0 M:0 Y:2 K:6
R:245 G:245 B:243

NCS S 1510-Y60R
PANTONE12-1206 TPX
C:11 M:23 Y:27 K:0
R:234 G:207 B:185

NCS S 2020-R10B
PANTONE15-1906 TPX
C:23 M:38 Y:24 K:0
R:206G:170 B:175

NCS S 2020-B
PANTONE14-4313 TPX
C:42 M:18 Y:18 K:0
R:163 G:193 B:204

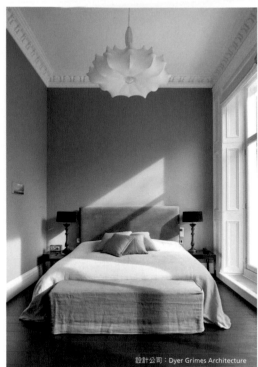

設計公司：Dyer Grimes Architecture

素雅、知性

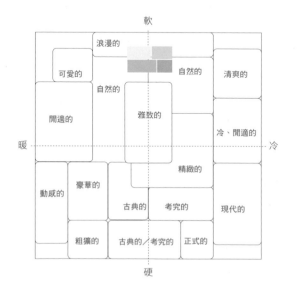

NCS S 2020-R40B
PANTONE15-3206 TPX
C:33 M:38 Y:20 K:0
R:185 G:164 B:180

NCS S 2005-Y50R
PANTONE14-0000 TPX
C:0 M:10 Y:15 K:20
R:218 G:205 B:190

NCS S 4020-R10B
PANTONE17-1511 TPX
C:0 M:27 Y:15 K:50
R:155 G:127 B:126

NCS S 4030-R60B
PANTONE18-3718 TPX
C:67 M:62 Y:49 K:3
R:105 G:101 B:112

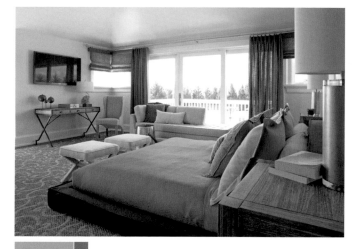

柔美、優雅

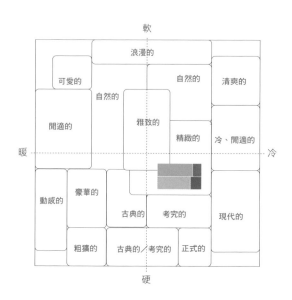

NCS S 2010-Y40R
PANTONE15-1309 TPX
C:23 M:26 Y:33 K:0
R:208 G:191 B:169

NCS S 0500-N
PANTONE11-4800 TPX
C:0 M:0 Y:1 K:1
R:254 G:253 B:253

NCS S 4010-Y50R
PANTONE16-1412 TPX
C:42 M:42 Y:51 K:0
R:165 G:148 B:124

NCS S 8010-R90B
PANTONE19-3920 TPX
C:83 M:78 Y:68 K:47
R:43 G:44 B:51

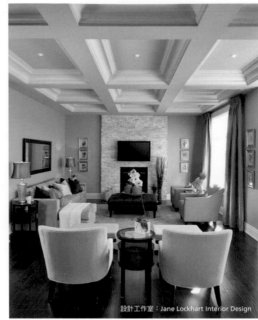

設計工作室：Jane Lockhart Interior Design

樸素、低調

軟

浪漫的

可愛的　　　　　　　　　　自然的　　　清爽的

自然的

閒適的　　　　　雅致的

暖　　　　　　　　　　　　　　　　　　　　　　冷

精緻的

動威的　豪華的

古典的　考究的　現代的

粗獷的　古典的／考究的　正式的

硬

150

NCS S 1502-Y50R
PANTONE12-0404 TPX
C:0 M:4 Y:10 K:17
R:225 G:220 B:208

NCS S 3020-R70B
PANTONE17-1510 TPX
C:63 M:64 Y:62 K:11
R:111 G:94 B:88

NCS S 2060-Y50R
PANTONE16-1454 TPX
C:30 M:78 Y:100 K:0
R:194 G:86 B:29

NCS S 7020-R10B
PANTONE19-1617 TPX
C:68 M:83 Y:60 K:55
R:63 G:34 B:32

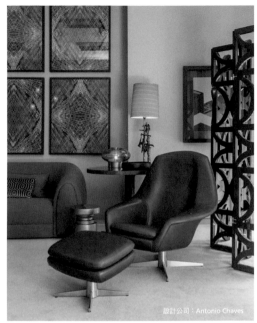

設計公司：Antonio Chaves

細膩、沉著

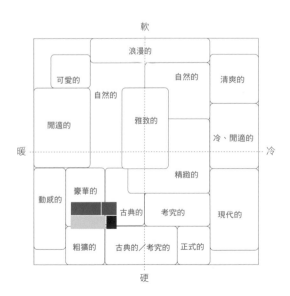

軟

浪漫的

可愛的　　自然的　　清爽的

自然的

舒適的　　雅致的　　冷、舒適的

暖　　　　　　　　　　　　　　　冷

精緻的

豪華的

動感的　　　古典的　　考究的　　現代的

粗獷的　　古典的／考究的　　正式的

硬

151

NCS S 3005-Y50R
PANTONE15-4503 TPX
C:28 M:31 Y:39 K:0
R:196 G:178 B:155

NCS S 4030-Y
PANTONE16-1126 TPX
C:38 M:48 Y:72K:0
R:178 G:140 B:84

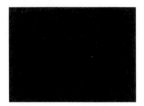

NCS S 7020-R70B
PANTONE19-3839 TPX
C:88 M:90 Y:57 K:33
R:47 G:41 B:69

NCS S 7020-R20B
PANTONE19-1716 TPX
C:59 M:91 Y:77 K:42
R:93 G:34 B:42

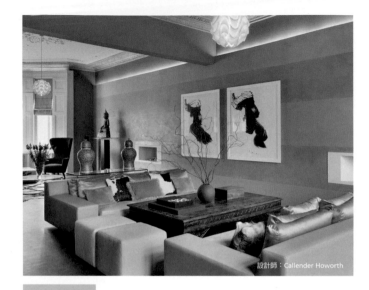

設計師：Callender Howorth

風雅、仕人

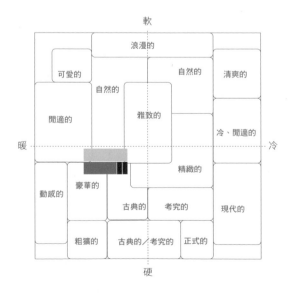

NCS S 4010-G10Y
PANTONE16-5807 TPX
C:65 M:50 Y:65 K:4
R:110 G:119 B:97

NCS S 2020-Y30R
PANTONE13-1015 TPX
C:0 M:26 Y:49 K:12
R:230 G:187 B:127

NCS S 4030-R
PANTONE18-1629 TPX
C:43 M:77 Y:81 K:5
R:163 G:83 B:60

NCS S 2005-Y30R
PANTONE12-5202 TPX
C:0 M:7 Y:20 K:18
R:223 G:212 B:188

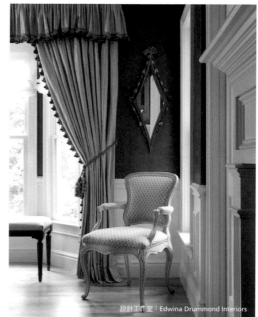

設計工作室：Edwina Drummond Interiors

回憶、靈秀

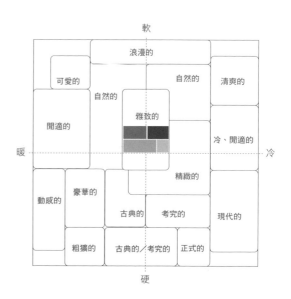

NCS S 4030-R50B
PANTONE17-1614 TPX
C:59 M:76 Y:67 K:20
R:114 G:71 B:71

NCS S 3030-R60B
PANTONE16-3525 TPX
C:56 M:61 Y:42 K:0
R:136 G:109 B:125

NCS S 3010-R30B
PANTONE15-1607 TPX
C:34 M:37 Y:41 K:0
R:183 G:163 B:146

NCS S 1040-Y10R
PANTONE13-0941 TPX
C:17 M:29 Y:66 K:0
R:224 G:188 B:101

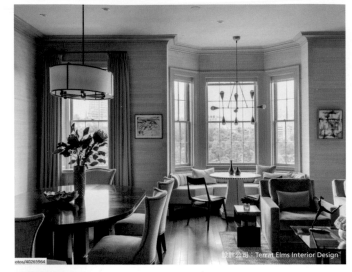

設計公司：Terrat Elms Interior Design

洗練、平靜

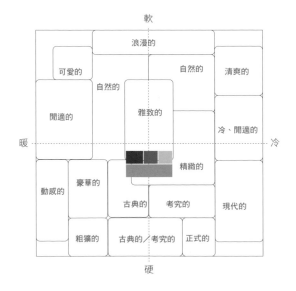

NCS S 1000-N
PANTONE12-4306 TPX
C:0 M:0 Y:2 K:6
R:245 G:245 B:243

NCS S 2020-R60B
PANTONE16-3521 TPX
C:43 M:47 Y:35 K:0
R:162 G:141 B:147

NCS S 3030-R80B
PANTONE17-3930 TPX
C:57 M:42 Y:27 K:0
R:127 G:141 B:105

NCS S 0510-Y40R
PANTONE12-0704 TPX
C:6 M:18 Y:28 K:0
R:244 G:219 B:189

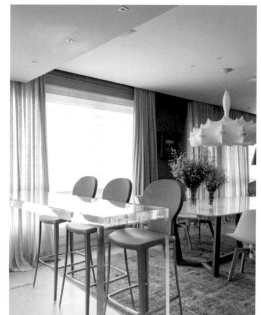

高貴、舒適

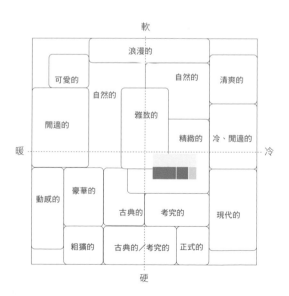

NCS S 3020-G80Y
PANTONE14-0425 TPX
C:32 M:29 Y:52 K:0
R:189 G:178 B:132

NCS S 5010-G30Y
PANTONE17-0115 TPX
C:62 M:50 Y:71 K:4
R:117 G:121 B:88

NCS S 0500-N
PANTONE11-4800 TPX
C:0 M:0 Y:1 K:1
R:254 G:253 B:253

NCS S 3040-R50B
PANTONE18-2525 TPX
C:50 M:79 Y:59 K:6
R:147 G:77 B:87

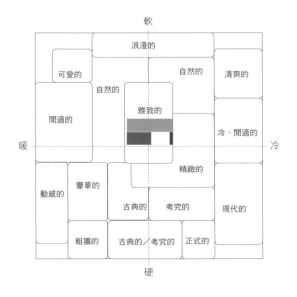

設計工作室：1800 Lighting

田園、清麗

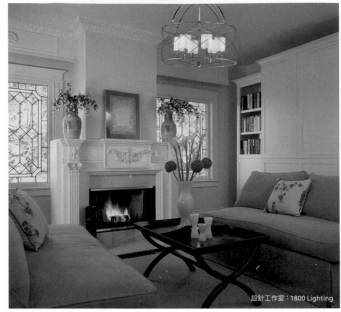

軟

浪漫的

可愛的　　自然的　　清爽的

自然的

閒適的　　　雅致的　　　冷、閒適的

暖　　　　　　　　　　　　　　　　　冷

精緻的

動感的　豪華的

古典的　考究的　　現代的

粗獷的　古典的／考究的　正式的

硬

156

NCS S 3000-N
PANTONE14-4203 TPX
C:0 M:1 Y:3 K:29
R:203 G:202 B:200

NCS S 2030-R50B
PANTONE16-3307 TPX
C:43 M:47 Y:35 K:0
R:162 G:141 B:147

NCS S 5040-R90B
PANTONE19-4049 TPX
C:96 M:84 Y:56 K:26
R:21 G:50 B:76

NCS S 5040-R60B
PANTONE19-3737 TPX
C:80 M:84 Y:64 K:44
R:52 G:41 B:55

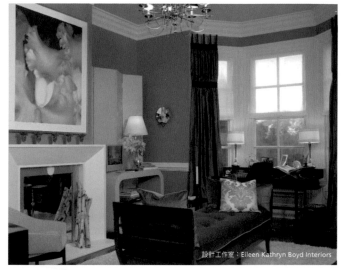

設計工作室：Eileen Kathryn Boyd Interiors

**神秘、韻律**

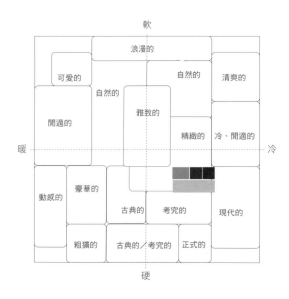

NCS S 0500-N
PANTONE11-4800 TPX
C:0 M:0 Y:1 K:1
R:254 G:253 B:253

NCS S 2030-Y40R
PANTONE14-1133 TPX
C:0 M:41 Y:62 K:10
R:229 G:161 B:94

NCS S 4010-R30B
PANTONE17-1516 TPX
C:44 M:49 Y:63 K:1
R:162 G:135 B:100

NCS S 7010-Y30R
PANTONE18-1112 TPX
C:67 M:64 Y:76 K:24
R:91 G:82 B:63

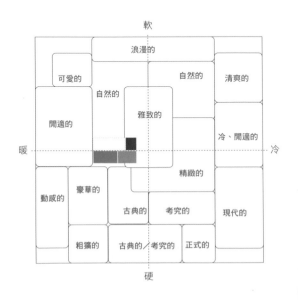

設計師：Chloe Warner

中庸、隨性

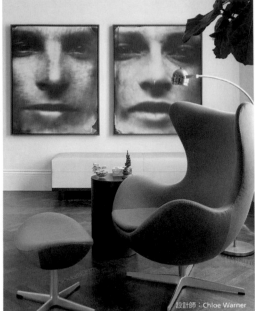

軟

浪漫的

可愛的　　　　　　自然的　　清爽的

自然的

雅致的

舒適的

暖 - - - - - - - - - - - - - - - - - - - - - - - - 冷、舒適的 - - - 冷

精緻的

動感的　豪華的

古典的　考究的　現代的

粗獷的　古典的　考究的　正式的

硬

158

NCS S 5020-Y30R
PANTONE17-1336 TPX
C:54 M:68 Y:98 K:17
R:128 G:86 B:38

NCS S 0907-Y70R
PANTONE11-1305 TPX
C:9 M:22 Y:22 K:0
R:234 G:207 B:193

NCS S 4020-R40B
PANTONE18-1710 TPX
C:55 M:69 Y:68 K:12
R:129 G:88 B:76

NCS S 4030-R70B
PANTONE18-3932 TPX
C:77 M:69 Y:50 K:9
R:78 G:84 B:104

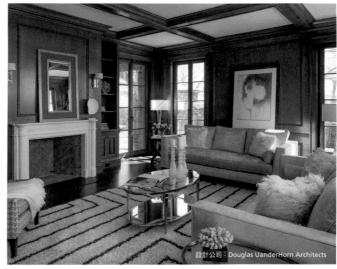

設計公司：Douglas UanderHorn Architects

正統、哲學感

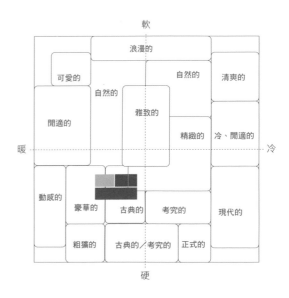

NCS S 3050-R90B
PANTONE19-4245 TPX
C:89 M:67 Y:43 K:3
R:38 G:88 B:120

NCS S 0500-N
PANTONE11-4800 TPX
C:0 M:0 Y:1 K:1
R:254 G:253 B:253

NCS S 0907-Y70R
PANTONE11-1305 TPX
C:9 M:22 Y:22 K:0
R:234 G:207 B:193

NCS S 7020-R80B
PANTONE19-3810 TPX
C:93 M:90 Y:67 K:55
R:21 G:26 B:44

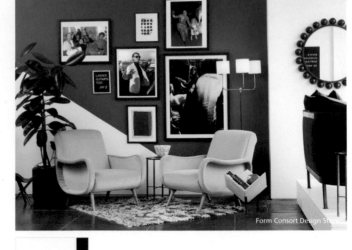

Form Consort Design Store

戲劇化、有趣

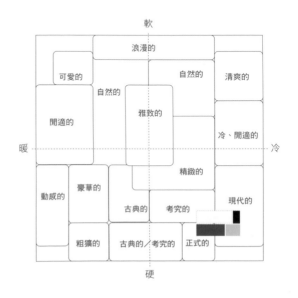

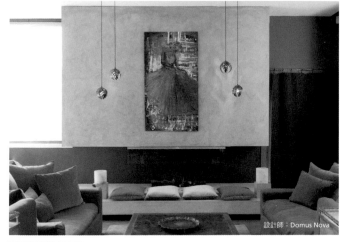

設計師：Domus Nova

NCS S 2005-Y30R
PANTONE12-5202 TPX
C:0 M:7 Y:20 K:18
R:223 G:212 B:188

NCS S 4020-R60B
PANTONE16-3810 TPX
C:59 M:57 Y:52 K:1
R:125 G:113 B:113

NCS S 3030-Y80R
PANTONE16-1522 TPX
C:44 M:63 Y:66 K:1
R:163 G:111 B:88

NCS S 3030-Y30R
PANTONE16-1144 TPX
C:38 M:53 Y:83 K:0
R:178 G:132 B:63

樸實、大方

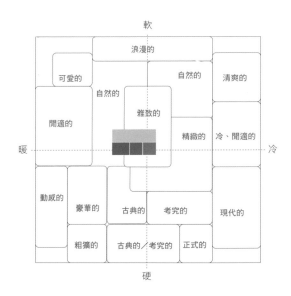

軟

浪漫的

可愛的　　　　　自然的　　清爽的

自然的

雅致的

舒適的　　　　　　　　　　精緻的　　冷、閒適的

暖　　　　　　　　　　　　　　　　　　　冷

動感的

豪華的　　古典的　　考究的　　現代的

粗獷的　　古典的／考究的　　正式的

硬

161

NCS S 2502-R
PANTONE14-4002 TPX
C:0 M:5 Y:5 K:27
R:206 G:200 B:197

NCS S 2050-B
PANTONE18-4334 TPX
C:74 M:27 Y:28 K:0
R:57 G:155 B:179

NCS S 1040-Y10R
PANTONE13-0941 TPX
C:17 M:29 Y:66 K:0
R:224 G:188 B:101

NCS S 5540-R70B
PANTONE19-3832 TPX
C:100 M:100 Y:53 K:11
R:27 G:40 B:83

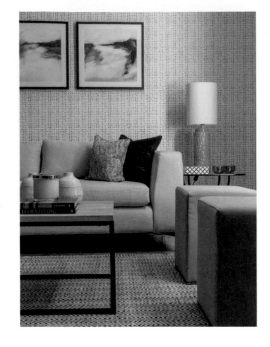

簡潔、明快

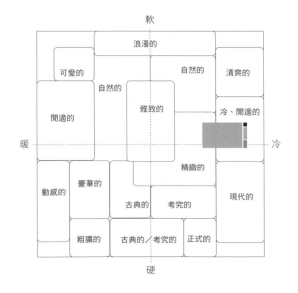

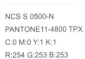

NCS S 0500-N
PANTONE11-4800 TPX
C:0 M:0 Y:1 K:1
R:254 G:253 B:253

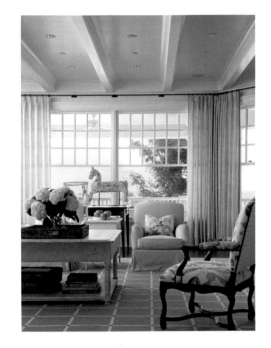

**爛漫、輕盈**

NCS S 1020-Y
PANTONE12-0713 TPX
C:17 M:15 Y:62 K:0
R:228 G:215 B:117

NCS S 2040-R80B
PANTONE16-4132 TPX
C:57 M:45 Y:22 K:0
R:128 G:138 B:171

NCS S 1510-Y50R
PANTONE13-1015 TPX
C:16 M:25 Y:49 K:0
R:225 G:197 B:141

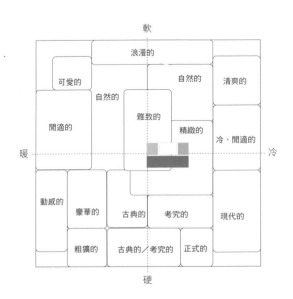

軟

浪漫的

可愛的　　　　自然的　　清爽的

自然的

暖　　　　　雅致的　　　　　　　　　冷

　　　　　　　　精緻的

舒適的　　　　　　　　　　冷、舒適的

動感的

豪華的　古典的　考究的　現代的

粗獷的　古典的／考究的　正式的

硬

NCS S 0515-R80B
PANTONE13-4804 TPX
C:10 M:1 Y:0 K:10
R:219 G:230 B:236

NCS S 3000-N
PANTONE14-4203 TPX
C:0 M:1 Y:3 K:29
R:203 G:202 B:200

NCS S 2050-Y20R
PANTONE15-1050 TPX
C:31 M:46 Y:81 K:0
R:193 G:148 B:68

NCS S 1515-R40B
PANTONE15-1607 TPX
C:28 M:36 Y:38 K:0
R:196 G:169 B:151

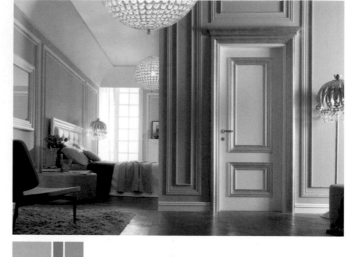

典雅、溫和

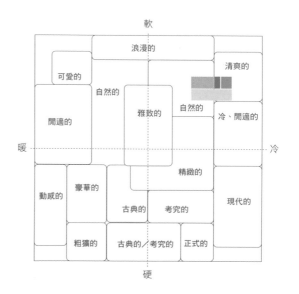

164

NCS S 0907-Y50R
PANTONE12-1108 TPX
C:0 M:8 Y:18 K:3
R:250 G:235 B:212

NCS S 2030-R60B
PANTONE17-1512 TPX
C:50 M:52 Y:43 K:0
R:148 G:127 B:130

NCS S 2020-B
PANTONE14-4313 TPX
C:42 M:18 Y:18 K:0
R:163 G:193 B:204

NCS S 6020-Y90B
PANTONE19-4035 TPX
C:85 M:70 Y:57 K:20
R:51 G:73 B:88

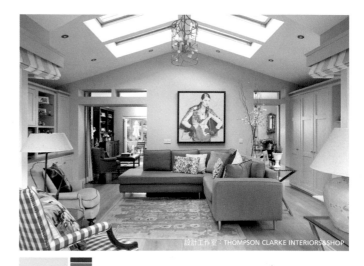

設計工作室：THOMPSON CLARKE INTERIORS&SHOP

親和、輕鬆

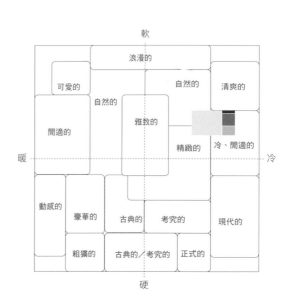

165

NCS S 1502-Y50R
PANTONE12-0404 TPX
C:0 M:4 Y:10 K:17
R:225 G:220 B:208

NCS S 4010-Y70R
PANTONE16-1412 TPX
C:40 M:37 Y:44 K:0
R:169 G:159 B:141

NCS S 2020-R70B
PANTONE17-5102 TPX
C:63 M:52 Y:49 K:0
R:115 G:119 B:120

NCS S 8010-R90B
PANTONE19-4010 TPX
C:84 M:75 Y:68 K:44
R:41 G:50 B:55

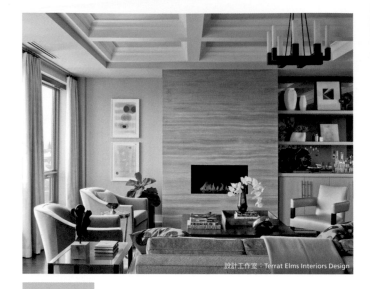

設計工作室：Terrat Elms Interiors Design

秩序、嚴謹

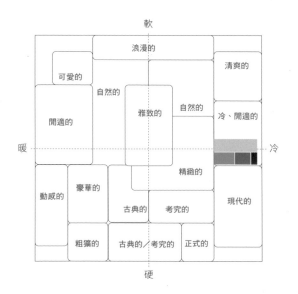

NCS S 3040-B30G
PANTONE16-4719 TPX
C:74 M:48 Y:57 K:2
R:80 G:119 B:112

NCS S 3050-R90B
PANTONE16-4201 TPX
C:81 M:63 Y:46 K:4
R:67 G:95 B:117

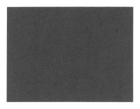

NCS S 4010-R30B
PANTONE16-1412 TPX
C:57 M:53 Y:54 K:1
R:130 G:121 B:112

NCS S 1502-Y50R
PANTONE12-0404 TPX
C:0 M:4 Y:10 K:17
R:225 G:220 B:208

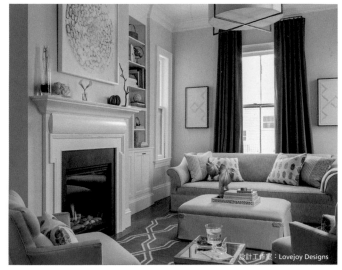

設計工作室：Lovejoy Designs

放鬆、柔軟

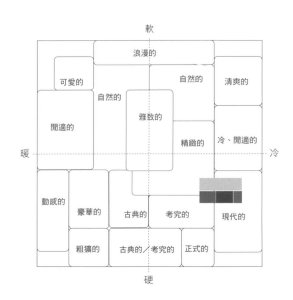

167

NCS S 0500-N
PANTONE11-4800 TPX
C:0 M:0 Y:1 K:1
R:254 G:253 B:253

NCS S 3005-R80B
PANTONE14-6408 TPX
C:46 M:35 Y:57 K:0
R:157 G:158 B:119

NCS S 1015-Y10R
PANTONE13-0922 TPX
C:23 M:22 Y:67 K:0
R:214 G:198 B:103

NCS S 4040-B
PANTONE17-4336 TPX
C:86 M:58 Y:49 K:4
R:40 G:100 B:117

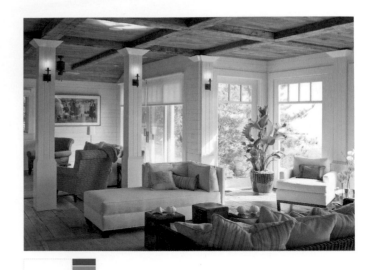

溫潤、輕新

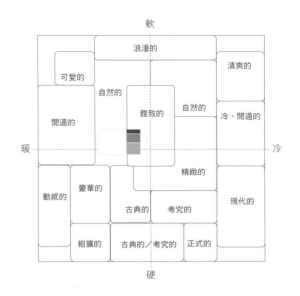

NCS S 1502-Y50R
PANTONE12-0404 TPX
C:0 M:4 Y:10 K:17
R:225 G:220 B:208

NCS S 1510-Y60R
PANTONE13-1405 TPX
C:4 M:17 Y:21 K:0
R:247 G:223 B:201

NCS S 1502-Y
PANTONE12-0605 TPX
C:16 M:13 Y:27 K:0
R:221 G:216 B:192

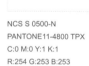

NCS S 0500-N
PANTONE11-4800 TPX
C:0 M:0 Y:1 K:1
R:254 G:253 B:253

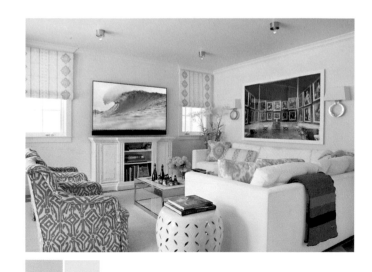

嬌柔、細膩

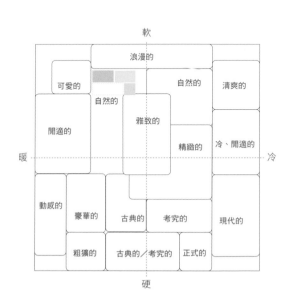

NCS S 3005-Y20R
PANTONE15-1305 TPX
C:38 M:29 Y:38 K:0
R:174 G:172 B:155

NCS S 2010-Y40R
PANTONE14-1213 TPX
C:24 M:27 Y:42 K:0
R:204 G:185 B:151

NCS S 2010-Y30R
PANTONE12-0000 TPX
C:22 M:23 Y:35 K:0
R:211 G:197 B:169

NCS S 0500-N
PANTONE11-4800 TPX
C:0 M:0 Y:1 K:1
R:254 G:253 B:253

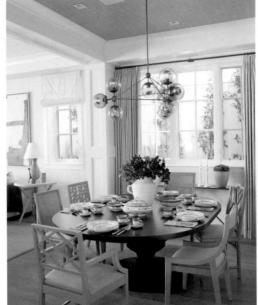

心曠神怡

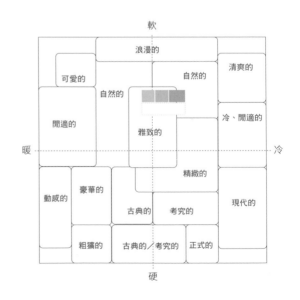

軟

浪漫的

可愛的　　　　　自然的　　　　清爽的

　　　　自然的

閒適的　　　　　　雅致的　　　　冷、閒適的

暖　　　　　　　　　　　　　　　　　　　　冷

　　　　　　　　　　精緻的

動感的　豪華的

　　　　　古典的　考究的　　　現代的

　　　粗獷的　古典的／考究的　正式的

硬

170

NCS S 1040-Y20R
PANTONE12-0826 TPX
C:2 M:19  Y:51 K:0
R:249 G:213 B:137

NCS S 3010-G80Y
PANTONE14-4505 TPX
C:30 M:16 Y:29 K:0
R:190 G:200 B:184

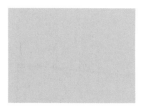

NCS S 1010-Y50R
PANTONE12-1206 TPX
C:0 M:8 Y:15 K:10
R:238 G:226 B:208

NCS S 0500-N
PANTONE11-4800 TPX
C:0 M:0 Y:1 K:1
R:254 G:253 B:253

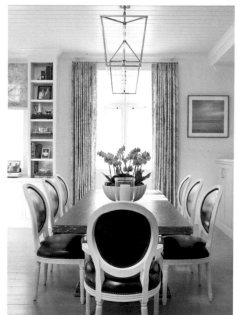

通亮、清朗

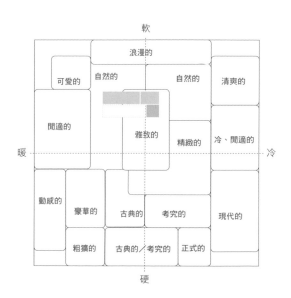

NCS S 7010-R50B
PANTONE18-1706 TPX
C:76 M:72 Y:67 K:34
R:65 G:61 B:63

NCS S 4010-R30B
PANTONE14-3805 TPX
C:58 M:53 Y:47 K:0
R:126 G:120 B:122

NCS S 3010-R
PANTONE15-1905 TPX
C:37 M:38Y:35 K:0
R:174 G:159 B:153

NCS S 0500-N
PANTONE11-4800 TPX
C:0 M:0 Y:1 K:1
R:254 G:253 B:253

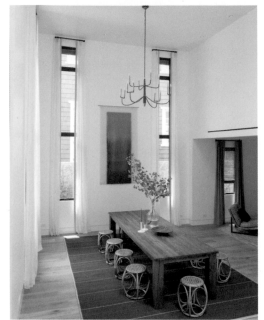

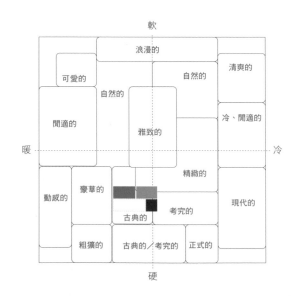

反璞歸真

軟

浪漫的

可愛的

自然的

清爽的

自然的

閒適的

雅致的

冷、閒適的

暖 ⟶ 冷

精緻的

動感的

豪華的

現代的

古典的

考究的

粗獷的

古典的／考究的

正式的

硬

172

NCS S 5010-R70B
PANTONE18-3710 TPX
C:71 M:64 Y:56 K:11
R:91 G:90 B:95

NCS S 4002-R
PANTONE16-3802 TPX
C:51 M:45 Y:49 K:0
R:144 G:136 B:124

NCS S 1500-N
PANTONE13-4305 TPX
C:11 M:10 Y:9 K:0
R:231 G:230 B:229

NCS S 0500-N
PANTONE11-4800 TPX
C:0 M:0 Y:1 K:1
R:254 G:253 B:253

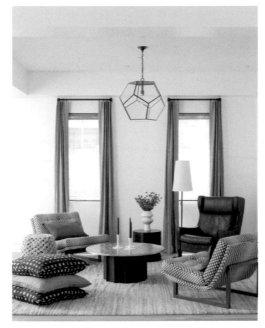

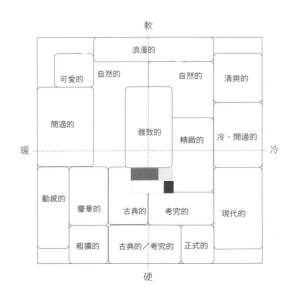

安寧、篤定

NCS S 5020-Y50R
PANTONE17-1422 TPX
C:58 M:62 Y:77 K:13
R: 119 G:96 B:18

NCS S 1502-Y50R
PANTONE12-0404 TPX
C:0 M:4 Y:10 K:17
R:225 G:220 B:208

NCS S 3000-N
PANTONE14-4203 TPX
C:24 M:19 Y:19 K:0
R:203 G:202 B:200

NCS S 0500-N
PANTONE11-4800 TPX
C:0 M:0 Y:1 K:1
R:254 G:253 B:253

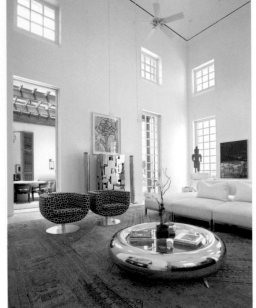

寡欲、淡泊

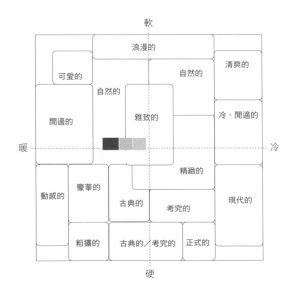

NCS S 7010-R50B
PANTONE18-3905 TPX
C:79 M:74 Y:71 K:44
R:51 G:51 B:51

NCS S 5010-R30B
PANTONE17-3802 TPX
C:68 M:62 Y:61 K:12
R:96 G:92 B:89

NCS S 2010-R6B
PANTONE14-3903 TPX
C:44 M:36 Y:34 K:0
R:157 G:156 B:157

NCS S 2050--Y50R
PANTONE16-1346 TPX
C:38 M:74 Y:89 K:2
R:176 G:92 B:49

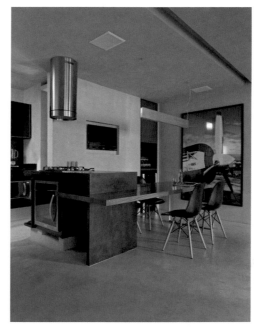

魅力、匠心

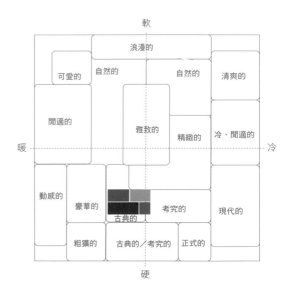

NCS S 9000-N
PANTONE19-4007 TPX
C:83 M:82 Y:89 K:72
R:24 G:18 B:11

NCS S 6020-R60B
PANTONE18-3918 TPX
C:85 M:77 Y:64 K:44
R:39 G:47 B:54

NCS S 4030-R60B
PANTONE18-3834 TPX
C:79 M:73 Y:41 K:3
R:77 G:79 B:113

NCS S 0580-Y90R
PANTONE17-1664 TPX
C:16 M:90 Y:81 K:0
R:208 G:57 B:50

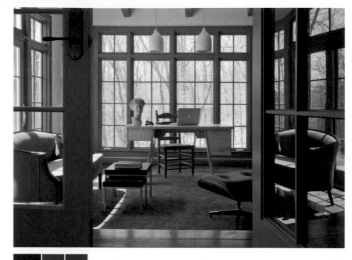

別出心裁

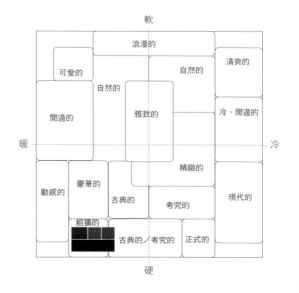

NCS S 9000-N
PANTONE19-4007 TPX
C:83 M:82 Y:89 K:72
R:24 G:18 B:11

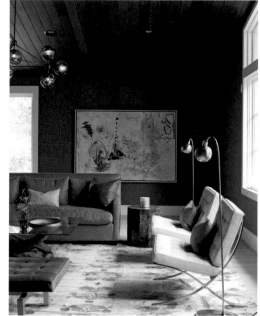

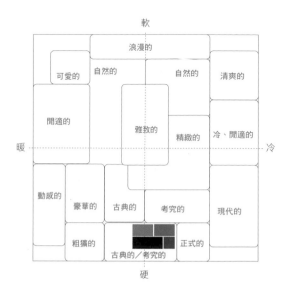

卓越、傑出

NCS S 5005-R50B
PANTONE17-3906 TPX
C:5 M:7 Y:0 K:60
R:130 G:128 B:132

NCS S 5020-Y50R
PANTONE17-1422 TPX
C:58 M:62 Y:77 K:13
R: 119 G:96 B:18

NCS S 4040-R50B
PANTONE17-3619 TPX
C:76 M:80 Y:47 K:10
R:84 G:65 B:97

軟

浪漫的

可愛的　　自然的　　　　自然的　　清爽的

閒適的　　　　雅致的　　精緻的　　冷、閒適的

暖　　　　　　　　　　　　　　　　　　冷

動感的　　　　　　　　　　　　　　　現代的

豪華的　古典的　　考究的

粗獷的　　　　　　　　　正式的

古典的／考究的

硬

177

# 尋找你的色彩靈感

大自然是最傑出的調色師,藝術家是色彩審美的
先行者,優秀的設計也可以成為色彩搭配的靈感
來源。你所孜孜以求的色彩靈感就在你身邊,所
要做的只是練就一雙慧眼去發現。

# 3.1 從繪畫中汲取的色彩搭配方案

NCS S 1020-Y
PANTONE12-0722 TPX
C:7 M:6 Y:51 K:0
R:249 G:238 B:149

NCS S 3050-Y10R
PANTONE16-0945 TPX
C:36 M:49 Y:84 K:0
R:183 G:140 B:62

NCS S 3560-R
PANTONE19-1656 TPX
C:54 M:95 Y:94 K:40
R:102 G:28 B:27

NCS S 8005-R50B
PANTONE19-4007 TPX
C:86 M:85 Y:73 K:62
R:28 G:25 B:33

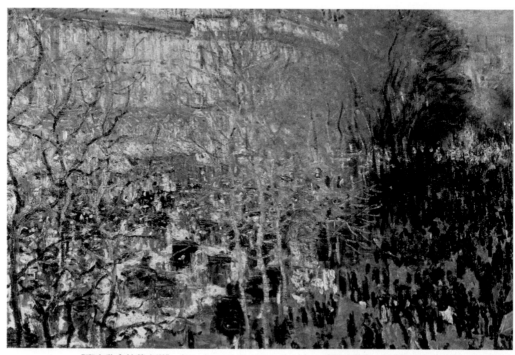

《嘉布欣會林蔭大道》（Boulevard des Capucines），法國，莫內。俄羅斯莫斯科普希金美術館藏

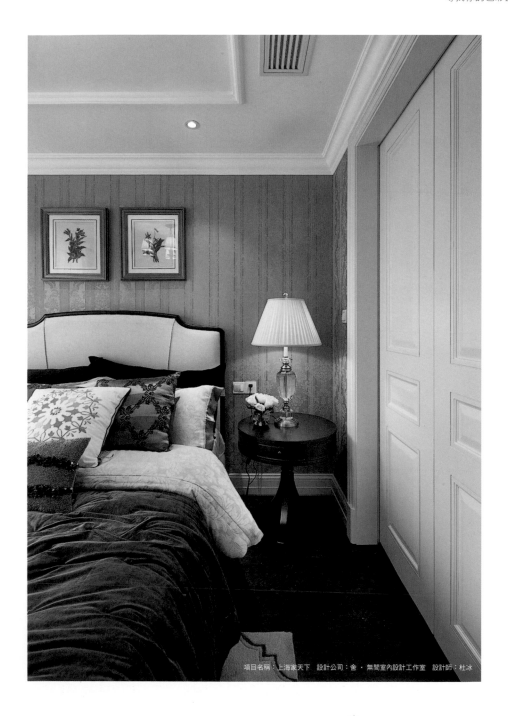

項目名稱：上海家天下　設計公司：舍・無間室內設計工作室　設計師：杜冰

NCS S 0540-Y
PANTONE12-0824 TPX
C:11 M:13 Y:69 K:0
R:243 G:222 B:98

NCS S 2060-Y
PANTONE15-0751 TPX
C:30 M:42 Y:92 K:0
R:198 G:156 B:38

NCS S 3060-R80B
PANTONE18-4148 TPX
C:89 M:68 Y:18 K:0
R:33 G:88 B:155

NCS S 7020-R70B
PANTONE19-3925 TPX
C:100 M:100 Y:67 K:57
R:0 G:11 B:41

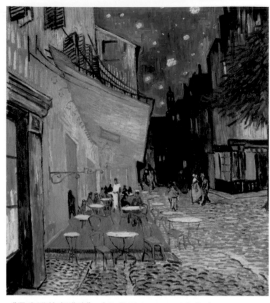

《星空下的咖啡座》（Café Terrace at Night），
荷蘭，梵谷。荷蘭庫勒 · 穆勒博物館藏

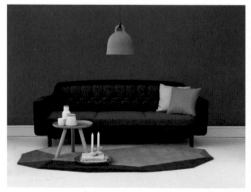

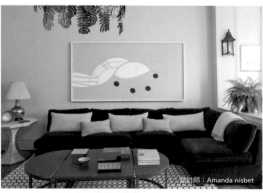

設計師：Amanda nisbet

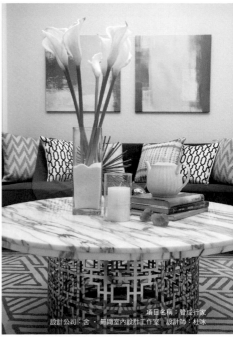

項目名稱：贊成行家
設計公司：舍‧無間室內設計工作室　設計師：杜冰

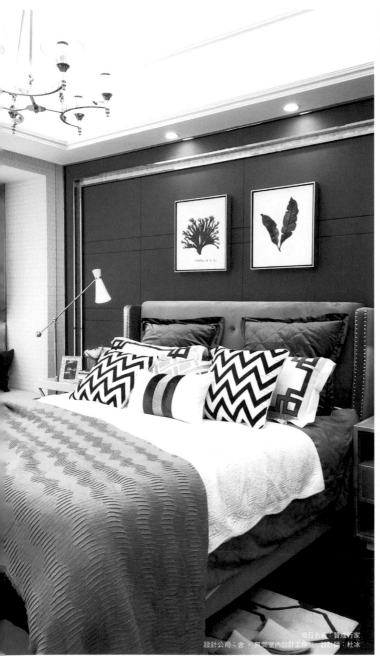

項目名稱：贊成行家
設計公司：舍‧無間室內設計工作室　設計師：杜冰

項目名稱：贊成行家
設計公司：舍‧無間室內設計工作室　設計師：杜冰

NCS S 1015-G40Y
PANTONE12-0109 TPX
C:19 M:1 Y:34 K:0
R:221 G:237 B:190

NCS S 4020-B10G
PANTONE16-4114 TPX
C:54 M:30 Y:40 K:0
R:135 G:155 B:150

NCS S 4055-R70B
PANTONE19-3952 TPX
C:100 M:92 Y:42 K:7
R:21 G:51 B:104

NCS S 1080-Y40R
PANTONE16-1255 TPX
C:10 M:69 Y:94 K:0
R:232 G:111 B:21

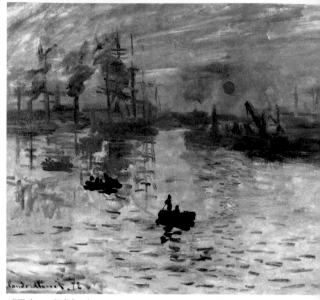

《日出・印象》（Impression, soleil levant）局部，
法國，莫內。法國巴黎瑪摩丹美術館藏

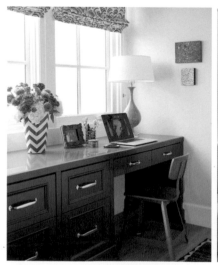

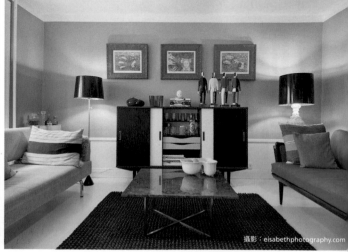

攝影：eisabethphotography.com

184

NCS S 3010-R60B
PANTONE19-3910 TPX
C:43 M:35 Y:33 K:0
R:160 G:159 B:160

NCS S 5030-Y20R
PANTONE17-1036 TPX
C:54 M:60 Y:86 K:9
R:134 G:105 B:59

NCS S 2060-Y70R
PANTONE16-1441 TPX
C:36 M:80 Y:90 K:2
R:181 G:81 B:47

NCS S 8010-R70B
PANTONE19-3920 TPX
C:93 M:88 Y:68 K:56
R:17 G:27 B:42

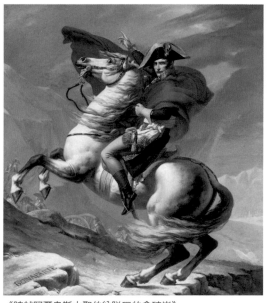

《跨越阿爾卑斯山聖伯納隘口的拿破崙》
（Bonaparte franchissant le Grand-Saint-Bernard），
法國，雅克・路易・大衛

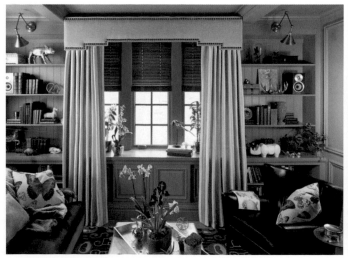

NCS S 3020-B30G
PANTONE15-5210 TPX
C:50 M:23 Y:30 K:0
R:143 G:177 B:178

NCS S 2060-Y20R
PANTONE15-1050 TPX
C:29 M:53 Y:81 K:0
R:192 G:134 B:63

NCS S 3060-Y80R
PANTONE18-1354 TPX
C:46 M:84 Y:93 K:14
R:142 G:63 B:41

NCS S 8010-B90G
PANTONE19-4906 TPX
C:84 M:65 Y:78 K:40
R:39 G:62 B:52

《維納斯的誕生》（Nascita di Venere），義大利，波提切利。佛羅倫斯烏菲茲美術館藏

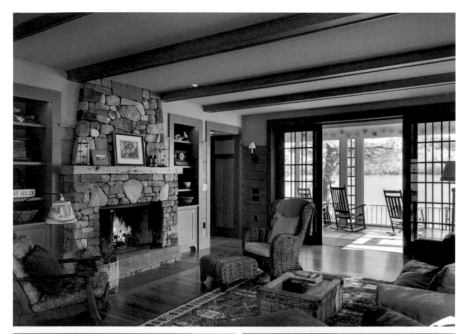

設計工作室：Smith&Vansant Architects PC

NCS S 2020-R40B
PANTONE15-3508 TPX
C:23 M:33 Y:27 K:0
R:206 G:179 B:174

NCS S 3010-R20B
PANTONE16-3205 TPX
C:47 M:47 Y:46 K:0
R:153 G:137 B:129

NCS S 6030-G70Y
PANTONE18-0426 TPX
C:66 M:59 Y:77 K:16
R:100 G:96 B:70

NCS S 7010-Y70R
PANTONE19-1020 TPX
C:67 M:67 Y:78 K:30
R:86 G:73 B:56

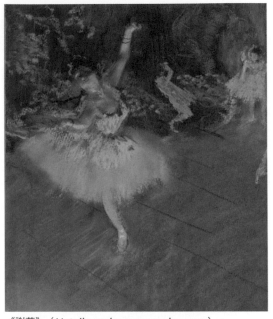

《謝幕》（L'etoile or danseuse sur la scene），
法國，竇加。法國巴黎奧賽美術館藏

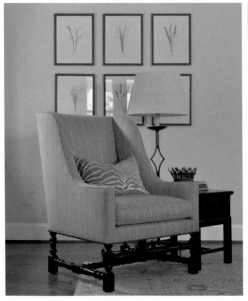

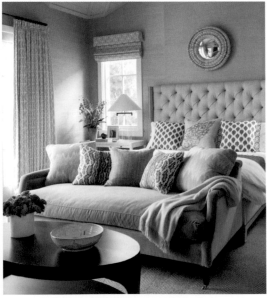

NCS S 0530-Y80R
PANTONE14-1419 TPX
C:25 M:57 Y:49 K:0
R:204 G:133 B:118

NCS S 0505-R90B
PANTONE12-4306 TPX
C:5 M:0 Y:0 K:0
R:245 G:250 B:254

NCS S 3040-G40Y
PANTONE17-0324 TPX
C:65 M:57 Y:87 K:16
R:102 G:98 B:58

NCS S 6020-Y40R
PANTONE18-1033 TPX
C:65 M:70 Y:86 K:36
R:86 G:66 B:44

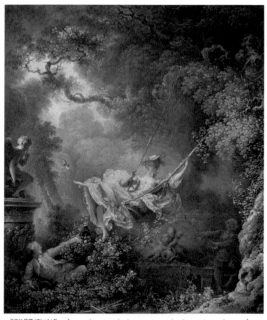

《鞦韆春光》（Les hasards heureux de l'escarpolette），
法國，福拉歌那。倫敦華萊士陳列館藏

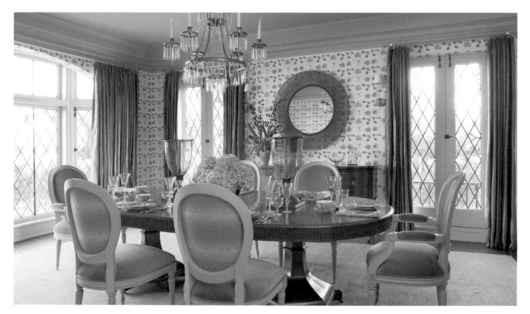

NCS S 2010-Y60R
PANTONE15-1309 TPX
C:26 M:26 Y:33 K:0
R:201 G:183 B:167

NCS S 0510-Y90R
PANTONE12-2103 TPX
C:14 M:22 Y:21 K:0
R:226 G:206 B:197

NCS S 3020-Y40R
PANTONE15-1314 TPX
C:36 M:43 Y:52 K:0
R:180 G:151 B:145

NCS S 2005-Y50R
PANTONE14-0000 TPX
C:0 M:10 Y:15 K:20
R:218 G:205 B:190

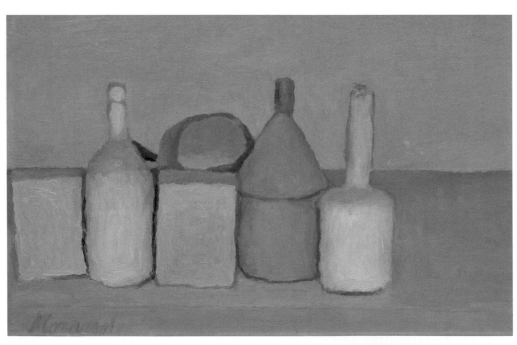

《靜物》，義大利，喬治 · 莫蘭迪

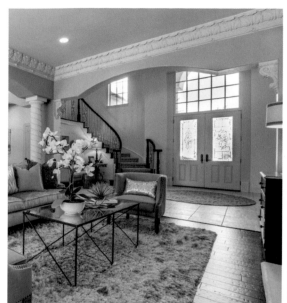

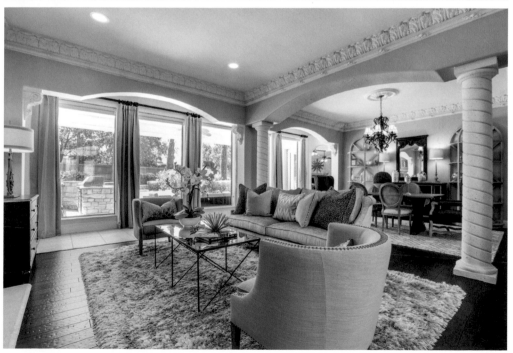

NCS S 0520-Y10R
PANTONE12-0806 TPX
C:16 M:14 Y:47 K:0
R:228 G:218 B:152

NCS S 2060-Y70R
PANTONE17-1540 TPX
C:40 M:74 Y:82 K:3
R:166 G:88 B:58

NCS S 6020-R80B
PANTONE19-3919 TPX
C:84 M:74 Y:65 K:38
R:44 G:55 B:62

NCS S 6020-B70G
PANTONE18-5418 TPX
C:84 M:61 Y:80 K:31
R:43 G:74 B:58

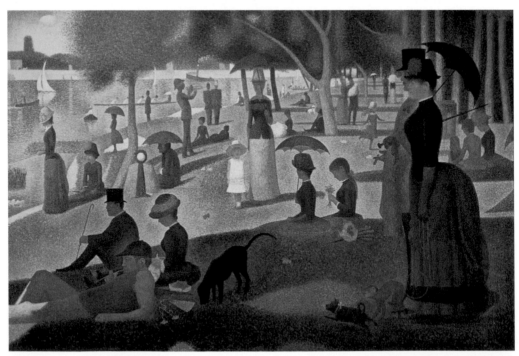

《大碗島的星期天下午》（Un dimanche après-midi à l'Île de la Grande Jatte），法國，秀拉

NCS S 3040-Y
PANTONE16-0847 TPX
C:44 M:48 Y:90 K:0
R:160 G:133 B:55

NCS S 1020-Y80R
PANTONE12-1207 TPX
C:22 M:40 Y:45 K:0
R:204 G:163 B:135

NCS S 1080-Y80R
PANTONE17-1562 TPX
C:40 M:86 Y:100 K:5
R:162 G:64 B:35

NCS S 7502-R
PANTONE19-3905 TPX
C:76 M:72 Y:76 K:46
R:55 G:52 B:46

《瓷國公主》（The princess from the Land of Porcelain）局部，美國，詹姆斯 · 惠斯勒

NCS S 4550-R70B
PANTONE19-3864 TPX
C:100 M:100 Y:63 K:36
R:0 G:11 B:68

NCS S 3050-R80R
PANTONE18-4043 TPX
C:90 M:74 Y:41 K:0
R:41 G:77 B:116

NCS S 0520-Y20R
PANTONE13-0917 TPX
C:18 M:29 Y:51 K:19
R:221 G:189 B:133

NCS S 0502-Y50R
PANTONE11-0604 TPX
C:0 M:2 Y:10 K:0
R:255 G:251 B:236

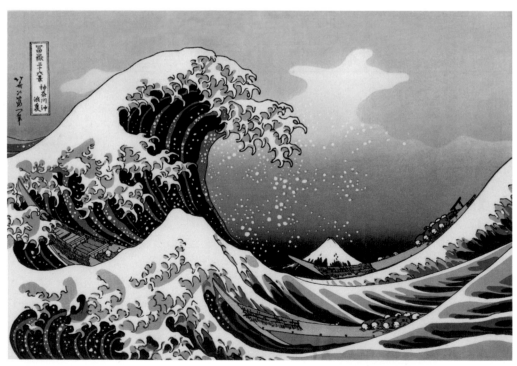

《神奈川衝浪裏》，日本，葛飾北齋

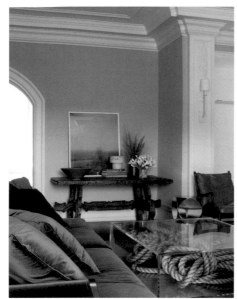

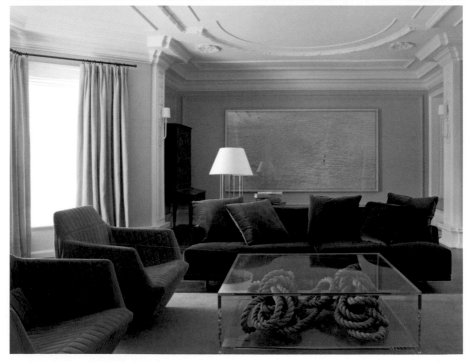

# 3.2 大自然教給你的色彩搭配方案

NCS S 1020-B10G
PANTONE14-4809 TPX
C:34 M:0 Y:16 K:0
R:179 G:221 B:220

NCS S 2020-R50B
PANTONE15-3817 TPX
C:33 M:35 Y:4 K:0
R:181 G:167 B:203

NCS S 1050-G40Y
PANTONE14-0244 TPX
C:43 M:18 Y:86 K:0
R:170 G:188 B:64

NCS S 2060-R20B
PANTONE17-2036 TPX
C:34 M:86 Y:42 K:0
R:177 G:64 B:102

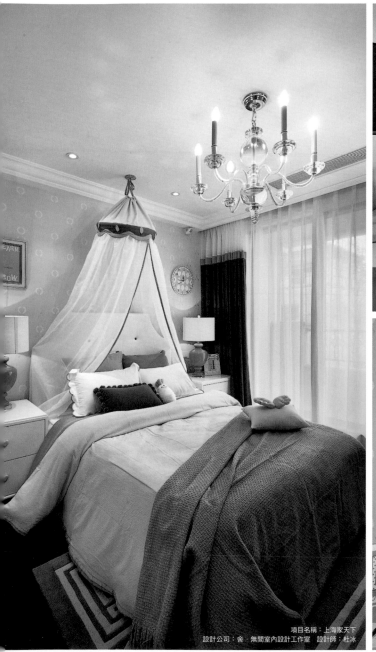

項目名稱：上海家天下
設計公司：舍‧無間室內設計工作室　設計師：杜冰

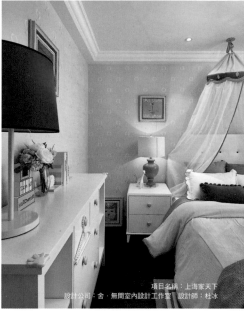

項目名稱：上海家天下
設計公司：舍‧無間室內設計工作室　設計師：杜冰

項目名稱：上海家天下
設計公司：舍‧無間室內設計工作室　設計師：杜冰

NCS S 1015-R80B
PANTONE13-4103 TPX
C:14 M:4 Y:4 K:0
R:226 G:238 B:244

NCS S 1030-R90B
PANTONE14-4313 TPX
C:34 M:9 Y:6 K:0
R:180 G:215 B:237

NCS S 2040-Y10R
PANTONE14-1036 TPX
C:26 M:39 Y:73 K:0
R:205 G:165 B:85

NCS S 3040-Y20R
PANTONE16-1139 TPX
C:36 M:54 Y:83 K:0
R:183 G:131 B:63

設計公司：尚舍一屋　設計師：蘇醒

NCS S 4550-R70B
PANTONE19-3864 TPX
C:100 M:100 Y:63 K:36
R:0 G:11 B:68

NCS S 4550-Y90R
PANTONE19-1629 TPX
C:63 M:91 Y:87 K:58
R:67 G:22 B:22

NCS S 1000-N
PANTONE12-4306 TPX
C:0 M:0 Y:2 K:6
R:245 G:245 B:243

NCS S 4030-Y70R
PANTONE18-1235 TPX
C:59 M:71 Y:77 K:24
R:110 G:76 B:59

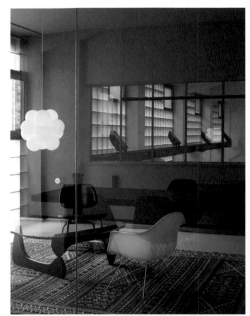

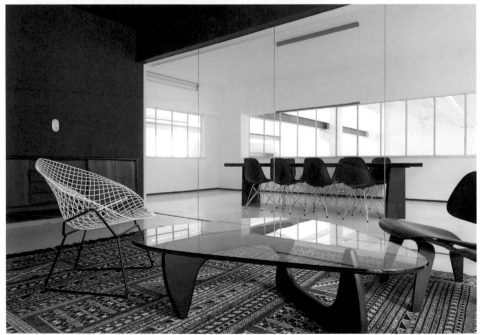

NCS S 6030-R80B
PANTONE19-4050 TPX
C:100 M:90Y:51 K:20
R:16 G:48 B:86

NCS S 2050-R90B
PANTONE16-4427 TPX
C:65 M:18 Y:27 K:0
R:89 G:174 B:189

NCS S 1000-N
PANTONE12-4306 TPX
C:0 M:0 Y:2 K:6
R:245 G:245 B:243

NCS S 5030-G90Y
PANTONE17-2036 TPX
C:66 M:56 Y:94 K:15
R:101 G:102 B:51

攝影 張昕婕

NCS S 2002-Y50R
PANTONE13-0002 TPX
C:18 M:22 Y:26 K:0
R:218 G:203 B:188

NCS S 7010-Y70R
PANTONE19-1218 TPX
C:65 M:74 Y:90 K:45
R:77 G:53 B:33

NCS S 2030-R90B
PANTONE15-4005 TPX
C:45 M:25 Y:23 K:0
R:155 G:178 B:188

NCS S 4040-B10G
PANTONE18-4528 TPX
C:84 M:54 Y:56 K:6
R:45 G:104 B:108

攝影：張昕暐

NCS S 2020-R80B
PANTONE14-4112 TPX
C:38 M:27 Y:16 K:0
R:173 G:179 B:198

NCS S 8500-N
PANTONE19-3908 TPX
C:80 M:75 Y:76 K:53
R:44 G:43 B:41

NCS S 2020-Y10R
PANTONE14-0721 TPX
C:32 M:31 Y:61 K:0
R:192 G:174 B:112

NCS S 5040-G90Y
PANTONE17-0836 TPX
C:67 M:63 Y:100 K:29
R:90 G:79 B:0

NCS S 0580-Y
PANTONE13-0758 TPX
C:5 M:20 Y:88 K:0
R:244 G:206 B:31

NCS S 4040-B
PANTONE18-4320 TPX
C:83 M:57 Y:51 K:4
R:52 G:99 B:111

NCS S 4050-Y80R
PANTONE18-1343 TPX
C:55 M:81 Y:100 K:35
R:104 G:53 B:26

NCS S 6030-R80B
PANTONE19-3939 TPX
C:96 M:85 Y:60 K:37
R:14 G:43 B:64

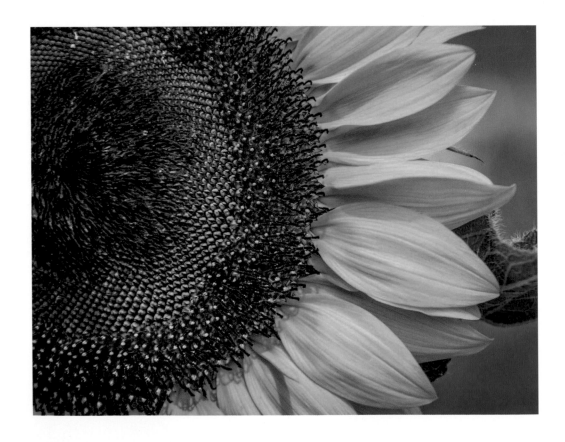

NCS S 8500-N
PANTONE14-1036 TPX
C:96 M:90 Y:76 K:68
R:4 G:14 B:25

NCS S 0580-Y
PANTONE13-0758 TPX
C:5 M:20 Y:88 K:0
R:244 G:206 B.31

NCS S 2040-R
PANTONE17-2625 TPX
C:24 M:62 Y:11 K:0
R:207 G:126 B:171

NCS S 3560-G40Y
PANTONE16-0532 TPX
C:69 M:49 Y:100 K:9
R:97 G:114 B:25

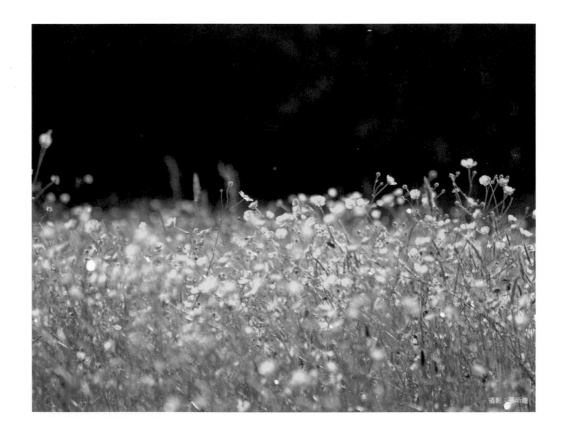

攝影：蔡昕縭

NCS S 2502-B
PANTONE14-4503 TPX
C:4 M:0 Y:0 K:35
R:185 G:189 B:191

NCS S 8502-R
PANTONE19-0915 TPX
C:76 M:74 Y:75 K:49
R:54 G:48 B:45

NCS S 1020-Y60R
PANTONE13-0947 TPX
C:24 M:49 Y:94 K:0
R:209 G:149 B:31

NCS S 5040-Y50R
PANTONE18-1142 TPX
C:52 M:76 Y:100 K:22
R:126 G:71 B:31

攝影：張昕婕

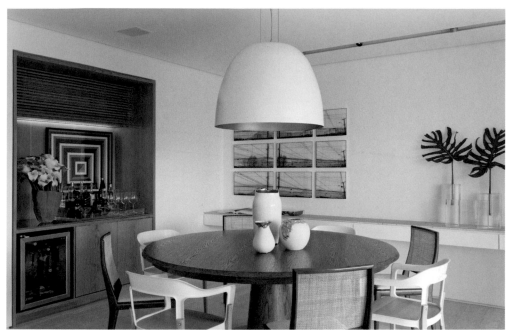

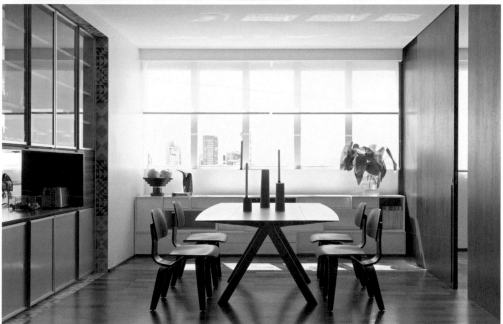

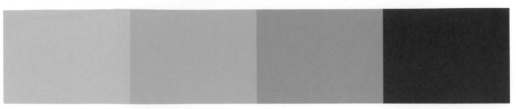

NCS S 1515-B20G
PANTONE12-4607 TPX
C:38 M:15 Y:33 K:0
R:172 G:198 B:179

NCS S 2020-G20Y
PANTONE14-6316 TPX
C:42 M:13 Y:55 K:0
R:168 G:197 B:136

NCS S 2030-Y
PANTONE14-0826 TPX
C:33 M:32 Y:78 K:0
R:192 G:172 B:76

NCS S 7020-B90G
PANTONE19-5414 TPX
C:84 M:61 Y:87 K:36
R:38 G:72 B:49

NCS S 3050-B20G
PANTONE17-4728 TPX
C:79 M:41 Y:38 K:0
R:51 G:131 B:150

NCS S 1040-B80G
PANTONE14-5714 TPX
C:49 M:0 Y:37 K:0
R:141 G:216 B:187

NCS S 2020-Y30R
PANTONE13-1015 TPX
C:26 M:35 Y:50 K:0
R:202 G:172 B:132

NCS S 8505-R20B
PANTONE19-3903 TPX
C:77 M:75 Y:75 K:51
R:51 G:45 B:43

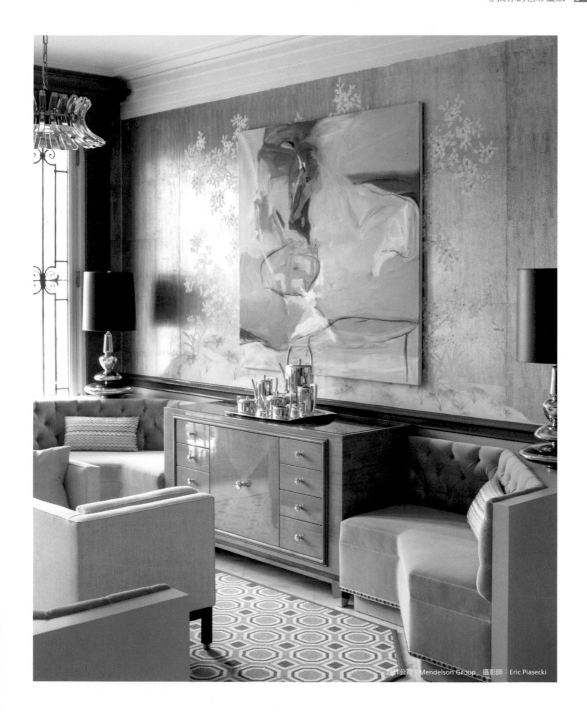

設計公司：Mendelson Group　攝影師：Eric Piasecki

NCS S 0603-Y60R
PANTONE11-0604 TPX
C:3 M:4 Y:14 K:0
R:252 G:247 B:228

NCS S 1515-Y40R
PANTONE13-1011 TPX
C:11 M:26 Y:48 K:0
R:235 G:199 B:141

NCS S 3020-G60Y
PANTONE14-0418 TPX
C:34 M:27 Y:62 K:0
R:188 G:181 B:114

NCS S 4040-Y80R
PANTONE18-1343 TPX
C:38 M:68 Y:66 K:0
R:177 G:104 B:84

NCS S 0510-R80B
PANTONE12-4609 TPX
C:17 M:4 Y:7 K:0
R:220 G:236 B:239

NCS S 1515-Y50R
PANTONE12-1011 TPX
C:14 M:32 Y:45 K:0
R:228 G:187 B:144

NCS S 7020-G
PANTONE18-5616 TPX
C:81 M:60 Y:89 K:34
R:49 G:75 B:48

NCS S 2040-R60B
PANTONE16-3823 TPX
C:42 M:50 Y:11 K:0
R:168 G:139 B:183

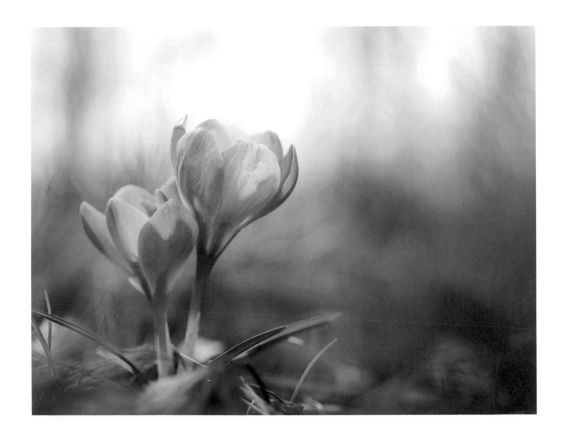

NCS S 1015-R
PANTONE13-1408 TPX
C:3 M:19 Y:8 K:0
R:248 G:221 B:223

NCS S 2030-Y50R
PANTONE14-1230 TPX
C:0 M:48 Y:61 K:0
R:254 G:164 B:99

NCS S 0530-R90B
PANTONE14-4313 TPX
C:40 M:11 Y:13 K:0
R:166 G:205 B:221

NCS S 8010-Y90R
PANTONE19-1518 TPX
C:69 M:78 Y:83 K:53
R:63 G:42 B:33

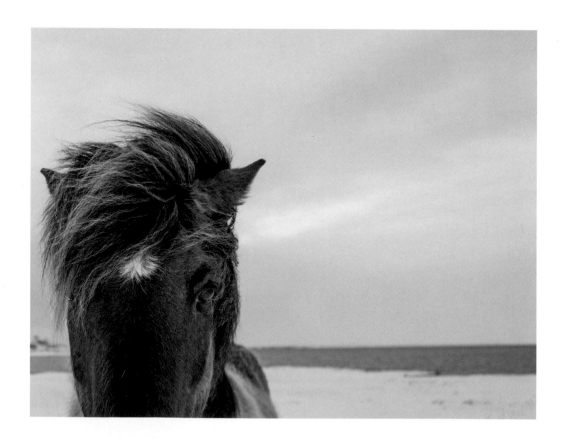

NCS S 4010-R70B
PANTONE12-4609 TPX
C:56 M:47 Y:23 K:0
R:132 G:135 B:166

NCS S 0505-R90B
PANTONE12-4306 TPX
C:5 M:0 Y:0 K:0
R:245 G:250 B:254

NCS S 6530-G10Y
PANTONE18-5616 TPX
C:89 M:66 Y:100 K:55
R:11 G:49 B:13

NCS S 1050-Y70R
PANTONE15-1340 TPX
C:22 M:63 Y:67 K:0
R: 209 G:121 B:84

# 3.3 生活中的色彩搭配方案

NCS S 8010-Y50R
PANTONE19-1213 TPX
C:56 M:70 Y:74 K:16
R:124 G:83 B:67

NCS S 4030-Y30R
PANTONE16-1336 TPX
C:18 M:34 Y:62 K:0
R:221 G:180 B:108

NCS S 6020-Y30R
PANTONE18-1033 TPX
C:46 M:54 Y:70 K:0
R:160 G:126 B:87

NCS S 3010-Y70R
PANTONE16-1509 TPX
C:21 M:30 Y:36 K:0
R:221 G:186 B:162

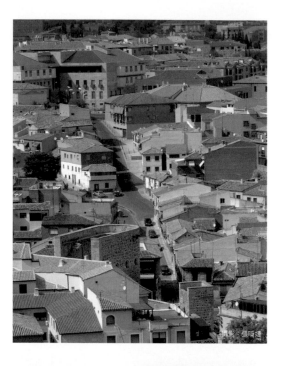

攝影：張昕婕

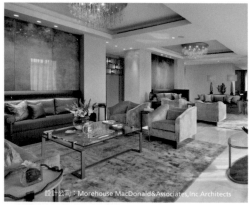

設計公司：Morehouse MacDonald&Associates,Inc.Architects

設計公司：New Design Porte

NCS S 4005-G80Y
PANTONE13-4809 TPX
C:30 M:26Y:43 K:0
R:194 G:185 B:151

NCS S 1002-Y50R
PANTONE13-0002 TPX
C:0 M:3 Y:10 K:7
R:244 G:237 B:225

NCS S 2050-Y
PANTONE14-0740 TPX
C:29 M:37 Y:84 K:0
R:201 G:166 B:59

NCS S 9000-N
PANTONE19-5708 TPX
C:87 M:85 Y:82 K:73
R:16 G:13 B:15

攝影：張昕婕

NCS S 2020-B
PANTONE14-4313 TPX
C:42 M:18 Y:18 K:0
R:163 G:193 B:204

NCS S 5010-R30B
PANTONE17-1605 TPX
C:48 M:49 Y:45 K:0
R:151 G:133 B:129

NCS S 8502-R
PANTONE19-1111 TPX
C:69 M:71 Y:63 K:22
R:91 G:74 B:77

NCS S 5030-R
PANTONE19-1726 TPX
C:51 M:88 Y:68 K:14
R:137 G:57 B:68

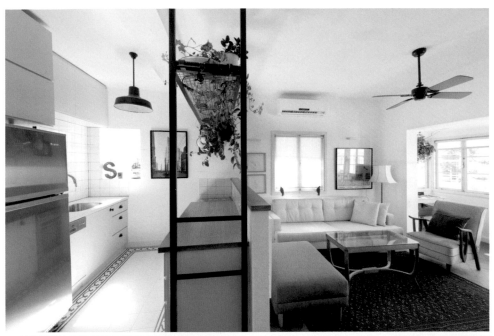

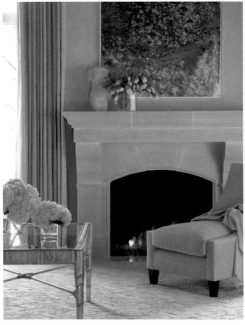

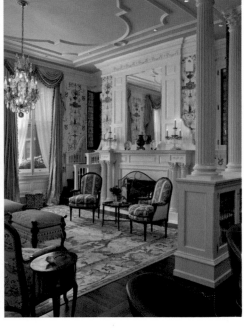

NCS S 1050-B
PANTONE16-4530 TPX
C:68 M:34 Y:13 K:0
R:88 G:151 B:198

NCS S 1005-R20B
PANTONE15-3508 TPX
C:21 M:23 Y:24 K:0
R:211 G:197 B:188

NCS S 3550-G10Y
PANTONE16-6138 TPX
C:88 M:51 Y:100 K:17
R:18 G:99 B:47

NCS S 2050-Y50R
PANTONE16-1346 TPX
C:38 M:74 Y:89 K:2
R:176 G:92 B:49

攝影：張昕婕

NCS S 0500-N
PANTONE11-0601 TPX
C:6 M:4 Y:4 K:0
R:242 G:244 B:244

NCS S 1020-R90B
PANTONE15-4105 TPX
C:25 M:8 Y:0 K:0
R:190 G:220 B:242

NCS S 6502-R
PANTONE17-1500 TPX
C:64 M:61 Y:69 K:13
R:107 G:96 B:79

NCS S 7020-G10Y
PANTONE19-0415 TPX
C:83 M:67 Y:94 K:52
R:36 G:51 B:29

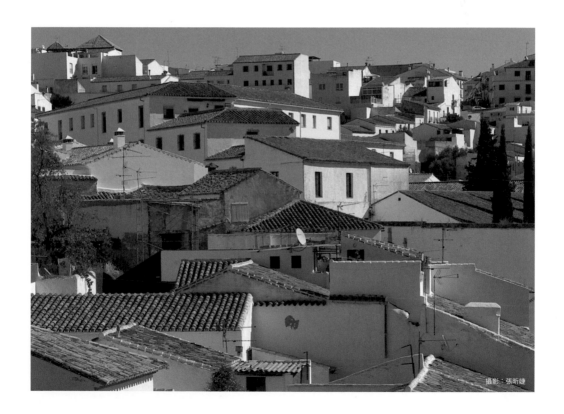

攝影：張昕婕

NCS S 1005-Y80R
PANTONE13-4103 TPX
C19: M:27 Y:30 K:0
R:216 G:193 B:175

NCS S 3020-Y30R
PANTONE16-1334 TPX
C:31 M:41 Y:58 K:0
R:191 G:157 B:113

NCS S 1580-Y90R
PANTONE18-1664 TPX
C:41 M:100 Y:100 K:6
R:170 G:2 B:3

NCS S 5000-N
PANTONE17-1501 TPX
C:62 M:56 Y:58 K:3
R:117 G:112 B:104

NCS S 2050-B10G
PANTONE14-1036 TPX
C:72 M:28 Y:38 K:0
R:71 G:154 B:161

NCS S 2040-G50Y
PANTONE15-0332 TPX
C:41 M:17 Y:73 K:0
R:173 G:191 B:96

NCS S 3000-N
PANTONE15-4203 TPX
C:0 M:1 Y:3 K:29
R.203 G:202 B:200

NCS S 7010-R90B
PANTONE18-3910 TPX
C:80 M:69 Y:66 K:31
R:57 G:67 B:69

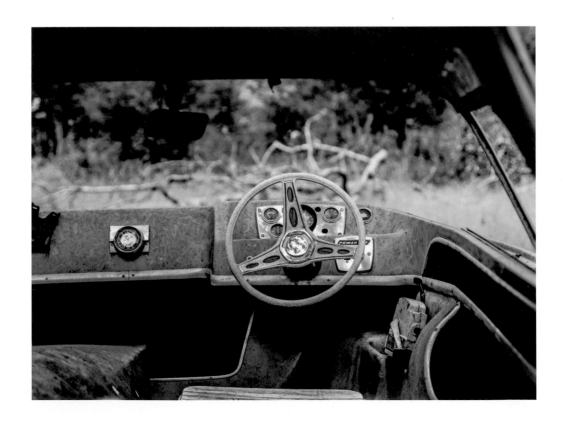

NCS S 2050-Y90R
PANTONE13-4103 TPX
C:52 M:78 Y:79 K:20
R:128 G:70 B:56

NCS S 1030-Y30R
PANTONE14-4313 TPX
C:17 M:34 Y:61 K:0
R:224 G:180 B:110

NCS S 2050-B10G
PANTONE14-1036 TPX
C:72 M:28 Y:38 K:0
R:71 G:154 B:161

NCS S 5010-G90Y
PANTONE16-1139 TPX
C:64 M:55 Y:64 K:6
R:111 G:111 B:94

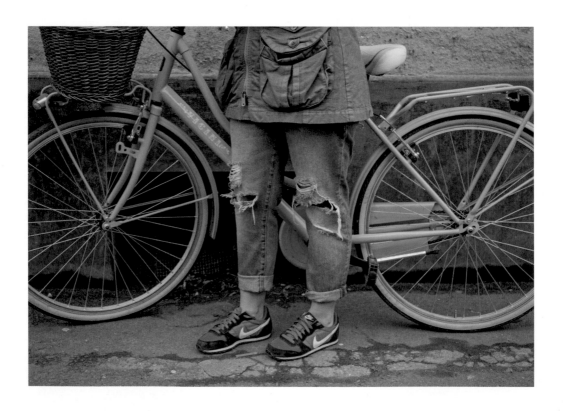

NCS S 3000-N
PANTONE14-4203 TPX
C:20 M:19Y:15 K:0
R:212 G:205 B:207

NCS S 3040-Y20R
PANTONE17-1047 TPX
C:52 M:61 Y:95 K:9
R:140 G:104 B:46

NCS S 1070-Y10R
PANTONE14-0755 TPX
C:19 M:23 Y:93 K:0
R:226 G:197 B:0

NCS S 1060-Y50R
PANTONE16-1338 TPX
C:37 M:77 Y:100 K:2
R:180 G:85 B:19

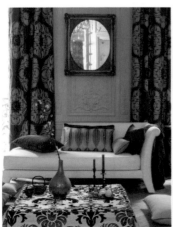

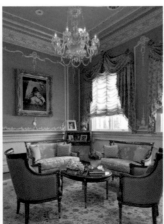

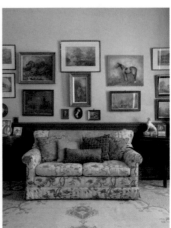

NCS S 7020-R90B
PANTONE19-4027 TPX
C:82 M:71 Y:67 K:36
R:50 G:60 B:63

NCS S 5020-R50B
PANTONE18-3513 TPX
C:67 M:69 Y:56 K:11
R:102 G:84 B:94

NCS S 3040-G80Y
PANTONE15-0636 TPX
C:49 M:38 Y:94 K:0
R:155 G:150 B:47

NCS S 2002-G
PANTONE14-4103 TPX
C:27 M:16 Y:33 K:0
R:206 G:201 B:179

NCS S 7005-B80G
PANTONE18-5105 TPX
C:76 M:66 Y:79 K:39
R:60 G:65 B:61

NCS S 0500-N
PANTONE11-0601 TPX
C:6 M:4 Y:4 K:0
R:242 G:244 B:244

NCS S 1020-Y10R
PANTONE13-0915 TPX
C:14 M:20 Y:50 K:0
R:231 G:208 B:145

NCS S 5020-Y80R
PANTONE18-1320 TPX
C:55 M:63 Y:66 K:7
R:132 G:101 B:85

NCS S 2010-R40B
PANTONE14-3903 TPX
C:17 M:27 Y:18 K:0
R:218 G:194 B:196

NCS S 4010-G10Y
PANTONE14-6312 TPX
C:50 M:34 Y:53 K:0
R:146 G:157 B:128

NCS S 4030-B
PANTONE17-4123 TPX
C:72 M:48 Y:45 K:0
R:88 G:122 B:132

NCS S 1060-Y70R
PANTONE16-1442 TPX
C:22 M:76 Y:79 K:0
R:209 G:93 B:59

NCS S 2502-B
PANTONE14-4103 TPX
C:21 M:23 Y:22 K:0
R:210 G:197 B:191

NCS S 2030-G20Y
PANTONE15-6317 TPX
C:41 M:18 Y:53 K:0
R:169 G:189 B:138

NCS S 5040-G20Y
PANTONE17-6333 TPX
C:71 M:50 Y:83 K:9
R:91 G:112 B:70

NCS S 2030-R10B
PANTONE14-2305 TPX
C:17 M:51 Y:35 K:0
R:220 G:149 B:145

NCS S 3005-Y50R
PANTONE15-4503 TPX
C:0 M:10 Y:20 K:40
R:179 G:167 B:149

NCS S 5030-Y20R
PANTONE17-1036 TPX
C:54 M:60 Y:86 K:9
R:134 G:105 B:59

NCS S 7020-Y60R
PANTONE19-1230 TPX
C:63 M:80 Y:88 K:49
R:76 G:42 B:29

NCS S 9000-N
PANTONE19-4006 TPX
C:87 M:85 Y:82 K:73
R:16 G:13 B:15

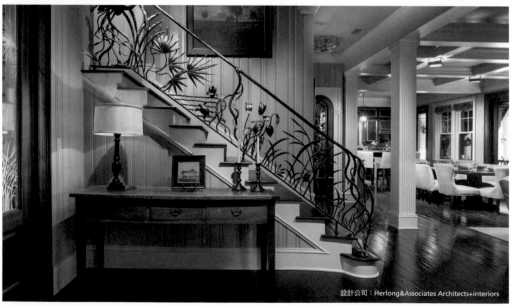

設計公司：Herlong&Associates Architects+interiors

NCS S 0580-Y60R
PANTONE16-1462 TPX
C:26 M:82 Y:100 K:0
R:192 G:76 B:29

NCS S 0585-Y20R
PANTONE14-0957 TPX
C:3 M:33 Y:84 K:0
R.243 G.183 D:50

NCS S 0603-Y80R
PANTONE12-1106 TPX
C:5 M:7 Y:8 K:0
R:245 G:239 B:234

NCS S 0515-R90B
PANTONE11-4601 TPX
C:9 M:4 Y:0 K:0
R:236 G:242 B:250

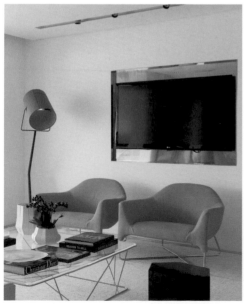

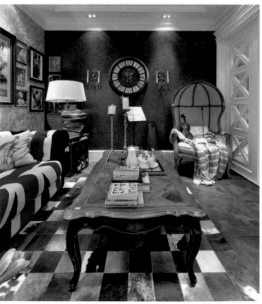

NCS S 3010-Y80R
PANTONE16-1703 TPX
C:26 M:33 Y:35 K:0
R:200 G:176 B:160

NCS S 3050-R40B
PANTONE18-3331 TPX
C:70 M:99 Y:31 K:0
R:112 G:37 B:114

NCS S 7005-R80B
PANTONE18-3910 TPX
C:25 M:10 Y:0 K:80
R:67 G:73 B:83

NCS S 9000-N
PANTONE19-4006 TPX
C:87 M:85 Y:82 K:73
R:16 G:13 B:15

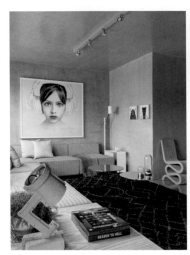

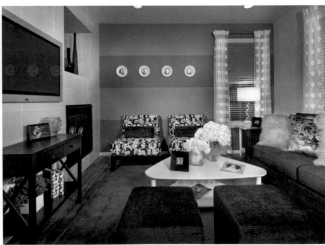

NCS S 0510-B10G
PANTONE12-4607 TPX
C:21 M:6 Y:16 K:0
R:213 G:229 B:220

NCS S 1515-R
PANTONE12-1206 TPX
C:20 M:26 Y:24 K:0
R:213 G:193 B:185

NCS S 1060-Y80R
PANTONE17-1547 TPX
C:24 M:80 Y:80 K:0
R:206 G:84 B:56

NCS S 8505-R80B
PANTONE17-2036 TPX
C:83 M:85 Y:75 K:64
R:31 G:23 B:29

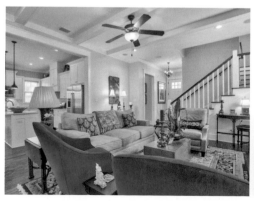

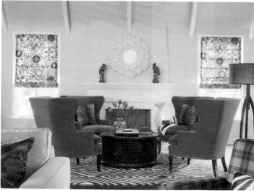

NCS S 4550-Y60R
PANTONE18-1346 TPX
C:55 M:78 Y:84 K:28
R:110 G:62 B:46

NCS S 2040-Y70R
PANTONE16-1338 TPX
C:28 M:60 Y:71 K:0
R:191 G:121 B:79

NCS S 0510-Y40R
PANTONE12-0704 TPX
C:6 M:18 Y:28 K:0
R:244 G:219 B:189

NCS S 4005-G20Y
PANTONE17-0610 TPX
C:52 M:41 Y:46 K:0
R:139 G:142 B:132

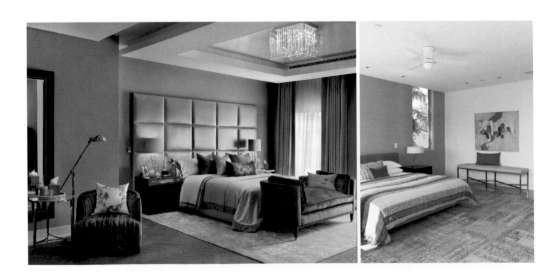

NCS S 4030-R
PANTONE18-1314 TPX
C:56 M:67 Y:67 K:11
R:127 G:90 B:78

NCS S 1030-Y70R
PANTONE14-1224 TPX
C:15 M:38 Y:50 K:0
R:220 G:170 B:127

NCS S 3502-B
PANTONE15-4101 TPX
C:36 M:29 Y:27 K:0
R:175 G:175 B:175

NCS S 3050-R80R
PANTONE18-4043 TPX
C:90 M:74 Y:41 K:0
R:41 G:77 B:116

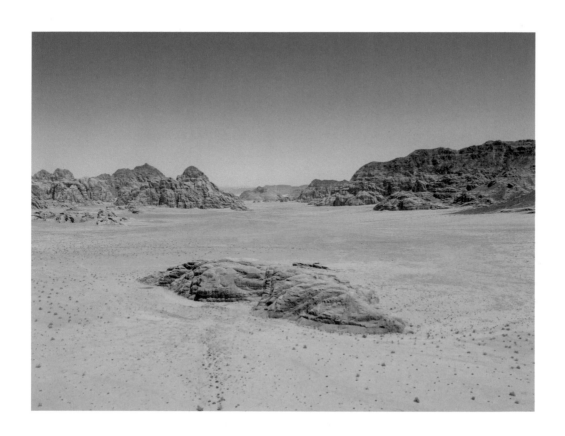

NCS S 8010-R90B
PANTONE19-3925 TPX
C:94 M:81 Y:74 K:60
R:6 G:29 B:35

NCS S 3050-B
PANTONE17-4336 TPX
C:90 M:59 Y:37 K:0
R:3 G:97 B:131

NCS S 3502-B
PANTONE15-4101 TPX
C:36 M:29 Y:27 K:0
R:175 G:175 B:175

NCS S 5030-Y80R
PANTONE18-1433 TPX
C:58 M:70 Y:79 K:22
R:112 G:77 B:57

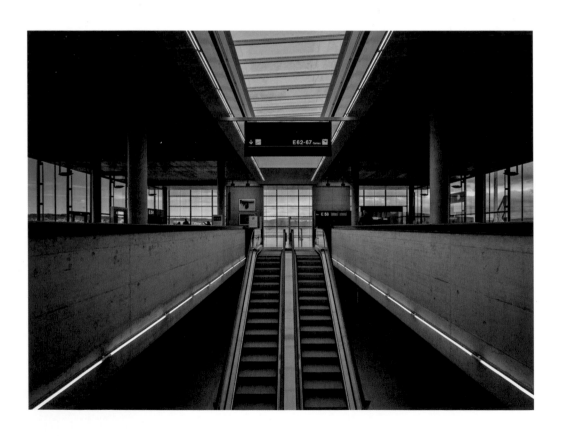

NCS S 9000-N
PANTONE19-4007 TPX
C:83 M:82 Y:89 K:72
R:24 G:18 B:11

NCS S 3040-Y30R
PANTONE16-1054 TPX
C:38 M:58 Y:89 K:0
R:172 G:119 B:52

NCS S 1015-Y50R
PANTONE12-0813 TPX
C:14 M:23 Y:45 K:0
R:225 G:199 B:148

NCS S 2005-Y20R
PANTONE12-0105 TPX
C:27 M:23 Y:37 K:0
R:197 C:100 B:162

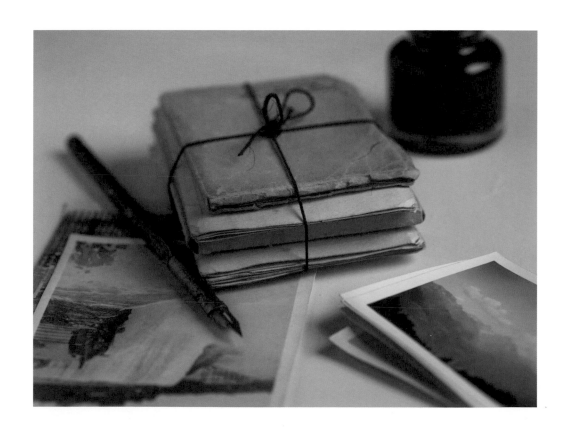

## 色彩與風格

潮流易逝，風格永存

—— 可可 · 香奈兒

在室內環境中，通過色彩組合所營造出的氛圍，
基本上就已經能夠確定風格的基調。而對時下流
行「風格」的認知偏差，往往成為設計師與業主
之間溝通的障礙。本章將對當下流行的風格做概
括性的溯源，總結各種風格的典型色彩搭配特徵，
便於讀者在實踐時更靈活地操作。

# 4.1 色彩塑造風格

對於室內風格的定義，似乎總是沒有特別清晰的概念，如果我們將空間設計看成時尚的表達，那麼正如時尚（服裝）風格一樣，只要能夠表現出鮮明的審美特徵，並且讓人們接受這種審美，那麼「風格」就成立了。如果情感表達是審美的要素，那麼色彩對於情感表達則具有決定性的作用。通過「色彩語言形象座標」，我們認識到空間的不同氛圍和情緒由不同的色彩組合來決定，所以說「色彩塑造風格」也不為過。

室內風格主要體現在地面、牆面、天花的處理方式和傢具、燈具、配飾的款式，但色彩往往能夠突破固有風格，重塑空間。

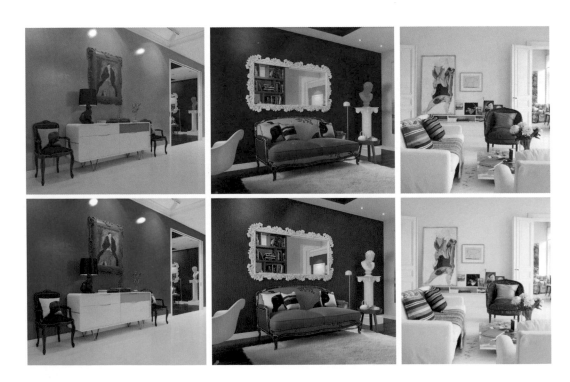

# 4.2 流行風格溯源及色彩體系

構成風格的主要元素除色彩之外，主要體現在傢具的款式、壁紙布藝的圖案以及室內的裝飾線條上。
而當下的流行風格幾乎都源自以下幾種風格：巴洛克風格、洛可可風格、新古典主義風格、裝飾藝術
風格（ART DECO）、現代主義風格。

## 巴洛克風格

巴洛克風格流行於 17 ～ 18 世紀歐洲的宗教建築和宮廷中。在巴洛克風格中，無論是建築外立面還是建
築室內結構，都體現為大量的圓弧曲面。巴洛克風格的建築內部，更是充斥著宏大誇張的曲線，貼金鑲
銀和大理石的運用是巴洛克時期建築室內的主要裝飾手段，因此，巴洛克式的室內裝飾成為一種極富男
性化的富麗堂皇的代表，體現出一種宏大敘事的「豪門」風尚。

巴洛克風格色彩體系

金色、銀色、大紅色、皇室藍是巴洛克風格中最常見的顏色組合,這樣的顏色組合也最能體現奢華之風,如果想營造更奢華的氛圍,可以加入華麗的紫色做搭配。在當代的巴洛克風格室內設計中,為了符合現代人的審美,往往以更加簡約的色彩呈現。金色、淡雅的紫色、柔和的藍灰色與淺棕色調,結合巴洛克式的傢具,奢華且柔美的氣氛便不難呈現。

設計公司:Eagle Luxury Properties

NCS S 0510-Y40R
PANTONE12-0704 TPX
C:6 M:18 Y:28 K:0
R:244 G:219 B:189

NCS S 2502-R
PANTONE14-4002 TPX
C:0 M:5 Y:5 K:27
R:206 G:200 B:197

NCS S 0515-B
無
C:17 M:3 Y:5 K:0
R:220 G:237 B:244

NCS S 3010-Y30R
PANTONE15-1215 TPX
C:26 M:31 Y:45 K:0
R:201 G:180 B:144

**以現代審美調和後的巴洛克風格用色,彩度降低**

## 洛可可風格

洛可可風格可以說是「女性化的巴洛克風格」。18 世紀氣勢雄偉的巴洛克風格逐漸被華麗纖巧的洛可可風格取代，洛可可風格是對巴洛克風格的延續和反叛，是一種非理性的設計，洛可可式傢具精緻而偏於繁瑣，將巴洛克的奢華推向極端，吸收並誇大了曲面多變的流動感，以複雜的波浪曲線模仿貝殼、岩石的外形，添加了巴洛克所沒有的如女性般的柔美，有意地追求超越自然的、矯揉造作的和經過詩意化修飾的東西，強調使用的輕便與舒適，正是這種「創造性的破壞」形成了具有濃厚浪漫主義色彩的新風格。

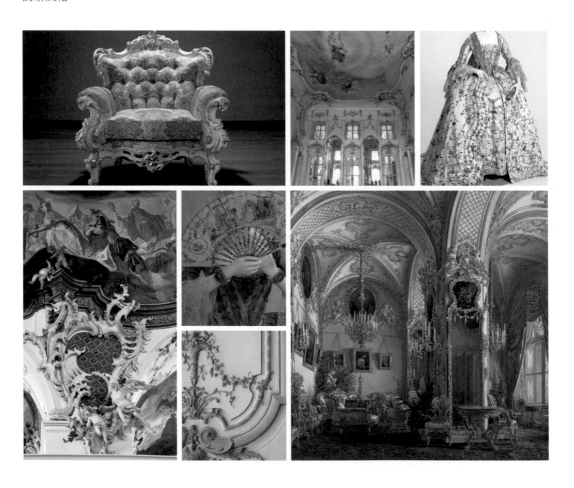

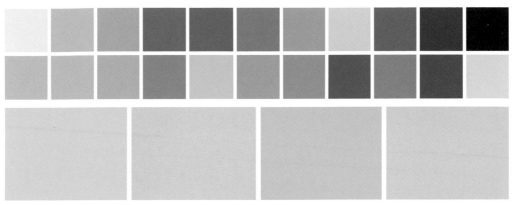

洛可可風格色彩體系

巴洛克風格中的大紅與皇室藍，到了洛可可時期變成了粉藍與粉紅，金色和銀色依然是洛可可風格的
關鍵顏色。洛可可的纖細柔和，最適合由粉嫩的顏色組合而成。

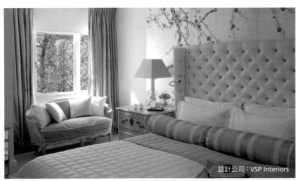

設計公司：VSP Interiors

NCS S 1020-Y70R
PANTONE13-1405 TPX
C:10 M:27 Y:25 K:10
R:235 G:199 B:185

NCS S 0515-R60B
PANTONE14-3911 TPX
C:16 M:22 Y:11 K:0
R:221 G:204 B:212

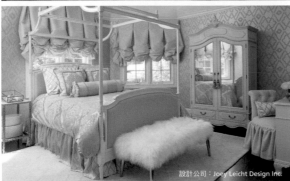

設計公司：Joey Leicht Design Inc.

NCS S 1020-R90B
PANTONE15-4105 TPX
C:25 M:8 Y:0 K:0
R:190 G:220 B:242

NCS S 1015-Y50R
PANTONE12-0911 TPX
C:1 M:25 Y:29 K:0
R:252 G:210 B:181

**洛可可風格配色適合展現柔美的空間氣氛**

## 新古典主義風格

新古典主義也是經常被提起的一種空間風格。真正的新古典主義出現於洛可可風格之後，18世紀中葉義大利地區龐貝古城的考古發掘，為歐洲的宮廷帶來一股追逐古希臘、古羅馬風格的風潮，建築、繪畫、室內設計、服裝服飾、生活方式等方方面面均受到古希臘古羅馬的影響。

無論是繪畫、建築立面還是室內設計，新古典主義最大的特點就是構圖的穩定性和簡潔感。新古典主義的室內往往會看到優雅的石膏線板、古希臘古羅馬式的傢具、裝飾性的柱式以及無彩色的人物雕像。

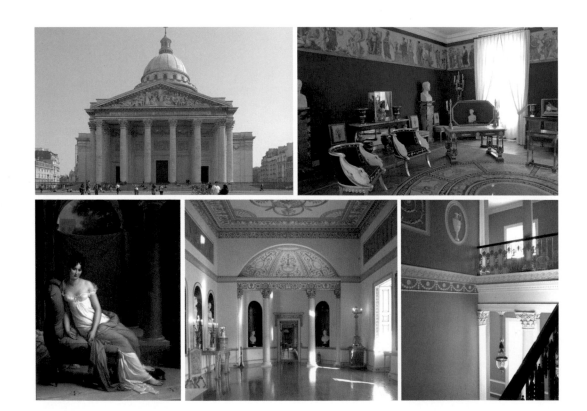

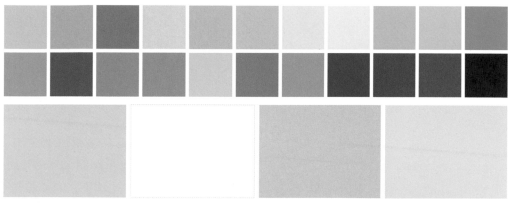

<p style="text-align:center">新古典風格色彩體系</p>

「亞當風格」是新古典主義風格的傑出代表，色彩以淺藍、淺綠與白色石膏線板的搭配為主要特點，現在流行的美式風格，也有這類新古典主義的表現。新古典主義風格的室內裝飾在構圖上力求穩定和對稱，色彩總是穩重而靜謐。

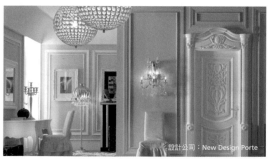

設計公司：New Design Porte

NCS S 1502-Y50R
PANTONE12-0404 TPX
C:0 M:4 Y:10 K:17
R:225 G:220 B:208

NCS S 1515-B80G
PANTONE12-5406 TPX
C:23 M:4 Y:19 K:0
R:209 G:229 B:216

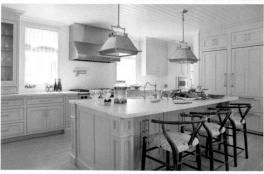

NCS S 1010-B80G
PANTONE13-4804 TPX
C:10 M:1 Y:0 K:10
R:219 G:230 B:236

NCS S 0500-N
PANTONE11-4800 TPX
C:0 M:0 Y:1 K:1
R:254 G:253 B:253

## 裝飾藝術風格（ART DECO）

裝飾藝術風格也是近年來被頻繁提及的風格。裝飾藝術風格風行於 1920 年代，工業革命將歐洲帶入機械複製時代，在經歷了粗糙的量產複製和過於強調手工之美的「新藝術」風格之後，歐洲終於在兩者這件找到了一條中間道路，這就是裝飾藝術風格。

扇形、放射狀、幾何、人字拼、麥穗，金色與黑色的搭配，是裝飾藝術風格的標誌性符號。裝飾藝術風格主張機械之美，因此在裝飾藝術風格中你可以看到大量的直線、對稱的幾何圖形，以及新材料的運用。

攝影：張昕婕

攝影：張昕婕

<div align="center">裝飾藝術風格色彩體系</div>

金色、銀色與黑色的組合構成裝飾藝術風格最主要的色彩特徵。孔雀藍、祖母綠以及其他藍綠色相的顏色，也是裝飾藝術風格中常見的顏色。在當代的裝飾藝術風格作品中，金色、銀色、黑色出現的頻率還是相當高的。

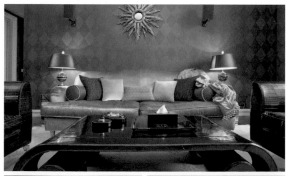

NCS S 2040-Y10R
PANTONE14-0936 TPX
C:27 M:36 Y:71 K:0
R:198 G:165 B:89

NCS S 3010-R40B
PANTONE14-3805 TPX
C:44 M:38 Y:37 K:0
R:159 G:153 B:150

Armani 家居 2016 新品

NCS S 8505-R20B
PANTONE19-1102 TPX
C:87 M:85 Y:82 K:73
R:16 G:12 B:14

NCS S 2570-Y40R
PANTONE16-1448 TPX
C:45 M:73 Y:100 K:9
R:149 G:85 B:35

## 現代主義風格

現代主義風格可能是最具辨識度的風格了，現代主義風格以功能為主導，沒有多餘的裝飾，建築的立面往往是一個方盒子，而室內也沒有過多的裝飾線條，表現出中性硬朗之感。

現代主義風格的室內色彩同樣順應這種簡潔、中性和硬朗的特質，因此往往表現為以黑、白、灰為主的無彩色搭配，或直白的中高彩度顏色搭配。北歐風、無印良品（MUJI）風，都可以説是現代主義在不同區域和品牌中的延伸體現。

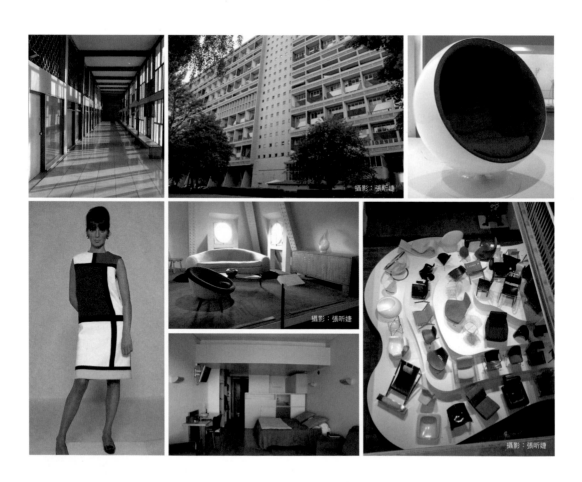

<p style="text-align:center">現代主義風格色彩體系</p>

黑、白、灰無彩色系構成現代主義的主要色調，常常以略帶一點色相的彩灰做搭配，淺木色也是現代主義風格中常見的色彩元素，鮮豔的紅、橙、黃、綠等顏色往往作為點綴色出現。

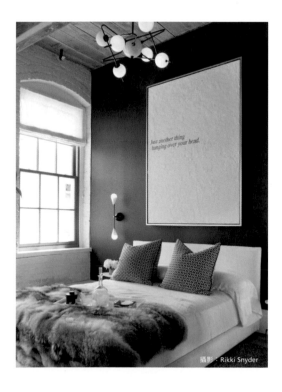

攝影：Rikki Snyder

NCS S 0500-N
PANTONE11-4800 TPX
C:0 M:0 Y:1 K:1
R:254 G:253 B:253

NCS S 2002-R
PANTONE14-4002 TPX
C:0 M:5 Y:5 K:27
R:206 G:200 B:197

NCS S 8505-R20B
PANTONE19-1102 TPX
C:87 M:85 Y:82 K:73
R:16 G:12 B:14

NCS S 1510-Y50R
PANTONE13-1015 TPX
C:16 M:25 Y:49 K:0
R:225 G:197 B:141

## 日式風格、北歐風格、現代中式風格

圖中所示分別為典型的北歐風格、日式風格以及
現代中式風格。讀者是不是感到難以區分呢？

在北歐風格與日式風格中都會應用到大量的淺木
色、淺灰色，讓人感覺難以區分。現代中式風格
中經常應用的淺灰色調，也讓人感到與日式風格
難以區分。那麼究竟如何透過細節營造不同風格
的室內空間呢？

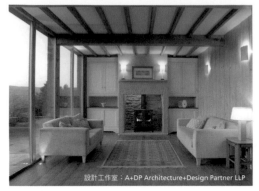

北歐風格

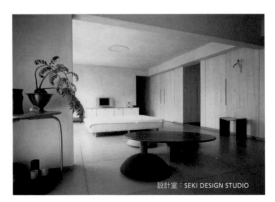

日式風格

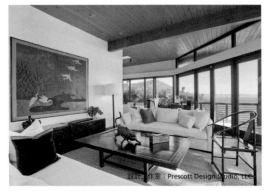

現代中式風格

日式風格關鍵字：

**綠植、借景、極簡傢具、淺木色、淺灰、空、禪意。**

「禪意」是日式風格的最大特徵。

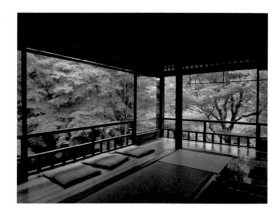

「禪意」在傳統日式空間中通過「留白」與「借景」來體現。在傳統日式空間中，所有物品都被收納隱藏起來，顯露在外的往往是空空的和室，僅保留必要的几案、坐墊來提示空間的實用功能，這就是空間中的「留白」。傳統日式空間也特別強調室內與室外自然環境的互動，將室外隨四季變化的自然色彩「借入」室內，與樸素的室內色彩形成對比。

傳統日式空間的「留白」以及與自然交流的訴求，在現代日式風格中都能夠得到體現。典型的現代日式風格，往往採用極簡主義的設計，在空間中也很少看到明顯的櫥櫃，只保留必要的傢具來體現空間的功能。直線是現代日式風格中唯一的形態特徵。現代日式風格的室內也常常能夠見到人造綠植景觀，而這種小型綠植景觀，依舊保持簡潔素雅之美。

在色彩上，現代日式風格主要以淺木色、白色、清水混凝土色為主。

北歐風格關鍵字：

淺白空間、幾何圖案、現代傢具、低彩度主色、
高彩度點綴。

北歐風格看似與日式風格很相似，均以淺木色、
白色、灰色為主，但北歐風格在表現形式上卻比
日式風格更豐富。

北歐風格特徵 1：黑白圖案、黑白組合。北歐風
格中的黑白組合，可以通過各種圖案來表達。

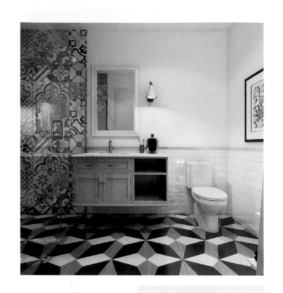

北歐風格特徵 2：白＋多彩紋樣。淺白的空間是北歐風格的主旋律，但淺白並非北歐風格的全部。典型
的北歐風格往往還會搭配多彩紋樣的地毯、靠墊等布藝作為點綴。

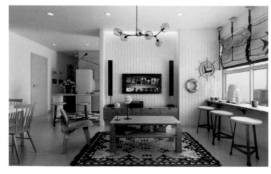 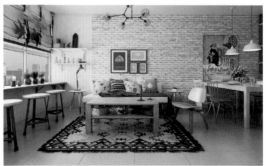

**北歐風格特徵 3：白 + 高彩度現代傢具、布藝。**在淺白的空間中置入少量高彩度、線條簡潔的北歐風格傢具，也是北歐風格常用的搭配手段。

設計工作室：ND architecture d'intérieur

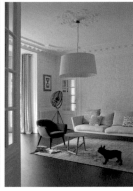

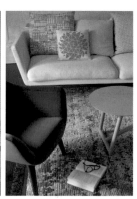

**北歐風格特徵 4：白 + 淺木色 + 淺灰 + 低彩度配飾。**即便整體色彩印象只有「淺白」二字，北歐風格的空間中，也存在著各種微妙的變化。這些細膩的變化來自於接近於灰色或白色的極低彩度的配飾，以及淺木色。

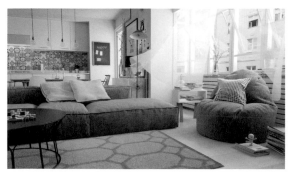

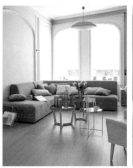

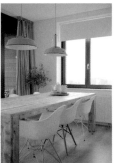

現代中式風格關鍵字：

黑白灰、無彩色、道、人文品味。

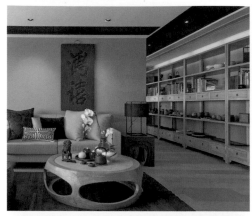

我們現在所說的現代中式風格（新中式），是傳統中式風格與現代生活方式結合的產物。而傳統中式風格，是指中國古代士大夫階層的家居生活品味，即對「道」的追求。

中國傳統文化由「道」和「儒」兩條主線構成。中國傳統文化的話語權一直被文人掌握，文人「入世」的追求便是仕途，而在朝為官時必須遵守儒家宣導的等級制度。與此截然相反的是士大夫階層對「出世」的生活方式的追求，此時，他們嚮往的是道家的人生哲學。而家居環境，正是他們對「道」的哲學實踐——對無彩色的崇尚。

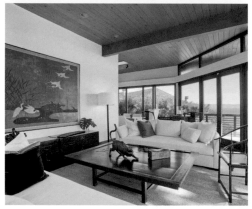

在傳統中式風格中，紅木、原木色、樸素的白牆是基本的色彩元素，而風雅的文人畫則是裝飾牆面的不二選擇。

現代中式風格除了延續這些關鍵性的裝飾元素，豔麗的大膽的配色也常常登堂入室，以達到創新效果。慣常的做法是以傳統樣式的傢具、燈具、圖案等為載體，以顛覆性的豔麗色彩或強對比作搭配。

## 普普藝術風格、東南亞風格

普普藝術風格、東南亞風格都是常見的會使用中高彩度色彩搭配的室內風格，這兩種風格色彩較為飽和、濃郁，極具展示性。

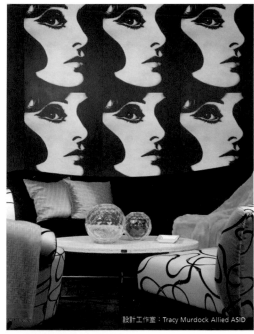

設計工作室：Tracy Murdock Allied ASID

普普藝術風格

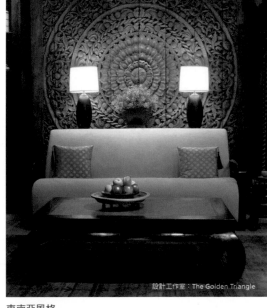

設計工作室：The Golden Triangle

東南亞風格

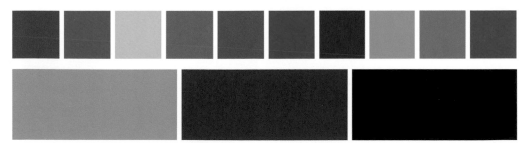

普普藝術風格、東南亞風格色彩體系

普普藝術風格關鍵字：

曲線、圓點、高彩度、強烈的色彩對比、美式漫畫元素。

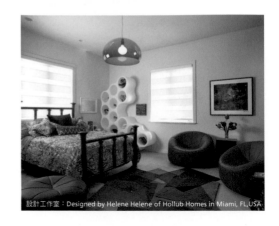

設計工作室：Designed by Helene Helene of Hollub Homes in Miami, FL,USA

東南亞風格關鍵字：

佛像、佛首、民族裝飾元素、精美木雕、高彩度點綴色、緞面等反光面料。

在東南亞風格，往往通過各種民族性的裝飾元素，呈現出一種強烈的異族風情。東南亞風格也並非一味追求豔麗，保留傳統東南亞風格中的符號元素才是塑造這一風格的關鍵。在當代的東南亞風格中，整體色調與傢具陳設更雅致，更年輕和現代。

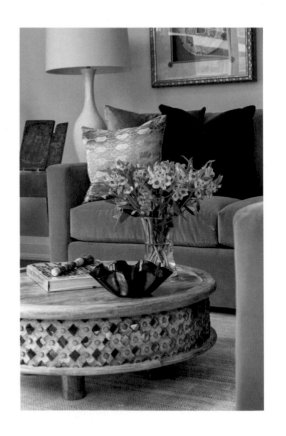

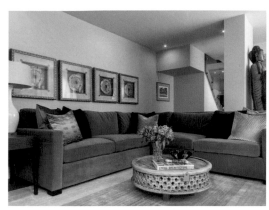

設計工作室：Kimberley Seldon Design Group

# 美式風格

所謂美式風格，在國際上被稱為「殖民地風格」，實際上是一種雜糅的室內風格，它的發展歷程比人們想像的要複雜得多。早期北美移民從各自的故鄉帶去了歐洲大陸、英國以及北歐的欣賞品味，又因為不同的地理位置和氣候條件，幾種不同的風格在幅員遼闊的美國逐漸形成。如今提到美式風格，大致分為傳統鄉村式、新古典式、現代式三類。

傳統鄉村美式風格關鍵字：

深木色、裸露在外的原木橫樑、磚石牆面、石砌壁爐、深色真皮傢具。

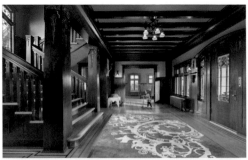

傳統鄉村美式保留了殖民地初期，美國先民開疆拓土時帶來的厚重風貌。深木色、深皮革色、岩石的顏色組合而成的厚重之感，是傳統鄉村美式的典型風貌。

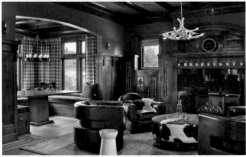

設計公司：Thmpson Custom Homes

設計工作室：NB Design Group,Inc

新古典美式風格關鍵詞：

以奶白色、淺藍色或淺灰色為主色調，以黑色或少量深木色作點綴。

新古典主義美式風格，保留了亞當風格以及北歐風格中淺淡、低彩度的色彩特徵，傢具搭配也往往更加現代和簡潔。色彩的明度對比較強烈，整體色彩氛圍較為乾淨俐落。

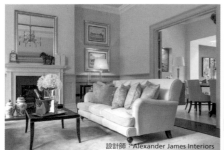

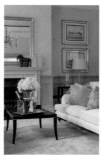
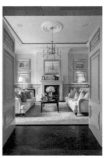

設計師：Alexander James Interiors

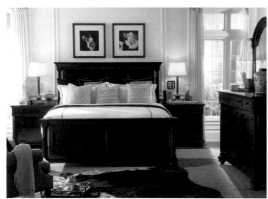
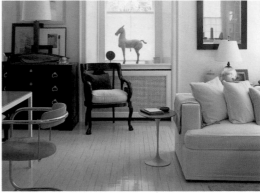

現代美式風格關鍵詞：

大面積淺色為主色調，搭配淺藍、淺粉、米色、淺黃等粉彩色系；大面積淺色為主色調，搭配少量高飽和度顏色作點綴。

現代美式風格在色彩搭配上更為自由，可能是弱對比，也可能是強對比的配色，但總體來說更為現代、寧靜。

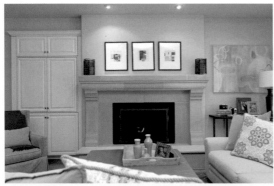
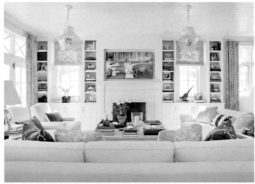
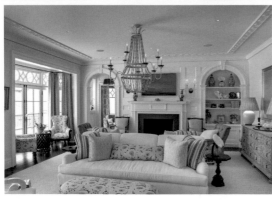
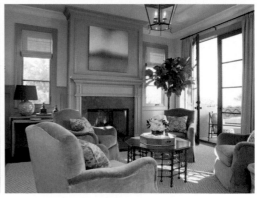

# 4.3 相同色彩組合的不同風格表現

同樣或相似的顏色組合，面積比例不同，給人的色彩組合情緒也不同，加上不同的空間形態及傢具款式、圖案組合，能夠呈現不同的室內風格。

**紅色**

NCS S 0500-N
PANTONE11-4800 TPX
C:0 M:0 Y:1 K:1
R:254 G:253 B:253

NCS S 1070-Y90R
PANTONE18-1651 TPX
C:37 M:88 Y:75 K:2
R:178 G:64 B:64

NCS S 9000-N
PANTONE19-4007 TPX
C:83 M:82 Y:89 K:72
R:24 G:18 B:11

NCS S 2030-Y40R
PANTONE16-1331 TPX
C:24 M:51 Y:63 K:2
R:206 G:144 B:97

**色彩組合印象：古典、華麗、正式。**

白色、大紅、深灰色（或黑色）、淺棕色的色彩組合總體感覺偏暖，較為硬朗，色彩組合的印象較為古典華麗。當大紅、淺棕色較多時，總體感覺會更暖，而當黑色或深色占多數時，總體感覺便偏硬。

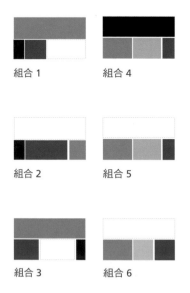

組合 1

組合 4

組合 2

組合 5

組合 3

組合 6

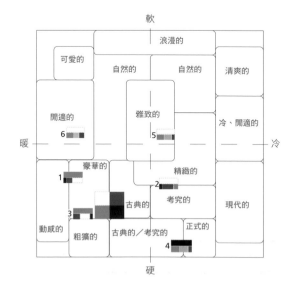

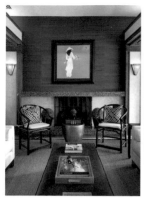
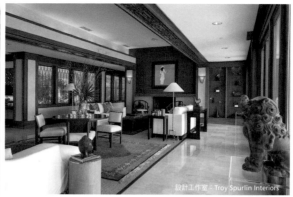

設計工作室：Troy Spurlin Interiors

組合 1

**圖 1（左）、圖 2（右）東南亞風格**

圖 1 和圖 2 為典型的東南亞風格。鮮明的紅色是這個室內空間的點睛之筆，紅色作為光譜中波長最長的顏色，在以白色、木色為主的空間中顯得尤為突出。紅色牆面搭配黑色畫框與白衣女子組成的裝飾畫，色彩組合的辨識度極強，牆面成為空間的視覺焦點。

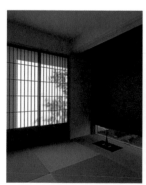
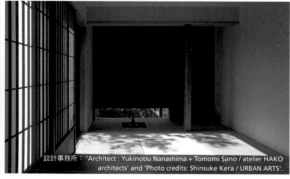

設計事務所：'Architect : Yukinobu Nanashima + Tomomi Sano / atelier HAKO architects' and 'Photo credits: Shinsuke Kera / URBAN ARTS'.

組合 2

**圖 3（左）、圖 4（右）日式風格**

同樣的色彩組合，在圖 3 和圖 4 中，白色的面積更大，空間的色彩印象更輕。在這個典型的日式風格室內空間中，沒有多餘的裝飾元素，只有從室外引入的光與樹影，以及與紅色牆面形成互補色關係的綠植景觀，這樣的色彩搭配營造出了純粹、禪意的室內空間氛圍。

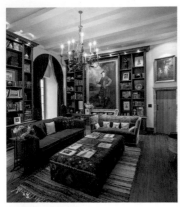
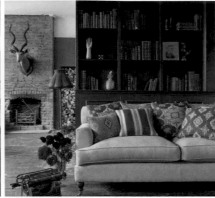

組合 1

組合 2

圖 1（左）、圖 2（右）
美式風格

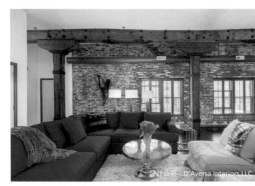
設計公司・D'Aversa Interiors LLC

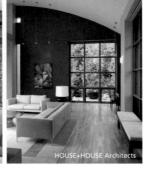
HOUSE+HOUSE Architects

組合 3

組合 4

圖 3（左）北歐風格
圖 4（右）現代主義風格

還是圍繞紅色這個點綴色為核心，圖 1 與圖 3 均以紅色沙發為視覺中心，圖 1 整體硬裝以傳統木作為主，
更為經典華麗。圖 3 因裸露的紅磚和木色的立柱，呈現出一種濃濃工業感的北歐風格。圖 2 因構圖中
深灰色（黑色）占的面積最大，與中性的灰色疊加，加之背景裸露的紅磚，表現為現代式的美式風格，
這與圖 4 簡潔輕巧的現代主義風格形成強烈的對比。

# 橙色

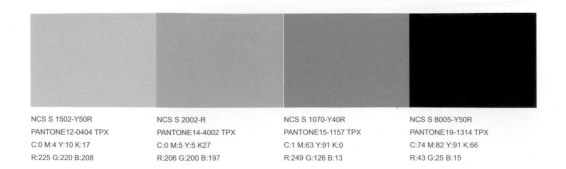

NCS S 1502-Y50R
PANTONE12-0404 TPX
C:0 M:4 Y:10 K:17
R:225 G:220 B:208

NCS S 2002-R
PANTONE14-4002 TPX
C:0 M:5 Y:5 K27
R:206 G:200 B:197

NCS S 1070-Y40R
PANTONE15-1157 TPX
C:1 M:63 Y:91 K:0
R:249 G:126 B:13

NCS S 8005-Y50R
PANTONE19-1314 TPX
C:74 M:82 Y:91 K:66
R:43 G:25 B:15

色彩組合印象：活力、大膽、個性。

鮮豔的橙色是極具熱量感的顏色，在家居環境中，橙色、黑色與暖灰色組合，在保持整體熱情感的同時，顯得十分大膽、張揚。在使用橙色時，有時容易陷入廉價感，而與暖灰組合，則是保證品質感的手段。

組合 1    組合 3

組合 2    組合 4

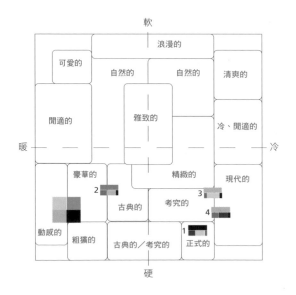

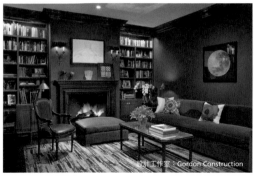

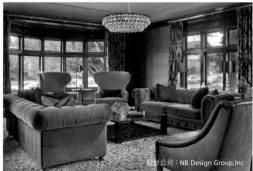

圖 1（左）、圖 2（右）美式風格

組合 1

組合 2

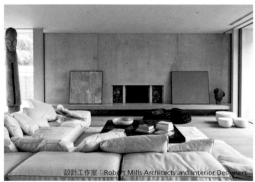

圖 3（左）、圖 4（右）現代主義風格

組合 3

組合 4

圖 1 與圖 2 均為美式風格，圖 1 色彩組合更「硬」，而圖 2 因為加入了更多的木色，整體色彩感覺比圖 1 更暖，對比也更柔和，顯得更「軟」，這也解釋了為什麼圖 1 更顯得男性化，更正式，而圖 2 顯得更舒適、華麗。相同的色彩組合用於現代風格，灰色為空間主色，橘色則成為點綴之用。

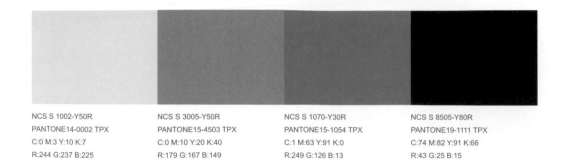

NCS S 1002-Y50R
PANTONE14-0002 TPX
C:0 M:3 Y:10 K:7
R:244 G:237 B:225

NCS S 3005-Y50R
PANTONE15-4503 TPX
C:0 M:10 Y:20 K:40
R:179 G:167 B:149

NCS S 1070-Y30R
PANTONE15-1054 TPX
C:1 M:63 Y:91 K:0
R:249 G:126 B:13

NCS S 8505-Y80R
PANTONE19-1111 TPX
C:74 M:82 Y:91 K:66
R:43 G:25 B:15

**色彩組合印象：歡快、熱情。**

在上一組顏色的基礎上，保留橙色與黑色，增加兩個灰色的明度，就是以上四色組合。與上一組顏色相比，明度對比更強烈，因此色彩關係更「硬」，顯得更活潑、熱情。在這一組配色中灰色更暖，當橙色、暖灰組合在一起的時候，也會比上一組配色更暖一些。

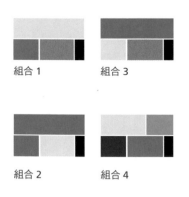

組合 1

組合 3

組合 2

組合 4

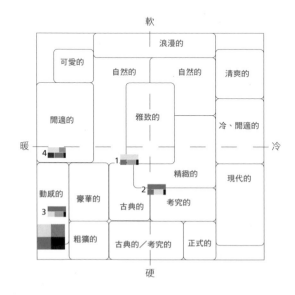

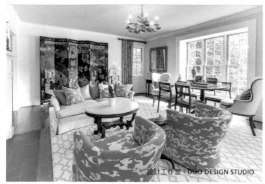
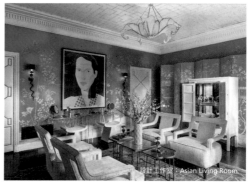

設計工作室：DUO DESIGN STUDIO

設計工作室：Asian Living Room

圖1（左）、圖2（右）折衷主義風格

組合1

組合2

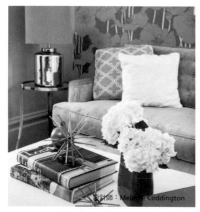

設計師：Melanie Coddington

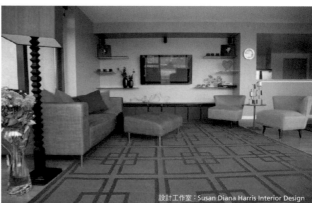

設計工作室：Susan Diana Harris Interior Design

圖3 美式風格

圖4 現代主義風格

組合3

組合4

黃色

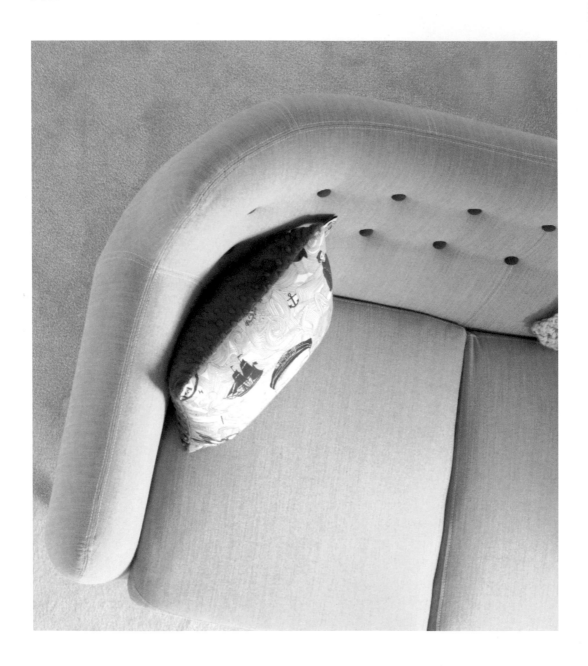

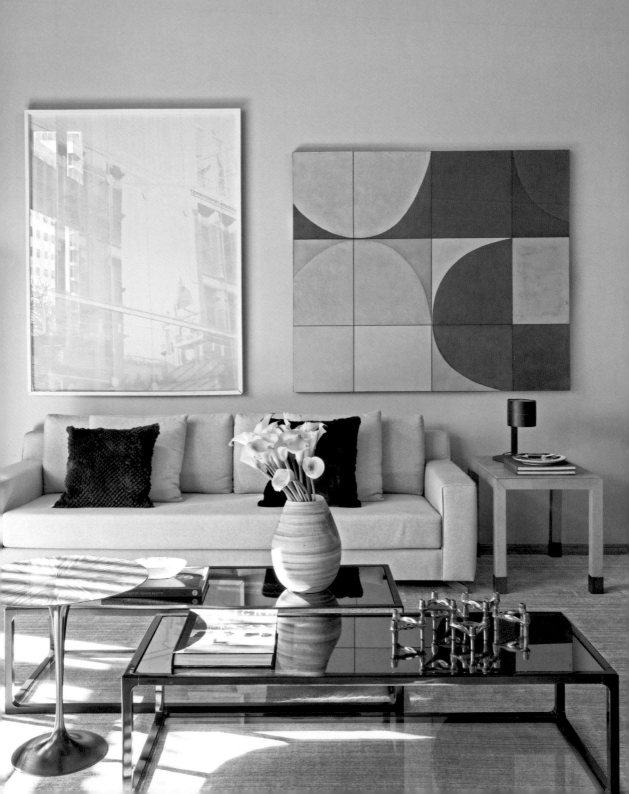

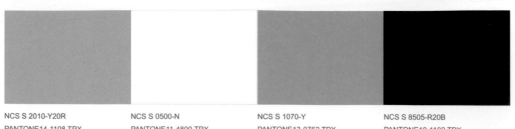

| NCS S 2010-Y20R | NCS S 0500-N | NCS S 1070-Y | NCS S 8505-R20B |
|---|---|---|---|
| PANTONE14-1108 TPX | PANTONE11-4800 TPX | PANTONE13-0752 TPX | PANTONE19-1102 TPX |
| C:25 M:26 Y:42 K:0 | C:0 M:0 Y:1 K:1 | C:14 M:36 Y:89 K:0 | C:87 M:85 Y:82 K:73 |
| R:205 G:189 B:154 | R:254 G:253 B:253 | R:234 G:177 B:35 | R:16 G:12 B:14 |

色彩組合印象：陽光、友好、欣欣向榮。

鮮亮的黃色與黑色，是一組色彩可識別性最強的顏色，往往容易打造強烈的視覺效果。而亮黃是一種非常敏感的顏色，稍微偏紅或稍微偏綠都會帶來不同的色彩聯想，與之相搭配的顏色稍有變化，也會令整個色彩組合呈現不同的色彩氣氛。在本組色彩組合中，正黃色與暖灰組合，體現陽光、友好的色彩風格。

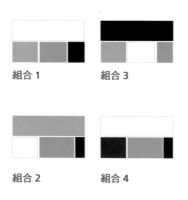

組合 1　　　組合 3

組合 2　　　組合 4

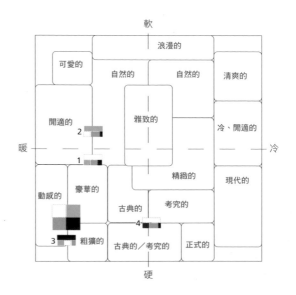

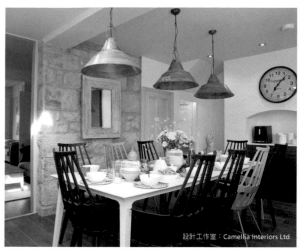

設計工作室：Camellia Interiors Ltd

圖 1 現代主義風格

組合 1

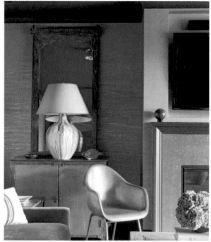

圖 2 美式風格

組合 2

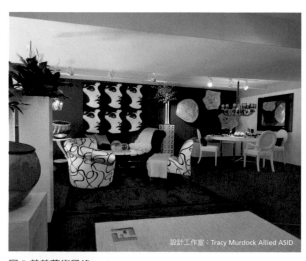

設計工作室：Tracy Murdock Allied ASID

圖 3 普普藝術風格

組合 3

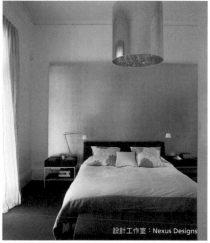

設計工作室：Nexus Designs

圖 4 現代主義風格

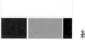

組合 4

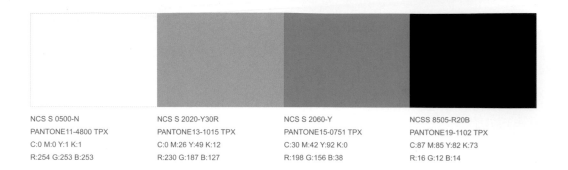

NCS S 0500-N
PANTONE11-4800 TPX
C:0 M:0 Y:1 K:1
R:254 G:253 B:253

NCS S 2020-Y30R
PANTONE13-1015 TPX
C:0 M:26 Y:49 K:12
R:230 G:187 B:127

NCS S 2060-Y
PANTONE15-0751 TPX
C:30 M:42 Y:92 K:0
R:198 G:156 B:38

NCSS 8505-R20B
PANTONE19-1102 TPX
C:87 M:85 Y:82 K:73
R:16 G:12 B:14

**色彩組合印象：優雅、奢華、端莊。**

在家居環境中，黃色在材質的應用上可以用金色來表現，而當金色、灰色與黑色組合在一起時，裝飾藝術風格往往水到渠成。與多樣和富有創造性的家居產品組合，更能表現低調奢華、優雅端莊的室內環境。

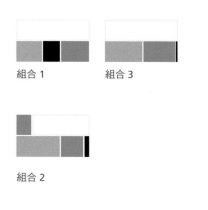

組合 1      組合 3

組合 2

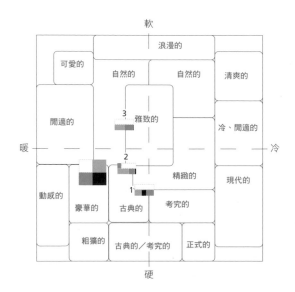

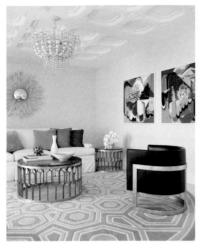
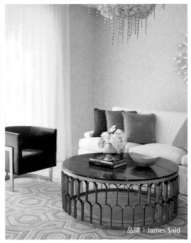

圖 1（左）、圖 2（右）
裝飾藝術風格

品牌：James Said

組合 1

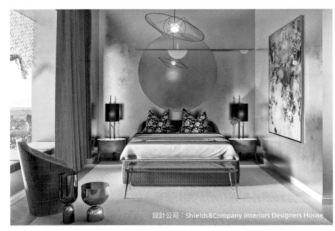

設計公司：Shields&Company Interiors Designers House

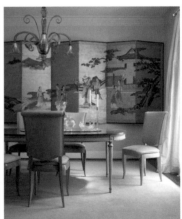

圖 3 現代主義風格

組合 2

圖 4 新中式風格

組合 3

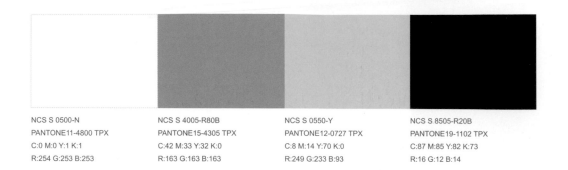

| | | | |
|---|---|---|---|
| NCS S 0500-N | NCS S 4005-R80B | NCS S 0550-Y | NCS S 8505-R20B |
| PANTONE11-4800 TPX | PANTONE15-4305 TPX | PANTONE12-0727 TPX | PANTONE19-1102 TPX |
| C:0 M:0 Y:1 K:1 | C:42 M:33 Y:32 K:0 | C:8 M:14 Y:70 K:0 | C:87 M:85 Y:82 K:73 |
| R:254 G:253 B:253 | R:163 G:163 B:163 | R:249 G:233 B:93 | R:16 G:12 B:14 |

**色彩組合印象：當代的、愉快的、時髦的。**

當黃色變淺、灰色變冷時，色彩組合看起來更有個性、更中性、顯得更時髦。而黃色在其中作為點綴色出現，令酷酷的黑、白、灰呈現出令人愉快的開放性。

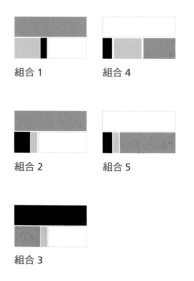

組合 1

組合 4

組合 2

組合 5

組合 3

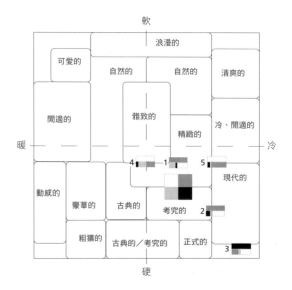

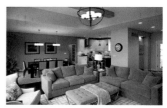

圖 2 現代主義風格

組合 2

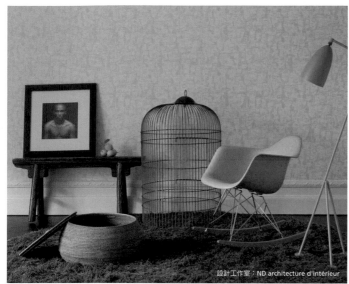

設計工作室：ND architecture d'intérieur

圖 1 北歐風格

組合 1

圖 3 現代主義風格

組合 3

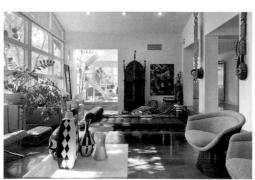

圖 4 熱帶風格

組合 4

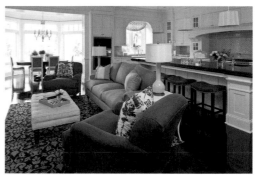

圖 5 美式風格

組合 5

緑色

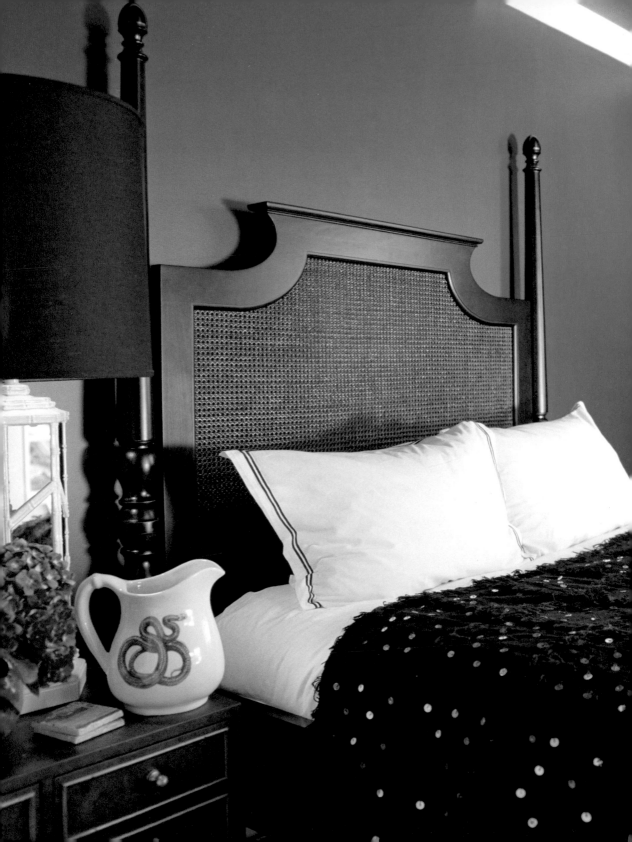

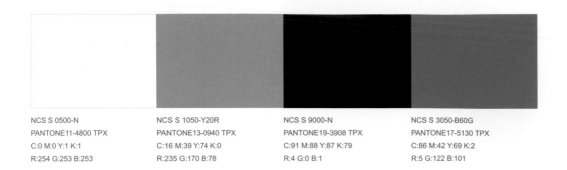

NCS S 0500-N
PANTONE11-4800 TPX
C:0 M:0 Y:1 K:1
R:254 G:253 B:253

NCS S 1050-Y20R
PANTONE13-0940 TPX
C:16 M:39 Y:74 K:0
R:235 G:170 B:78

NCS S 9000-N
PANTONE19-3908 TPX
C:91 M:88 Y:87 K:79
R:4 G:0 B:1

NCS S 3050-B60G
PANTONE17-5130 TPX
C:86 M:42 Y:69 K:2
R:5 G:122 B:101

**色彩組合印象：夏日叢林、假日、富饒豐沛。**

亮黃與翠綠的組合，令人聯想到陽光下的熱帶叢林。綠色的舒適放鬆與充滿陽光感的亮黃組合，帶來強烈的吸引力。在普普藝術風格、現代主義風格中，都是可以嘗試應用的色彩組合。

組合 1　　組合 3

組合 2

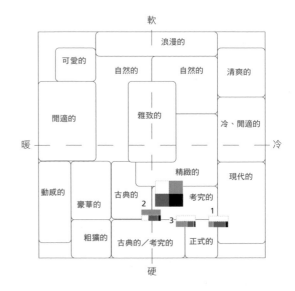

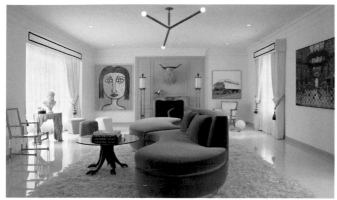

圖 1 普普藝術風格

組合 1

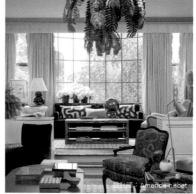

圖 2 折衷主義風格

圖片來源：Amanda nisbet

組合 2

折衷主義風格是西方建築和室內設計中一種重要的風格，但在國內商業市場少被提及，因此知名度不高。

折衷主義風格簡單來說，就是將各種建築和室內形式自由組合，它不追求固定的法則，只講究色彩、形態等各個元素的比例均衡，注重純粹的形式美。圖 2 中表現的便是典型的折衷主義風格，洛可可式的沙發與豔麗的翠綠色疊加，樹葉形的金色燈具則以熱帶元素體現現代性，亮黃色的窗簾更是打破傳統模式，光彩奪目。

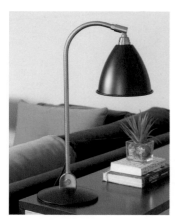

圖 3（左）、圖 4（右）現代主義風格

組合 3

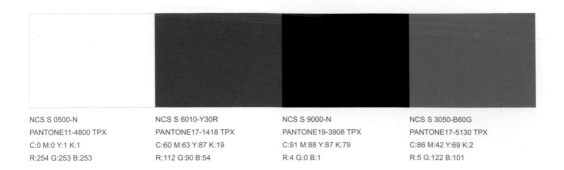

NCS S 0500-N
PANTONE11-4800 TPX
C:0 M:0 Y:1 K:1
R:254 G:253 B:253

NCS S 6010-Y30R
PANTONE17-1418 TPX
C:60 M:63 Y:87 K:19
R:112 G:90 B:54

NCS S 9000-N
PANTONE19-3908 TPX
C:91 M:88 Y:87 K:79
R:4 G:0 B:1

NCS S 3050-B60G
PANTONE17-5130 TPX
C:86 M:42 Y:69 K:2
R:5 G:122 B:101

**色彩組合印象：考究、莊重、男性化。**

將亮黃色替換成成熟的木色，上一組色彩組合立刻變得考究而男性化，若把這樣的色彩組合與女性化
的圖案相疊加，則容易打造出成熟莊重的的空間氛圍。

組合 1

組合 3

組合 2

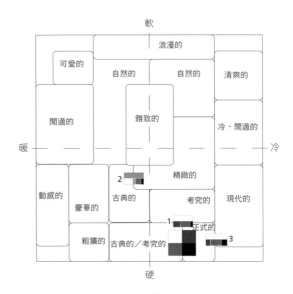

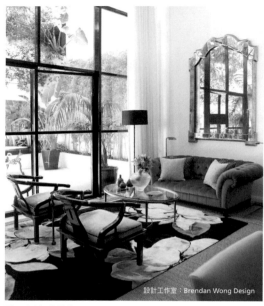

圖1 新中式風格

設計工作室：Brendan Wong Design

圖2（上）、圖3（下）現代主義風格

組合1

組合3

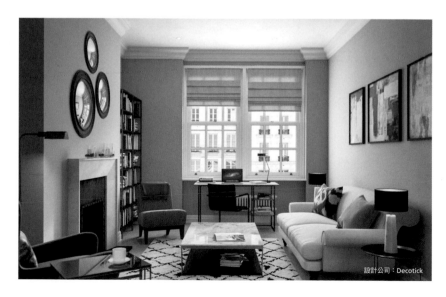

設計公司：Decotick

圖4 美式風格

組合2

藍色

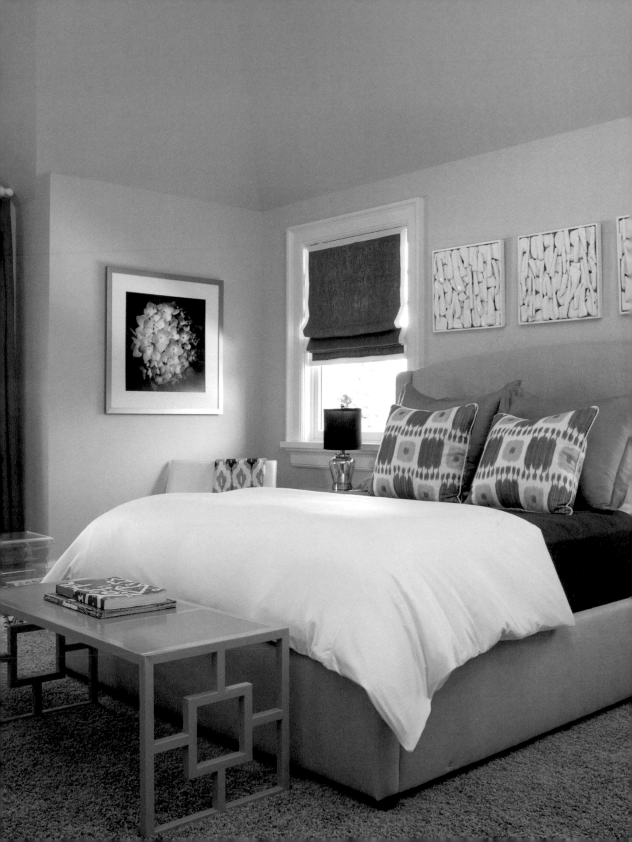

NCS S 0500-N
PANTONE11-4800 TPX
C:0 M:0 Y:1 K:1
R:254 G:253 B:253

NCS S 2060-Y90R
PANTONE18-14447 TPX
C:20 M:80 Y:80 K:12
R:214 G:82 B:55

NCS S 3050-R90B
PANTONE18-4247 TPX
C:87 M:73 Y:44 K:6
R:53 G:78 B:112

NCS S S3005-Y50R
PANTONE15-4503 TPX
C:45 M:43 Y:52 K:0
R:158 G:144 B:122

色彩組合印象：昂揚、前進、中性。

藍色與紅色組合是各個設計領域經常使用的對比色組合。在室內色彩佈局中，藍色往往作為主色或者面積較大的輔助色出現，而紅色因其強烈的視覺吸引力和強大的情感喚起能力，往往作為點綴元素。

組合 1　　組合 3

組合 2

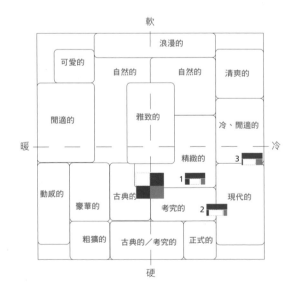

圖 1（左）、圖 2（右）現代主義風格

組合 1

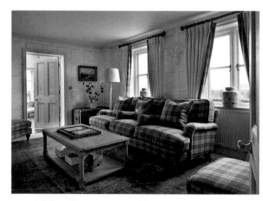

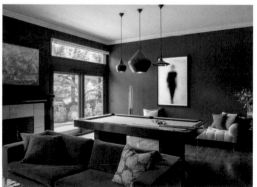

圖 3（左）、圖 4（右）美式風格

組合 2

組合 3

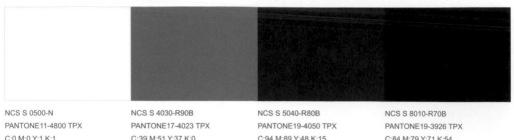

| | | | |
|---|---|---|---|
| NCS S 0500-N | NCS S 4030-R90B | NCS S 5040-R80B | NCS S 8010-R70B |
| PANTONE11-4800 TPX | PANTONE17-4023 TPX | PANTONE19-4050 TPX | PANTONE19-3926 TPX |
| C:0 M:0 Y:1 K:1 | C:39 M:51 Y:37 K:0 | C:94 M:89 Y:48 K:15 | C:84 M:79 Y:71 K:54 |
| R:254 G:253 B:253 | R:94 G:120 B:142 | R:38 G:52 B:92 | R:35 G:38 B:43 |

色彩組合印象：寧靜、深邃、冷靜。

毫不誇張地說，不管是何種文化背景幾乎沒有人討厭藍色。因此，藍色調成了家居陳設中最常應用的
色彩組合之一。而以沉穩的藏青色為核心的藍色調組合，在美式、北歐、現代主義風格中最為常見。

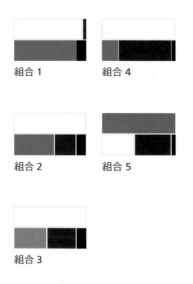

組合 1

組合 4

組合 2

組合 5

組合 3

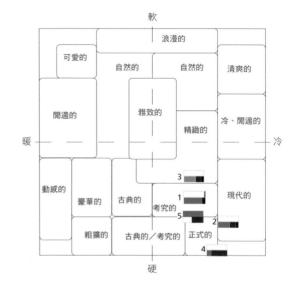

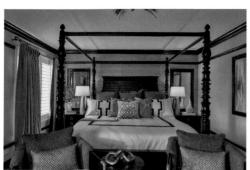

圖 1 美式風格

組合 1

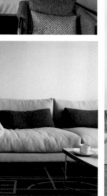

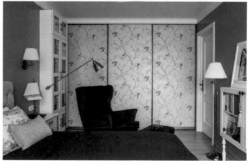

圖 2 北歐風格

組合 3

圖 3 現代主義風格

組合 2

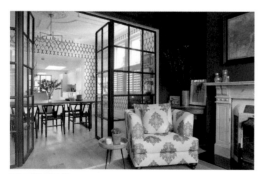

圖 4 美式風格

組合 4

圖 5 美式風格

組合 5

粉彩

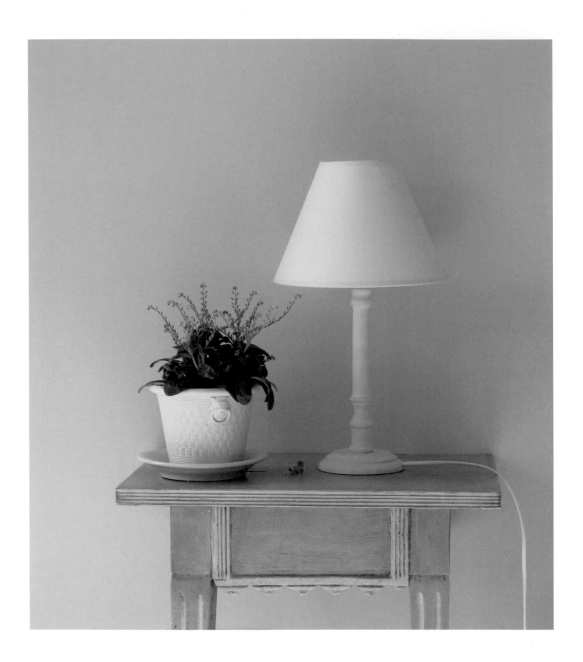

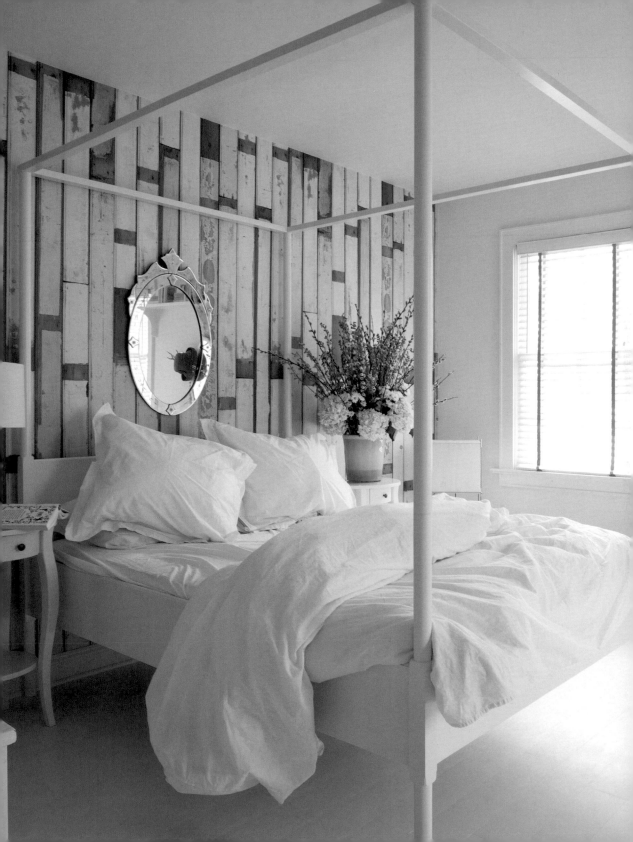

NCS S 0500-N
PANTONE11-4800 TPX
C:0 M:0 Y:1 K:1
R:254 G:253 B:253

NCS S 2502-R
PANTONE14-4002 TPX
C:0 M:5 Y:5 K:27
R:206 G:200 B:197

NCS S 1015-R20B
PANTONE13-2803 TPX
C:0 M:20 Y:7 K:5
R:242 G:213 B:216

NCS S 0507-Y20R
PANTONE11-0105 TPX
C:5 M:8 Y:20 K:0
R:247 G:238 B:213

**色彩組合印象：浪漫、夢幻。**

粉彩色調是描述浪漫心情的最佳選擇。各種淺白、弱對比的配色組合，總是能夠輕易地體現出優雅、純潔的格調。這樣的配色不會有任何令眼睛不舒服的顏色，而人眼對粉彩色調特別敏感，總是能夠敏銳地察覺出各種淺白色中不同的色相，因此往往能夠得到柔和、豐富和安撫人心的色彩情緒。

粉彩色調也是洛可可、北歐、美式、新古典主義等風格的最佳顏色表現。

組合 1

組合 3

組合 2

組合 4

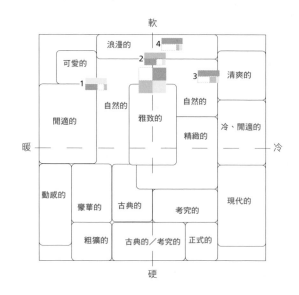

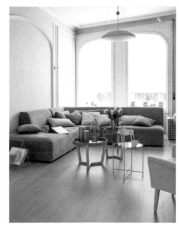

設計公司：Joey Leicht Design Inc

圖 1 北歐風格

組合 1

圖 3 洛可可風格

組合 3

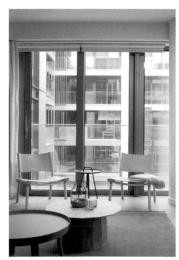

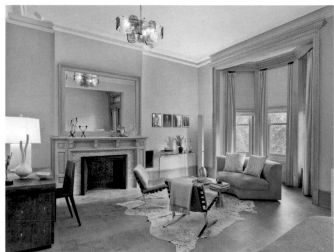

圖 2 北歐風格

組合 2

圖 4 新古典主義風格

組合 4

NCS S 0500-N
PANTONE11-4800 TPX
C:0 M:0 Y:1 K:1
R:254 G:253 B:253

NCS S 2002-Y50R
PANTONE13-0000 TPX
C:0 M:5 Y:10 K:25
R:210 G:203 B:194

NCSS 0515-R80B
PANTONE13-4304 TPX
C:20 M:6 Y:0 K:0
R:210 G:228 B:245

NCSS 1020-Y30R
PANTONE14-0936 TPX
C:0 M:20 Y:43 K:0
R:251 G:214 B:155

**色彩組合印象：天真、輕奢。**

淺黃、粉藍與淺灰色系的組合，是較為典型的洛可可、北歐風格的色彩特徵，在美式、北歐風格中也是常見組合。

組合 1

組合 2

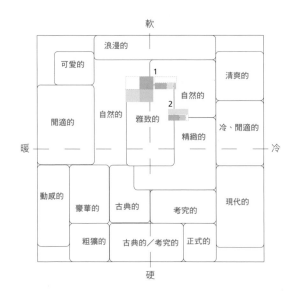

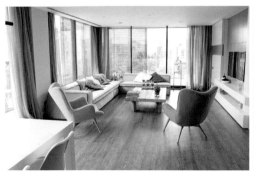
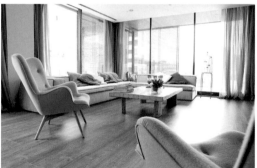

圖 1、圖 2 北歐風格

組合 1

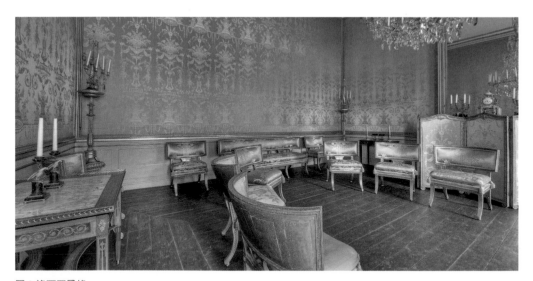

圖 3 洛可可風格

組合 2

NCS S 0500-N
PANTONE11-4800 TPX
C:0 M:0 Y:1 K:1
R:254 G:253 B:253

NCS S 2005-Y50R
PANTONE14-0000 TPX
C:0 M:10 Y:15 K:20
R:218 G:205 B:190

NCS S 2002-Y50R
PANTONE13-0000 TPX
C:0 M:5 Y:10 K:25
R:210 G:203 B:194

NCS S 0507-Y20R
PANTONE11-0105 TPX
C:5 M:8 Y:20 K:0
R:247 G:238 B:213

**色彩組合印象：原初、自然、回歸。**

在粉彩色中，淺米色系的組合最能體現返璞歸真的北歐風情。低彩度，接近淺灰色的木色、乳白色、奶黃色……透過運用純棉、亞麻等純天然紡織面料，能塑造出洗盡鉛華的乾淨美好。

組合 1

組合 2

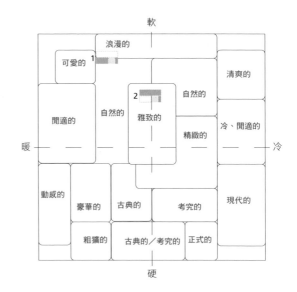

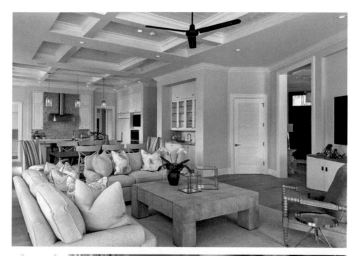

圖 1 美式風格

組合 1

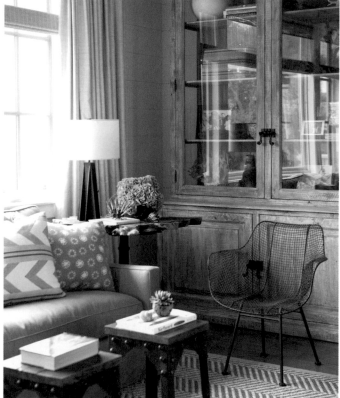

圖 2 北歐風格

組合 2

黑、白、灰

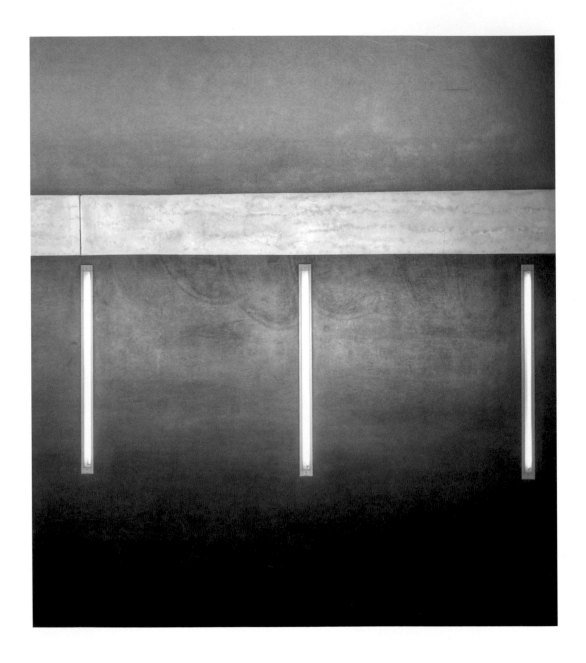

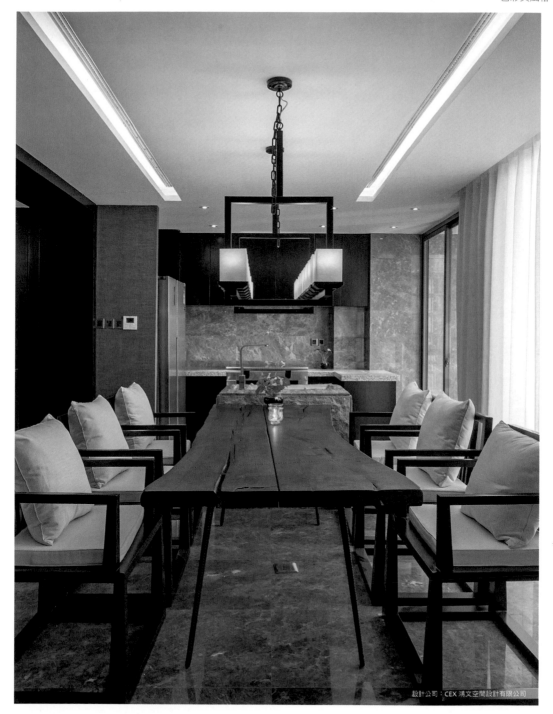

設計公司：CEX鴻文空間設計有限公司

NCS S 0500-N
PANTONE11-4800 TPX
C:0 M:0 Y:1 K:1
R:254 G:253 B:253

NCS S 3502-B
PANTONE15-4101 TPX
C:36 M:29 Y:27 K:0
R:175 G:175 B:175

NCS S 5502-B
PANTONE17-5102 TPX
C:64 M:52 Y:50 K:0
R:112 G:119 B:119

NCS S 8002-B
PANTONE19-4024 TPX
C:92 M:86 Y:87 K:77
R:3 G:6 B:7

**色彩組合印象：對抗的、工業的、現代化的。**

黑、白、灰是永不過時的配色，三種顏色搭配出來的空間，充滿冷調的現代與未來感，在這種色彩情境中，會由簡單而產生出理性、秩序與專業感。適用於北歐、美式、新古典主義、現代主義等多種風格。

組合 1　　組合 3

組合 2　　組合 4

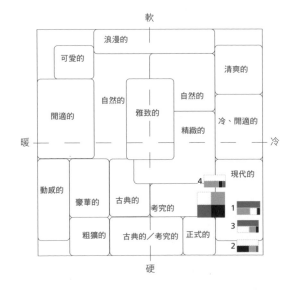

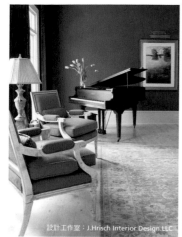

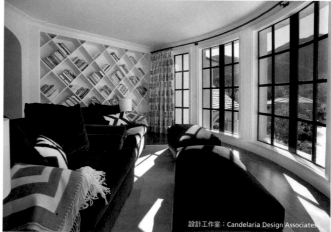

設計工作室：J.Hrisch Interior Design.LLC

設計工作室：Candelaria Design Associates

圖 1 美式風格

組合 1

圖 2 現代主義風格

組合 2

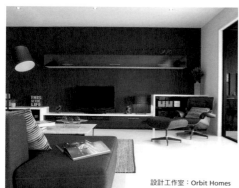

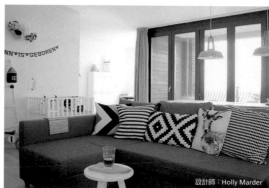

設計工作室：Orbit Homes

設計師：Holly Marder

圖 3 現代主義風格

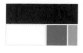

組合 3

圖 4 北歐風格

組合 4

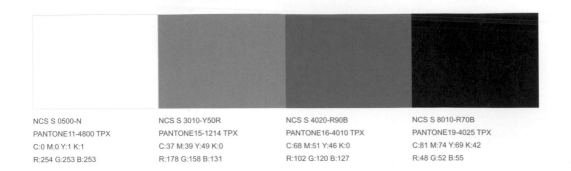

NCS S 0500-N
PANTONE11-4800 TPX
C:0 M:0 Y:1 K:1
R:254 G:253 B:253

NCS S 3010-Y50R
PANTONE15-1214 TPX
C:37 M:39 Y:49 K:0
R:178 G:158 B:131

NCS S 4020-R90B
PANTONE16-4010 TPX
C:68 M:51 Y:46 K:0
R:102 G:120 B:127

NCS S 8010-R70B
PANTONE19-4025 TPX
C:81 M:74 Y:69 K:42
R:48 G:52 B:55

色彩組合印象：冷峻的、理智的、中立的、男性的。

將黑、白、灰色彩組合中的某個或幾個顏色增加彩度，使灰色略帶彩度，便能表達更加豐富的色彩情感。

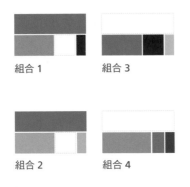

組合 1

組合 3

組合 2

組合 4

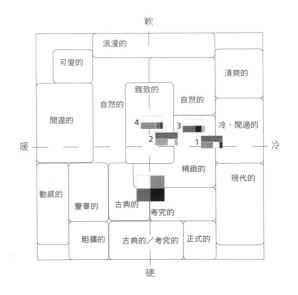

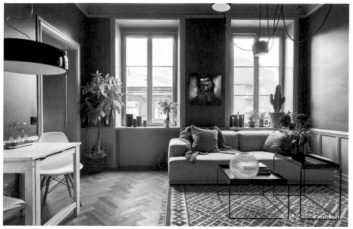

圖 1（左）、圖 2（右） 北歐風格

組合 1

組合 2

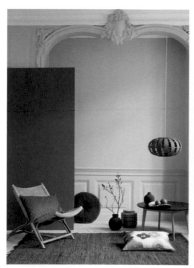
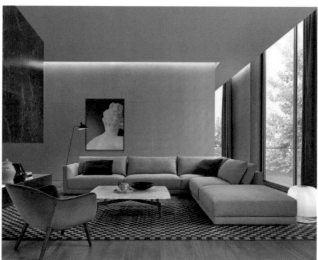

圖 3 北歐風格

圖 4 現代主義風格

組合 3

組合 4

| NCS S 0500-N | NCS S 3000-N | NCS S 7010-Y90R | NCS S 8010-R70B |
| --- | --- | --- | --- |
| PANTONE11-4800 TPX | PANTONE14-4203 TPX | PANTONE18-1415 TPX | PANTONE19-4025 TPX |
| C:0 M:0 Y:1 K:1 | C:0 M:1 Y:3 K:29 | C:65 M:67 Y:73 K:24 | C:81 M:74 Y:69 K:42 |
| R:254 G:253 B:253 | R:203 G:202 B:200 | R:96 G:79 B:65 | R:48 G:52 B:55 |

色彩組合印象：中庸、平衡的。

在黑、白、灰色彩組合中加入棕色，原本的冷峻感便被削弱，顯得更加中庸與平衡。在室內設計中，棕色的載體不外乎深色的木製傢具、地板、皮革等。這樣的色彩組合層次分明，但不至於太過工業感。在黑白灰調的室內色彩方案中，這組配色是人們較容易接受的。

組合 1　　　　組合 3

組合 2

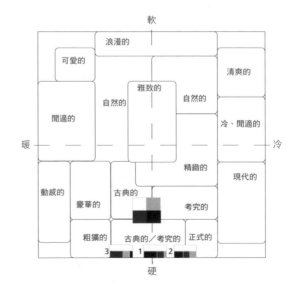

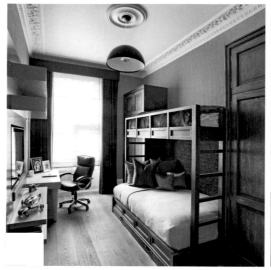

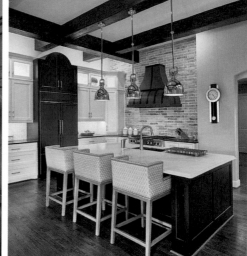

圖 1 現代主義風格

　組合 1

圖 2 美式風格

　組合 2

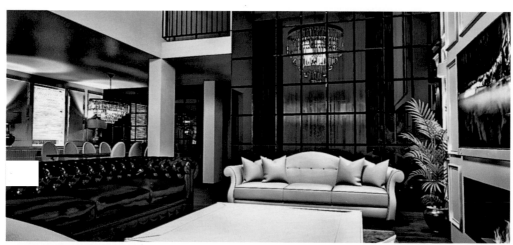

圖 3 美式風格

　組合 3

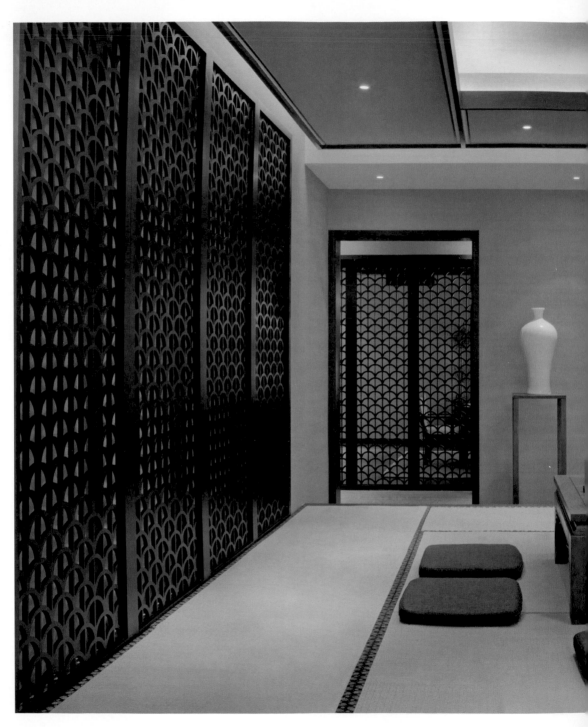

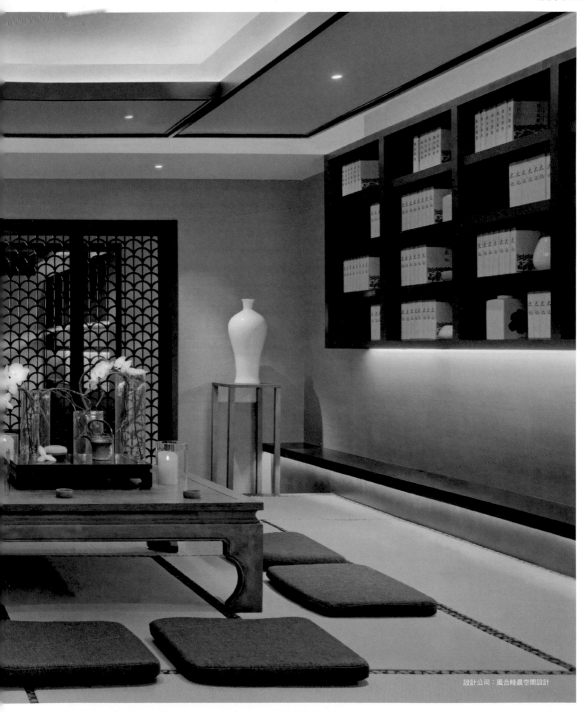

設計公司：風合睦晨空間設計

## 室內設計配色事典：

### 專業設計師必備色彩計畫全書，配色方案+實景案例+色號，提案一次過關

作　　者｜北京普元文化藝術有限公司PROCO普洛可時尚、張昕婕
責任編輯｜楊宜倩
封面設計｜莊佳芳
版權專員｜吳怡萱
行銷企劃｜李翊綾・張瑋秦

發 行 人｜何飛鵬
總 經 理｜李淑霞
社　　長｜林孟葦
總　　編｜張麗寶
副總編輯｜楊宜倩
叢書主編｜許嘉芬

出　　版｜城邦文化事業股份有限公司 麥浩斯出版
E-mail｜cs@myhomelife.com.tw
地　　址｜104台北市中山區民生東路二段141號8樓
電　　話｜02-2500-7578

發　　行｜英屬蓋曼群島商家庭傳媒股份有限公司城邦分公司
地　　址｜104台北市中山區民生東路二段141號2樓
讀者服務專線｜0800-020-299
　　　　　　（週一至週五上午09:30～12:00；下午13:30～17:00）
讀者服務傳真｜02-2517-0999
讀者服務信箱｜cs@cite.com.tw
劃撥帳號｜1983-3516
劃撥戶名｜英屬蓋曼群島商家庭傳媒股份有限公司城邦分公司

總 經 銷｜聯合發行股份有限公司
電　　話｜02-2917-8022
傳　　真｜02-2915-6275

香港發行｜城邦（香港）出版集團有限公司
地　　址｜香港灣仔駱克道193號東超商業中心1F
電　　話｜852-2508-6231
傳　　真｜852-2578-9337
電子信箱｜hkcite@biznetvigator.com

馬新發行｜城邦〈馬新〉出版集團
地　　址｜Cite（M）Sdn.Bhd.（458372U）
　　　　　41, Jalan Radin Anum, Bandar Baru Sri Petaling,
　　　　　57000 Kuala Lumpur, Malaysia.
電　　話｜603-9056-3833
傳　　真｜603-9057-6622

製版印刷｜凱林彩印股份有限公司
版　　次｜2022年4月初版 4 刷
定　　價｜新台幣880元
Printed in Taiwan 著作權所有・翻印必究

原著作名：《室內設計實用配色手冊》
作者：北京普元文化藝術有限公司PROCO普洛可時尚

國家圖書館出版品預行編目(CIP)資料

室內設計配色事典：專業設計師必備色彩計畫
全書,配色方案+實景案例+色號,提案一次過關 /
北京普元文化藝術有限公司PROCO普洛可時尚,
張昕婕作. -- 初版. -- 臺北市：麥浩斯出版：家
庭傳媒城邦分公司發行, 2020.08
　面；　公分
ISBN 978-986-408-623-8(精裝)

1.室內設計 2.色彩學

967　　　　　　　　　　　　　109010862

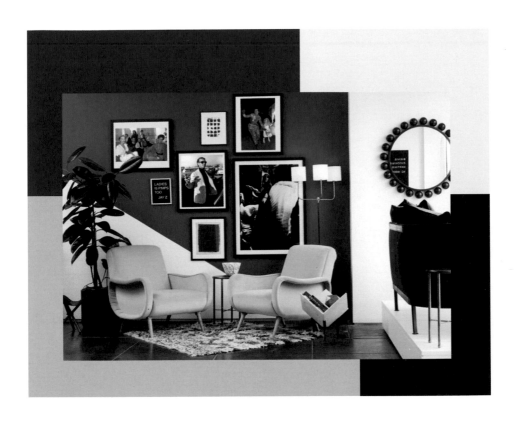